中国无声电影翻译研究
(1905—1949)

金海娜 著

北京大学出版社
PEKING UNIVERSITY PRESS

图书在版编目(CIP)数据

中国无声电影翻译研究(1905—1949)/金海娜著.—北京：北京大学出版社,2013.11
（翻译研究论丛）
ISBN 978-7-301-22573-8

Ⅰ.①中… Ⅱ.①金… Ⅲ.①无声电影—翻译—研究—中国—1905～1949 Ⅳ.①J961

中国版本图书馆 CIP 数据核字(2013)第 115191 号

书　　　　名：	中国无声电影翻译研究(1905—1949)
著作责任者：	金海娜　著
责 任 编 辑：	刘　爽
标 准 书 号：	ISBN 978-7-301-22573-8/J·0510
出 版 发 行：	北京大学出版社
地　　　　址：	北京市海淀区成府路 205 号　100871
网　　　　址：	http://www.pup.cn　新浪官方微博:@北京大学出版社
电 子 信 箱：	nkliushuang@hotmail.com
电　　　　话：	邮购部 62752015　发行部 62750672
	编辑部 62759634　出版部 62754962
印　刷　者：	三河市博文印刷厂
经　销　者：	新华书店
	650 毫米×980 毫米　16 开本　14.25 印张　300 千字
	2013 年 11 月第 1 版　2013 年 11 月第 1 次印刷
定　　　　价：	36.00 元

未经许可,不得以任何方式复制或抄袭本书之部分或全部内容。
版权所有,侵权必究
举报电话：010-62752024　电子信箱：fd@pup.pku.edu.cn

目 录

绪 论 ·· (1)
 0.1 选题缘由 ·· (1)
 0.2 研究范围 ·· (3)
 0.3 研究背景 ·· (4)
 0.4 课题框架 ·· (11)
 0.5 研究方法 ·· (12)
 0.6 研究意义 ·· (16)

第一章 早期电影翻译之起源 ·· (17)
 1.1 欧美电影的影响 ··· (18)
 1.2 民族主义的动因 ··· (27)
 1.3 影业的国际视野 ··· (35)
 1.4 政府的管理政策 ··· (37)
 1.5 目标观众与市场 ··· (41)

第二章 早期电影翻译之类型 ·· (50)
 2.1 商业翻译 ·· (50)
 2.2 政企合作翻译 ·· (52)
 2.3 政府主导的翻译 ··· (60)
 2.4 国外机构的翻译 ··· (69)

第三章 无声电影的字幕考察 ·· (74)
 3.1 字幕的形式与制作 ·· (75)
 3.2 字幕的作用与分类 ·· (81)
 3.3 字幕语言的特征 ··· (87)
 3.4 字幕批评 ·· (93)

第四章　双重翻译中的改写与杂合 (103)

4.1 《一剪梅》研究 (106)
4.1.1 原著的改写 (111)
4.1.2 译文的杂合 (117)

4.2 《一串珍珠》研究 (122)
4.2.1 原著的改写 (124)
4.2.2 倾向归化的杂合 (128)

第五章　东方情调化的翻译倾向与改写 (135)

5.1 东方情调化的翻译 (140)
5.1.1 片名的翻译 (140)
5.1.2 时间表达的翻译 (141)
5.1.3 对孝与礼仪的凸显 (143)

5.2 改写的策略 (144)
5.2.1 情节的改写 (145)
5.2.2 副文本的使用 (146)

第六章　本土影业公司的译出策略 (149)

6.1 对中国语言与文化的保留 (150)
6.1.1 人名和称谓的翻译 (150)
6.1.2 汉语特有意象在译文中的保留 (154)

6.2 向英语文化倾斜的翻译 (155)
6.2.1 基督教色彩的加入 (156)
6.2.2 英语社会的文化补充 (157)
6.2.3 中国文化概念的处理 (158)

6.3 压缩与省略 (160)
6.4 改写与阐释 (162)
6.5 禁忌语的翻译 (163)
6.6 淡化社会冲突 (165)
6.7 译者 (167)

结　语 (170)

参考文献 ……………………………………………………… (173)

附录1 《中华影业年鉴》中记载的电影英文翻译作品 ………… (204)

附录2 《中华影业年鉴》中记载的电影
中文字幕作者及其作品 ………………………………… (208)

附录3 《中华影业年鉴》中记载的电影
英文字幕译者及其作品 ………………………………… (211)

附录4 早期电影中改编自外国文学的作品 …………………… (213)

附录5 中国电影制片厂出品电影送国外放映一览表 ………… (217)

致谢 …………………………………………………………… (218)

绪　　论

0.1　选题缘由

　　我国电影发展的历史迄今已经长达一个多世纪。现在已经掌握的史料显示,1905年我国电影史上第一部电影《定军山》诞生于北京丰泰照相馆,由此开创了中国人拍摄电影之先河,不过迄今为止尚未发现这部影片当时在海外播放的记录。① 15年之后,1917年华美公司拍摄的无声电影《庄子试妻》在美国上映,拉开了我国电影对外传播的序幕。相关统计研究显示,1905年至1949年我国内地电影公司拍摄了一千多部电影,这说明我国电影在起步之后仅仅半个世纪就取得了长足的发展。②我国的电

　　① 对于中国电影诞生的具体时间,学术界尚有争议,但主流电影史与中国电影年鉴均认为中国电影诞生的标志是1905年《定军山》的拍摄完成。参见程季华、李少白、邢祖文:《中国电影发展史》(第二版)(上),北京:中国电影出版社,1980年,第8页;陆弘石、舒晓鸣:《中国电影史》,北京:文化艺术出版社,1998年,第2页;郦苏元、胡菊彬:《中国无声电影史》,北京:中国电影出版社,1996年,第2—4页;陈明、边静、黎煜、郦苏元:《中国早期电影回顾》;《中国电影年鉴》编委会:《中国电影年鉴百年特刊》,北京:中国电影年鉴出版社,2006年,第148页。

　　② 这一数据还不包括港澳台电影公司出品的电影。见《中国电影年鉴》编委会:《中国电影年鉴百年特刊》,第13页。

影翻译也有近百年的历史,早在1927年出版的《中华影业年鉴》(China Cinema Year Book)记载了经过我国电影公司主动进行英文翻译的国产电影就多达97部。①早期电影公司大规模翻译国产电影的活动一直持续到20世纪30年代初期,可谓是早期中国电影发展的一个显著特征。早期电影的相关译者主要是生活在上海的外籍人士和精通英语的本国人士,这使得我国早期电影可以达到较高的翻译水平。

20世纪30年代初期,随着国民政府电影管理机构的建立,我国电影事业也被纳入了国家管理体系。当时,为了响应国民政府反对滥用洋文、积极普及国语的号召,国民政府电影检查机关也开始对影片中的文字提出要求,从1931年10月10日起,禁止国内映演的国产电影中加制西文字幕。②自此之后,在国内上映的中国电影便不得再加英文字幕。然而由我国电影公司拍摄的电影,经过国民政府电影管理机构批准之后,送至国外参加影片展览或者出口时,可以加上英文字幕。国民政府也通过官营电影机构拍摄电影,送至国外参展,或与国际电影协会进行交流。经过国民政府电影管理机构批准可以在海外放映的电影在国外演映时都经过翻译并添加了外文字幕。抗日战争期间,国民政府更是通过国营电影机构拍摄了大量的抗日宣传片进行海外宣传,为争取国际舆论创造了有利条件。可以说,国民政府的电影管理机构建立之后,我国电影的翻译和对外输出就被纳入到政府管理系统之中,国民政府也参与到其中的翻译运作。1905年到1949年之间,我国电影的翻译主要呈现出四种基本类型:以早期电影公司为主的商业翻译,国民政府电影管理机构与影业公司的合作翻译,国民政府官营电影机构的电影翻译,以及国外机构或电影公司购买我国影片之后的翻译。

① 程树仁:《中华影业年鉴》,上海:中华影业年鉴出版社,("民国"十六年)1927年。
② 教育部内政部电影检查委员会全体委员:《教育部内政部电影检查工作总结报告》,1934年,第15、84页。

早期中国的电影翻译作为有组织的、大规模的文化输出,是我国文化输出史上的一道奇观,具有重要的研究价值。早期中国影业公司和国民政府积极翻译我国电影,向海外市场输出,参加国际电影展,对我们今天实施电影"走出去"战略,提高我国影片在国际市场的竞争力,扩大中华文化的影响力,增强国家文化软实力有着重要的参考意义。早期电影翻译中存在的翻译现象和翻译策略,也为我们今天翻译中国国产电影提供了参考。

0.2 研究范围

本书的研究对象为1905年至1949年早期中国电影的翻译,主要包括我国内地各电影厂独自出品的影片或者与海外公司合拍片的中文版本和英文翻译版本。对于上述起止时间的选定主要因为1905年是中国第一部电影《定军山》诞生的时间,而1949年中华人民共和国成立后我国电影在意识形态、生产方式、管理体制、题材内容等方面都呈现了新的特征,1905年至1949年的电影行业的发展与电影翻译的情况则大同小异。本研究所涉及的我国电影的英文翻译,主要是我国内地影片公司生产的无声电影的英译字幕,因为当时电影翻译主要是无声电影的字幕翻译。目前掌握的史料显示,1905年至1949年间由我国电影公司进行配音翻译的电影只有一部,即文华影业1947年出品的《假凤虚凰》。① 但这部电

① 影片《假凤虚凰》上映后引起了一场风波。美国的《生活》(*Life*)杂志、《时代周刊》(*Time*)都对此事做了报道。不少美国片商相继来到上海洽谈购买影片放映权的事宜,并很快与文华影业协商成功。1948年,文华影业在拍完《艳阳天》以后,特地将摄影棚空出两个月,聘请了二十余位能演英文戏剧的演员,由导演黄佐临加配英文配音拷贝。8月,影片寄往美国各地放映。文华影业为了加强宣传攻势,还加印了大量主演李丽华和石挥的巨幅彩色照片,在美国各个影院散发。参见"Chinese Movies: A Comedy about an Amorous Barber Breaking Records in Shanghai." *Life* 27 Oct. 1947:75—78;"CHINA: Little Meow." *Time* 03 Nov. 1947;"CHINA: The Razor's Edge." *Time* 04 Aug. 1947;张伟:《都市•电影•传媒——民国电影笔记》,上海:同济大学出版社,2010年,第162—163页。

影的英文配音版本,因年代久远不复存在,使得我们无法对早期国产电影配音翻译进行文本考察。

0.3 研究背景

总体来说,目前国内外学术界对我国电影翻译的研究尚处于起步阶段,而对早期电影翻译的研究更是鲜有学者涉猎。迄今为止,尚未见到专门就此进行研究的专著与论文的发表。尽管在研究文献中无声电影翻译现象很少被记载与讨论,但以下几类著述曾从不同角度或多或少对这一问题有所涉及。

国内外各个时期出版的中国电影史对早期电影翻译有所涉及。早在1927年,程树仁等人就编撰了《中华影业年鉴》,篇幅共计两百余页,内容设置十分丰富,共有47个栏目,对中华影业史、影业出版物、影业界之组织、各公司出品一览表、导演家及其作品、副导演及其作品、中国电影在海外的发行输出等都进行了介绍,并附有丰富的中国早期电影图片193幅。特别值得一提的是,《中华影业年鉴》中很多栏目都是中英文对照的,对于各公司出品的电影作品,在该影片作品当年有英译的情况下,会把英文译名一并标出,其中记载的97部国产电影有英文翻译。该年鉴中还有专门栏目介绍中文影片中文说明者及其作品、英文说明者及其作品、中国电影在海外市场的传播情况、外国影片的中文译者及其作品等,为研究中国电影早期翻译提供了宝贵的资料。根据其记载,早期电影的中文字幕撰写者包括包天笑、郑正秋、周剑云、洪深、侯曜、程树仁、欧阳予倩等人,也记录了各自的作品。早期电影的英文字幕译者有史易风、朱锡年、朱维基、吴仲乐、吴明霞、周独影、洪深、冯范佩萸、徐维翰、马介甫、许厚钰、张厚

缘、曹蜗隐、赵铁樵、刘芦隐、苏公等人,也记录了各自的翻译作品。① 此后各个时期出版的中国电影史对早期电影的翻译也有所记录,如《中国电影发展史》②、《中国电影文化史》③、《中国电影史》(1937—1945)④、《影史榷略》⑤、《中国无声电影史》⑥等都对早期中国电影的翻译情况有所提及,谈到中国电影在海外市场(主要是南洋市场)的发行情况,中国电影参加国际影展,以及一些电影在海外的翻译传播情况等。

1932 年,中国教育电影协会成立,其在 1932 年至 1937 年之间出版的《中国教育电影协会会务报告》详细记载了该协会与国际教育电影协会每年的交流合作、拍摄或者选送我国电影参加国际电影节的情况。⑦ 1934年,由中国教育电影协会编撰委员会编撰、南京正中书局出版发行的《中国电影年鉴》是中国第一部官方的电影年鉴,记载了当时中国电影界的官方管理机构——中国教育电影协会为积极开展国际交流做出的章程规定和具体行动。⑧ 这部电影年鉴也是 1949 年前我国出版的唯一一部官方中国电影年鉴。这部年鉴对研究我国早期电影翻译,特别是官方电影管理机构对中国电影的翻译与传播的管理提供了客观而翔实的史料和数据支持。

20 世纪 30 年代之后,国民政府的电影管理机构的工作报告、公布的法律法规和管理规章等也是早期中国电影翻译研究的重要史料。1934

① 程树仁:《中华影业年鉴》。
② 程季华、李少白、邢祖文:《中国电影发展史》(上)(下)。
③ 李道新:《中国电影文化史》,北京:北京大学出版社,2005 年。
④ 李道新:《中国电影史》(1937—1945),北京:首都师范大学出版社,2000 年。
⑤ 李少白:《影史榷略》,北京:文化艺术出版社,2003 年。
⑥ 郦苏元、胡菊彬:《中国无声电影史》。
⑦ 中国教育电影协会总务组:《中国教育电影协会会务报告》,(中华民国二十五年四月至二十六年三月)1936 年 4 月至 1937 年 3 月。
⑧ 郭有守:《中国教育电影协会成立史》,中国电影教育协会编著,北京市市属市管高校电影学研究创新团队整理,《中国电影年鉴 1934》(影印本),北京:中国广播电视出版社,2007 年,第 1013—1014 页。

年出版的《教育部内政部电影检查工作总报告》对国民政府的电影检查从组织机构、法律规章、具体实施、实施效果等方面进行了详细的记载。[①] 1933年至1935年各期的《中央电影检查委员会公报》对中央电影检查委员会的工作进行了详细的记录,其中就包括对电影字幕翻译的检查。[②] 这为考察中国早期电影的法律法规、翻译政策、译者选择、翻译策略、目标观众上的研究提供了珍贵的历史文献。

其他资料还可见于一些电影人的随笔散记当中,如孙瑜在《银海泛舟》这部回忆录中谈到自己从影历程,其中就有担任电影编剧与字幕翻译的记载。[③] 包天笑、程步高、龚稼农、孙瑜、吴永刚、蔡楚生、王人美、胡蝶、阮玲玉、夏衍、阳翰笙、司徒慧敏、柯灵等人的文存与回忆录也为当年电影翻译提供了一些史实记载。1939年抗日战争期间,夏衍发表《中国电影要到海外去》[④],呼吁电影界同仁"利用这个有利的时机和环境,有计划地制作和输出对欧美人士宣传我们这次圣战的影片"。夏衍呼吁电影界人士重视影片输出的宣传功能,是为了向国际社会宣传我国的抗日战争,争取国际社会的支持与援助。

各个电影公司的章程、宣言和特刊也为我们研究早期电影提供了参照。从早期电影公司的章程和宣言上我们可以看到我国电影公司的国际视野、宣传中国文化与开辟国际市场的决心。早期电影公司如明星影业公司、联华影业公司等都出版了特刊,其中记录了我国各电影公司积极争取国际观众的具体行动,以及观众对字幕翻译的接受情况与看法。

20世纪上半叶的报纸、期刊也是研究早期电影字幕翻译的重要资料。《申报》中的"电影专刊"、《大公报》中的"戏剧与电影"、《晨报》中的

[①] 教育部内政部电影检查委员会全体委员:《教育部内政部电影检查工作总报告》。

[②] 中央电影检查委员会:《中央电影检查委员会公报》,1933年至1935年各期,V.1,No.1(1933)—V.2,No.5(1935,5)。

[③] 孙瑜:《银海泛舟——回忆我的一生》,上海:上海文艺出版社,1987年。

[④] 夏衍:《中国电影到海外去》,《国民公报》,1939年12月7日。

"每日电影"、《大晚报》中的"剪影"、《民报》中的"影像"、《中华日报》中的"电影艺术"、《时报》中的"电影时报"等都刊登了关于早期电影翻译的大量信息。除了报纸之外,一些专业杂志如《银灯》、《影戏春秋》、《影戏周刊》、《现代电影》、《明星月报》、《艺华周报》、《时代电影》、《新华画报》等中也不乏对电影字幕及字幕翻译的评述,为我们提供了宝贵的影评与史料。

 早期电影现存的、公开发表的影片是研究早期电影翻译的重要材料。由于早期胶片电影不易保存,加之年代久远,我国1905年至1949年间拍摄的一千余部影片中,现存的、公开发行的、带有英文字幕的只有9部,即《劳工之爱情》(又名《掷果缘》)(*The Labor's Love*,导演:郑少秋,明星影片公司,1922年)、《一串珍珠》(*The Pearl Necklace*,导演:李泽源,长城画片公司,1926年)、《情海重吻》(*Don't Change Your Husband*,导演:谢云卿,大中华百合影片公司,1928年)、《雪中孤雏》(*The Orphan of the Storm*,导演:张惠民,上海华剧影片公司,1929年)、《儿子英雄》(又名《怕老婆》)(*Poor Daddy*,导演:杨小仲,长城画片公司,1929年)、《一剪梅》(*YIHJANMAE*,导演:卜万苍,联华影业公司,1931年)、《银汉双星》(*Two Stars*,导演:史东山,联华影业公司,1931年)、《桃花泣血记》(*The Peach Girl*,导演:卜万苍,联华影业公司,1931年)、《天伦》(*Song of China*,导演:费穆、罗明佑,联华影业公司,1935年)。①这些电影中前8部是1905年至1932年之间由我国民营电影公司摄制并翻译的无声电影,且在最初发行时就已经在影片中插入了中英文双语字幕。1931年到1933年间,国民政府电影管理机构两次发令,禁止在国内上映的电影中加入英文字幕。②之后,中国民营电影公司的影片除了出口或到海外参

① 目前国内出版的早期无声电影主要有广东俏佳人音像出版社、福建省音像出版社、峨嵋音像出版社和大连音像出版社等出版的DVD和VCD。经笔者比较,本书所选个案分析的电影在各音像出版社的出品中,只在音画品质上略有区别,无内容上的差异。
② 教育部内政部电影检查委员会全体委员:《教育部内政部电影工作检查总报告》,第15、87页。

展,便不再加入英文字幕。《天伦》虽然出品于1935年,但因美国派拉蒙公司购买在美国纽约上映,其英文字幕也是由派拉蒙公司剪辑加工制作的。上述译制影片为本书进行具体的案例分析提供了鲜活的文本素材。

关于国内外学术界对我国早期电影的具体研究,目前只发现张英进所撰写的《改编和翻译中的双重转向与跨学科实践——从莎士比亚戏剧到早期中国电影》一篇论文,其中提到的读者的观影体验和所选取的例子都有失偏颇,其中翻译理论所援引的是艾比·马克·诺尼斯(Abe Mark Nornes)所提倡的"攻击性的字幕(abusive subtitling)"。[1]诺尼斯提出的"攻击性的字幕"是针对有声电影中字幕受到时间和空间上的限制进行大量信息压缩而提出的。如果将其运用到无声电影的字幕翻译还需要做一些思考与疏通,因为无声电影的字幕翻译与有声电影的字幕翻译所受到的时空限制大不相同。在有声电影中,字幕与屏幕画面同时出现,并与说话者的声音同步,而在无声电影中,字幕是以插片的形式出现,没有占有整个银幕,而且没有声音与之同步,这些时空的限制都会影响到影片翻译中的信息压缩。不过,张英进先生从改编的社会学转向和翻译的文化转向来探讨莎士比亚戏剧到中国戏剧的改编角度,从人物塑造、场景调度和双语字幕进行分析翻译研究中的文化转向与改编研究中的社会学转向所强调的主体位置,对于本研究还是具有启发意义的。

尽管电影翻译在电影的传播中一直存在,而且扮演着重要的角色,电影翻译研究在电影研究中却往往处于一个被忽视的领域。晚近,密歇根大学电影系主任诺尼斯出版了《电影巴别塔:翻译全球电影》(*Cinema Babel*:*Translating Global Cinema*)。这是目前笔者发现的电影研究者就电影翻译研究出版的唯一一本专著。此书对无声电影时期的美国电影和日本电影的翻译进行了研究。在诺尼斯看来,传统字幕是一种"堕落的

[1] Nornes, Abe Mark. *Cinema Babel*:*Translating Global Cinema*. Minneapolis:University of Minnesota Press,2007.115.

做法"(a corrupt practice)。他认为,传统的字幕翻译做法以可读和不引人注目为重点,将译文顺化,并使"他者"归化,只能让观众最少地接触国外文化。诺尼斯主张,不要选择这种堕落性的做法,而是基于菲利普·路易斯(Philip Lewis)提出的"攻击性"的翻译理论基础提出的"具有攻击性的字幕翻译"。"攻击性翻译"注重实验,以创新的方式强调原语文本的多样性。诺尼斯提出"攻击性"字幕译者要对译文进行试验以符合电影的场景与用词,使观众看国外电影有一种真正的翻译体验。①诺尼斯所批判的"堕落性做法",主要是目标语社会中的译者进行电影翻译时常常出现的现象,而我国早期的无声电影主要是由我国电影人主动组织译出,其中很多时候已经实践了诺尼斯提出的"攻击性"字幕翻译的做法。

关于无声电影时代的字幕翻译的研究,在世界范围内都很少有涉及。辛塔斯·迪亚兹(Cintas Díaz)认为,无声电影时期,原有的字幕卡在翻译时会被去掉,被译文的字幕卡替代。或者,原有的字幕卡仍被保留,而由口译人员向观众进行解说。②这种分析显然不适合早期中国电影的翻译情况,特别是1932年前的中国电影的翻译情况。无声电影时期的中国电影字幕翻译,很多是在制作时就直接使用中英文双语字幕卡,显示出早期电影人非凡的国际视野。不过双语字幕片的现象在世界无声电影时代也非中国独有的现象,在拥有多文化、多语言的观众群体的电影市场,很多电影都加上双语、三语甚至四语字幕。③

国外著名的翻译研究期刊如《媒它》(*Meta*)、《译者》(*The Translator*)、《通天塔》(*Babel*)近年来都不乏关于多媒体翻译的论文出现,而且这些期刊还分别出版了关于多媒体翻译的特刊。2003 年,英国曼彻斯特的圣·哲罗姆出版社(St. Jerome Publisher)特邀伊乌·甘比尔(Yves

① Nornes, Abe Mark. *Cinema Babel*: *Translating Global Cinema*. 115.

② Díaz, Cintas J., Aline Remael. *Audiovisual Translation*: *Subtitling*. Manchester: St. Jerome, 2007. 26.

③ Nornes, Abe Mark. *Cinema Babel*: *Translating Global Cinema*. 18—31.

Gambier)为其翻译学刊《译者》编辑出版了影视翻译研究特刊,收录了十多篇论文。《媒它》也于2004年第1期出版了影视翻译研究专刊。这些多媒体翻译特刊所收录的论文集中了各国学者在多媒体翻译领域中的理论研究、行业实践以及课程教学方面的最新研究成果。这些研究方法可以对我国早期电影的翻译研究提供一些参考。

总体来说,国内外电影研究界和翻译研究界尚未对早期中国电影的翻译历史做过系统梳理,没有把早期中国电影的翻译现象放到历史的语境中去考察,也很少对早期电影的翻译作品做深入的个案分析。国内外对于中国电影英译研究缺乏关注的原因主要有以下几种:首先,电影翻译所面对的文本不同于传统意义的翻译文本,翻译的文本的传播与交流渠道更多地包括声音、图像、文字、画面等。多媒体文本的翻译所受到的限制也更多,包括时间上的限制、空间上的限制、受文本中镜头切换的影响、受原语与目的语的结构的影响、受观众的阅读速度的影响,当然字幕翻译也有普通文本翻译所不具备的优势,它有其他交流渠道,如屏幕上的画面信息,可以对字幕翻译的内容进行补充。其次,电影翻译研究,可以说是电影研究与翻译研究的交叉学科。许多翻译研究者对电影研究不熟悉,而许多电影研究者的外语水平也在一定程度上制约了他们对电影翻译的研究。上述原因导致了中国电影翻译的研究处于翻译研究与电影研究中的一个几乎真空的地带。此外,国外电影翻译研究者多将其目光投入到自己熟悉的语言之中,很少有涉及中国电影翻译的研究,特别是早期中国电影的翻译研究。诚然,电影翻译是一个新兴的研究领域,在长期以来文学翻译研究占主导地位的翻译界,影视翻译则处于比较边缘的学术地位。电影翻译只有百余年的历史,系统深入的翻译研究也需时间的沉淀。不过,国内外学者对多媒体翻译,特别是相关电影翻译的研究还是可以给本书提供有益的借鉴。

国外多媒体翻译的研究对多媒体翻译本身进行了定义,区分了它与

传统翻译之间的不同之处,并试图为多媒体翻译定性分析,提出多媒体翻译的具体规范,将翻译学和其他学科的理论吸收到多媒体翻译的研究之中,如从语用学、语义学、目的论、文化研究的角度对多媒体翻译进行分析,但其研究对象主要是英语、德语、法语等,很多规则不适用于中国电影的英译。不过总体来说,这些研究还是可以为我们研究中国电影英译提供参考。

0.4 课题框架

本书的绪论部分对本书选题原因、研究范围、课题研究现状、研究方法及各章节的内容作简要介绍。第一章考察了1905年至1949年间早期中国电影英语翻译的起源及其历史文化语境。该章试图还原早期中国电影翻译的历史语境,从欧美电影的影响、商业利益、民族主义的动因、赞助人的国际视野、目标观众与市场等方面深入探究早期中国电影翻译的深层原因。第二章主要论述1905年至1949年间的我国电影翻译的四种类型。它们分别为民族影业公司的独立翻译、民族影业公司与国民政府的合作翻译、国民政府主导的电影翻译、国外政府机构或电影公司购买我国影片后的翻译。该章还将结合具体的案例来对不同类型的电影翻译进行政治文化上的解读。第三章将对我国无声电影时期的中英文字幕进行研究。无声电影时期的字幕与有声电影时期的字幕在形式、内容与功能上都有诸多不同。本章全面细致地分析中国无声电影字幕的形式、功能、语言特征和文学性。中国无声电影时期的字幕都以插片的形式出现在电影之中,从功能上看,可以大致分为说明性字幕和对白性字幕。说明性字幕承担着交代剧情、人物、时间、地点、议论、抒情或一些特殊的功能。对白性字幕主要交代人物的对话。无声电影时期的字幕中的语言既使用文言文又使用白话文,具有文白混杂、交替使用的特点,折射出我国无声电影

所处的时代是文字转型、文化巨变的时代。第四章以电影《一剪梅》和《一串珍珠》为例,分析早期无声电影中双重翻译中的改写与杂合现象,从意识形态、赞助人和诗学三个方面来考察我国早期电影制作中对外国文学作品的改写,考察其如何通过对原作的调整,以使其符合译入语意识形态和主流诗学规范以吸引更多的观众,达到最大限度的接受。在电影的对外翻译中,以国际观众为目标群体,译文中既存在对原著的尊重与保留,对目标语语言与文化的贴近,同时也保留了汉语中的语言、文化的差异性,中英语言文化在杂合中得以融合。第五章以电影《天伦》为例,分析电影翻译中东方情调化的处理,探讨译者在表面上刻意营造东方情调,突出中国文化的异质特征,而从深层上来看,是将翻译的文本进行了改写,使之更加符合译入语的主流意识形态、心理预期与审美需求。上述翻译策略与特征多存在于国外影片机构主动购入我国电影后而进行的电影字幕的改编与翻译。第六章将分析本土电影公司的译出策略。以电影《劳工之爱情》、《雪中孤雏》、《儿子英雄》、《桃花泣血记》、《银汉双星》、《情海重吻》作为文本分析案例,探讨早期本土影业公司采取的翻译策略与方法。这六部影片讲述的都是本土的故事,其字幕翻译的赞助人都是我国的民营电影公司。译文针对国外观众所制作,这里的外国观众既包括侨居在上海的外国观众,也包括南洋等海外市场的观众。结语部分以上述研究为依据,把我国早期国产电影翻译放在历史的坐标上加以考察,做出总体的评价。

0.5 研究方法

本课题主要采用以下研究方法。一、史料考证、解读与统计分析。本书全面而深入地挖掘关于我国国产电影翻译的文献与史料,并对其进行全面而系统的考证与统计分析。到目前为止,本课题已经发现了许多鲜

为关注的文献和资料,其中包括目前未被电影研究与翻译研究所重视和广泛利用的各个时期的媒介信息,以及各种报纸、杂志、年鉴上所提供的丰富的有关电影翻译的记载与报道。对这些史料的统计和数据分析,可为本书提供极有价值的资料参考。二、对重要电影文本进行个案分析,对现存的早期电影典型的英文翻译的影像文本进行细读,探讨早期电影翻译中出现的现象特征与方法策略。

 本书试图将描述性翻译研究的方法引入早期电影翻译的研究之中。1972 年詹姆斯·霍尔姆斯(James Holmes)在哥本哈根召开的第三届国际应用语言学会议上发表的《翻译学的名与实》("The Name and Nature of Translation Studies")一文中正式提出描述性翻译研究的概念,并将其纳入自己构想的翻译学框架中的纯翻译学分支。之后的三次小型学术会议对于描述性翻译研究的阵营的形成起了重要作用。第一次会议于 1976 年在卢汶(Leuven)举行,会议论文结集为《文学与翻译》(*Literature and Translation*),于 1978 年出版。第二次会议于 1978 年在特拉维夫举行,论文构成《今日诗学》(*Poetics Today*)的一期专刊(1981 年第 2 卷第 4 期)。第三次会议于 1980 年在安特卫普举行,论文都发表在符号学杂志《秉性》(*Disposition*)1982 年第 7 期。这些论文集与该学派早期的许多其他重要著作,如伊塔玛·埃文·佐哈尔(Itama Even-Zohar)的《历史诗学论文集》(*Papers in Historical Poetics*,1979)和基迪恩·图里(Gideon Toury)的《翻译理论探索》(*In Search of a Theory of Translation*,1980)都为描述性翻译学的发展做出了重要贡献。从 20 世纪 80 年代开始,描述性翻译研究的阵营不断壮大,他们在翻译界的影响也不断加深。苏珊·巴斯奈特(Susan Bassnett)在 1980 年主编的《翻译研究》(*Translation Studies*)中已经显露了这个新的研究范式的痕迹。特奥·赫尔曼斯(Theo Hermans)1985 年主编的《对文学的操纵:文学翻译研究》(*The Manipulation of Literature:Studies in Literary Translation*)使更多

的人读到了从事描述性翻译研究的主要人物的论述。而玛丽·斯内尔·霍恩比(Mary Snell Hornby)的《翻译研究:综合法》(Translation Studies:An Integrated Approach)一书更是将其视为翻译研究的一支主要力量。焦随·朗贝尔(José Lambert)和图里于1989年创办的《目标》(Target)杂志,登载了大量描述性翻译研究的文章。到90年代,描述性翻译研究得到了进一步扩展。1990年,巴斯奈特与安德尔·列费维尔(André Lefevere)主编了《翻译、历史与文化》(Translation,History and Culture)一书,在序言中正式提出翻译研究已经历了文化转向,主张应将更多的精力用于研究目的语的文化、政治背景与翻译的互动作用。列费维尔的《翻译、重写以及对文学名声的操纵》(Translation,Rewriting and the Manipulation of Literary Fame)一书更是实践了这种研究方法。

描述性翻译学将翻译的定义扩大,以前处于边缘位置的翻译现象进入了翻译研究者的视野。在描述性翻译研究兴起之前,人们普遍认为只有与原文全面对等的文本才称得上是翻译,翻译研究的对象也大多局限于此。这就将生活中实际发生的其他翻译行为贬斥到边缘位置。而描述性翻译研究者则给予各种各样的翻译以正确的定位,认为只要是在目的语文化中以翻译的面貌出现或是目的语读者认为是翻译的一切文本都可称作翻译。[1]这样一来,翻译的概念得到了极大的扩展,除了以前普遍认同的翻译文本之外,更囊括了为数众多的原来处于边缘位置的翻译,其中就包括一直为翻译研究所忽视的电影翻译。

描述性的翻译研究不再像以前规范性的翻译研究那样将视野局限于静态、封闭的文本体系,而是将目光投向更为广阔的领域,探索翻译与其所在的文化环境之间的互动关系。翻译被看做是一种社会行为,一种文

[1] Toury, Gideon. *Descriptive Translation Studies and Beyond*. Amsterdam/ Philadelphia: John Benjamins Publishing Company, 1995. 32.

化与历史的现象。这样,为了更系统、全面地研究翻译,就应该采取将其"还原语境"(contextualization)的方法,即将其放回其产生的历史、社会、文化语境中,去研究与这一翻译行为有关的多项因素,进而对翻译现象做出解释。描述性翻译研究可对翻译现象做出历史的解释,从而使我们更加清楚地认识其成因。这一点对我们研究早期电影翻译很有启发,我们需要将早期电影翻译还原到其历史语境之中,研究与之互动的多项因素,从而可以对早期电影翻译作出解释。

描述性翻译研究提高了翻译研究的地位,促成了翻译研究的学科化。有史以来,翻译活动在各文化中大多处于边缘地位,往往被认为是简单机械的语码转换,是一种次要的、派生的活动,翻译研究因而也未受到应有的重视。描述性翻译研究将翻译活动置于社会、历史、文化的大环境之下,通过一系列的个案研究掌握了大量的实证材料,表明翻译对于社会、文化和文学等领域的研究,对于目的语社会、文化和文学的进步都起到了不可估量的作用,纠正了人们对翻译的偏见,也使人们看到翻译研究的学术价值。更重要的是,描述性翻译研究尽力使翻译研究客观化,使其呈现出一般实证学科的特点,大力强调描述研究对于实证学科的重要性。图里就认为,"一门实证学科如果没有一个描述性的分支就不能称作是完整的、(相对)独立的。"①劳伦斯·韦努蒂(Laurence Venuti)指出,图里等人之所以提倡描述性翻译研究,其基本动因就是要使翻译研究学科化,使之在研究机构中能够占有一席之地。②这一观点符合学科学原理,对于确立翻译研究的学科地位无疑是极有帮助的。

尽管描述性翻译研究有种种优点,也取得了可观的成就,但不可否认,就其现状来看,这种研究范式也存在着明显的不足。描述性翻译研究

① Toury, Gideon. *Descriptive Translation Studies and Beyond*. 32.
② Venuti, Lawrence. *The Scandals of Translation: Towards an Ethics of Difference*. London and New York: Routledge, 1998. 28.

虽然扩大了翻译研究的视野，但同时也逐渐偏离了翻译活动本身，甚至混淆了翻译与其他文化活动的界线。描述性翻译研究关注翻译作品或翻译活动的文化意义，对原/译文转换过程中的具体问题则不太在意。本书因此会将文本内研究和文本外研究结合起来，对具体的电影翻译文本进行考察，以研究早期电影翻译中存在的突出现象和具体翻译策略。

0.6 研究意义

本书首次全面而深入地考察、挖掘与研究我国早期无声电影的翻译活动。对这一时期的电影翻译提供系统的描述性研究，真实还原历史，再现早期国产电影翻译的成因与发展轨迹。在此基础上研究和阐释早期国产电影英语翻译与当时历史文化语境的关联与互动关系。本书选择典型的电影翻译个案进行分析研究，分析了早期电影翻译中存在的现象、策略与方法。本书填补了国内外学术界有关我国早期国产电影翻译研究的空白，有助于加深和拓展学术界对相关研究对象的认识。此外，早期电影翻译的考察也给目前乃至此后中国电影的翻译与输出提供参考。

第一章

早期电影翻译之起源

本章旨在探讨早期电影翻译之起源，研究与早期电影翻译产生相关的多项因素，包括欧美电影的影响、民族主义的动因、赞助人的国际视野、政府管理政策、目标观众等方面，以分析与解读这一时期电影翻译的深层原因。欧美电影于19世纪末传入中国，之后便风靡中国大地，成为广受欢迎的娱乐方式。欧美电影强大的叙事能力、精致的画面、动人的明星和先进的电影技术对中国观众来说有着巨大的吸引力。欧美影片在商业上的成功，创造了丰厚的票房收入，对中国的经营者充满诱惑。拍摄电影获取商业利益成为刺激中国电影业发展的直接原因。中国民族影业公司将电影进行翻译，一方面可以吸引当时生活在中国特别是上海的大量外国观众，另一方面可以将影片出口海外市场，特别是南洋市场，从而获得商业利益的最大化。早期欧美电影中的华人形象也是刺激中国电影公司将影片翻译，展示于外邦，宣扬中华文明与中国人民之正面形象的另一动力。在商业利益与民族主义的双重驱动之下，我国民营电影公司从拍片

伊始就在电影中将汉语字幕进行翻译,影片的字幕片上同时出现汉语字幕与英文字幕。20世纪30年代,国民政府的电影管理机构建立起来之后,加强了对电影中字幕翻译的管制,特别是1931年和1933年两次发文规定国内映演的国产电影中不得加入英文字幕。电影翻译完全纳入了政府的管理之中,中国电影翻译也在政府的管理下进一步推进,达到前所未有的广度与深度。

1.1 欧美电影的影响

世界上第一部电影出现在19世纪末,由此陆续在许多国家拉开了电影发展的序幕。1895年12月28日,法国经营照相馆的奥古斯特·卢米埃尔(Auguste Lumiere)与路易·卢米埃尔(Louis Lumiere)在巴黎卡普辛路14号大咖啡厅的印度沙龙内,正式放映了《婴孩喝汤》(Le Repas de bébé)、《卢米埃尔工厂的大门》(La Sortie de l'Usine Lumière à Lyon)和《水浇园丁》(Le Jardinier)等世界上几部最早的电影。这一天被世界各国电影界公认为标志着电影发明阶段的终结和电影时代的正式开始。卢米埃尔的影片在巴黎放映的成功,大大促进了电影事业的迅速推广。1896年初,卢米埃尔雇佣了二十多个助手,派到世界各地去放映电影,并随地摄取新的素材,制成新的影片节目。①

目前,由于史料的欠缺,学界尚未对电影初次传入中国的具体时间和确切地点达成一致,但大致时间是在1896年,也就是电影诞生不久。程季华在《中国电影发展史》一书中认为"西洋影戏"第一次在中国放映,是在1896年8月11日的上海。1896年8月10日至8月14日的《申报》副张广告栏中刊登了从1896年8月11日起在上海徐园又一村放映"西洋影戏"的

① 程季华、李少白、邢祖文:《中国电影发展史》(第二版)(上),第6—7页。

消息。广告称:"西洋影戏客串戏法","定造新样奇巧电光焰火"。①陆弘石、舒晓鸣在《中国电影史》中则考证,中国人第一次看到真正的电影可能是在1896年8月2日夜晚上海徐园又一村的一次游艺活动上。②余慕云则依据1896年1月8日的香港《华字日报》所刊载的一则名为"战仗画景奇观"的广告,力图说明香港早在1896年1月就有放映。③

　　欧美电影自19世纪末登陆中国之后,逐渐受到中国观众的欢迎。自电影进入中国并开始商业性放映之后,其放映规模和社会影响即不断扩大,至20世纪20年代中期,电影放映已在上海、北京、天津等中国各大城市蔚然普及并向中小城市扩展,看电影已成为市民百姓最喜好的日常文化消费活动之一。中国巨大的电影市场也吸引着来自西方国家的商人关注中国市场,向中国大量输入电影产品。欧美电影公司以特许放映、投资影院及创立公司、在中国境内拍片等方式,将电影推销到香港、上海、北京、天津、广州、武汉、厦门、哈尔滨等中国各大中城市,向中国观众展示了陌生化奇观和欧美文化,也刺激着中国电影业的发展。④第一次世界大战之前,法、美、德、英各国的影片,都先后进入中国的放映市场,其中最多的是法国百代公司和高蒙公司摄制的影片。第一次世界大战之后,随着好莱坞的建立,美国电影的崛起,美国影片开始大量输入中国,除了少数法国、意大利、德国、西班牙的影片之外,美国影片几乎独占中国电影市场。⑤20世纪20年代在国内放映的外国电影的数量估算主要是根据1926年孔雀公司(Peacock Motion Picture Corporation)董事长理查德·帕特森(Richard Patterson Jr.)的一个谈话,他提到1926年有450部外国电影在中国放映,其中90%是美国摄制的,即400部左右。而另一份

① 程季华、李少白、邢祖文:《中国电影发展史》(第二版)(上),第8页。
② 陆弘石、舒晓鸣:《中国电影史》,第2页。
③ 余慕云:《香港电影史话》(第一卷),香港:次文化堂,1996年,第5—9页。
④ 李道新:《中国电影文化史》,第15页。
⑤ 程季华、李少白、邢祖文:《中国电影发展史》(第二版)(上),第12页。

材料显示,同年好莱坞八大公司的影片总产量是449部。①可见在国内放映的欧美电影几乎可以达到与国外同步的地步。30年代在我国境内放映的美国电影则更是保持较高的数量。根据上海英租界工部局电影审查机构的统计,1930年在中国发行的美国电影不下540部。②南京国民政府电影检查委员会在统计中称,1934年有412部外国电影在中国放映。③美国官方的中国电影市场的报告指出,"在1913年,美国出口到中国的电影至少有19万英尺,而到了1926年美国出口到中国的电影就达到了300万英尺。"④有资料显示,1913年美国对中国电影的出口额为2100万美元,到了1926年就增长到9400万美元。⑤当时的国民政府中央电影检查委员会的主任罗刚则测算,好莱坞在中国所获利润每年应该达到1000万美元。⑥美国影业行内人士也有一个测算认为,好莱坞通过海外发行和租赁,平均每年有8—9亿美元的收入。而中国在这个总收入中所占份额为1%,即每年800—900万美元。⑦

国外电影公司向中国市场输送大量影片,获得了丰厚的利润。对利益的获取是刺激中国民营电影业发展的最大动力。中华电影有限股份公司在招股广告中就指出,影片在"营业上利益更为优厚,以美国论,全国影戏院多至数万家,制造影片公司多至数百家,业此者与钢铁煤油诸大实业

① Patterson, Richard Jr. "The Cinema in China." *Millard's Review* 12 March. 1927:48.《密勒氏评论报》是美国《纽约先驱论坛报》驻远东记者T·F·密勒(T. F. Millard)1917年6月在上海创办的英文周报。有关好莱坞年产量的数字见Filler, Joel W. *The Hollywood Story*, New York: Crown Publishers, 1988. 281.

② 英租界警察总监1931年2月致秘书处信,上海市档案馆,工部局档,U1—6—67. 转引自萧志伟、尹鸿:《好莱坞在中国(1897—1950)》,《当代电影》,2005年,第6期,第69页。

③ 《二十四年度外国影片进口总额》,《电声》,1936年5月,第5卷第17期,第407页。

④ North, Clarence Jackson. "The Chinese Motion Picture Market." *Trade Information Bulletin*. No. 467. United States Department of Commerce, Bureau of Foreign and Domestic Commerce. 4 May 1927:13—14.

⑤ 萧志伟、尹鸿:《好莱坞在中国(1897—1950)》,第70页。

⑥ 罗刚:《中国现代电影事业鸟瞰》,《教与学月刊》,1936年,第1卷第8期,第3页。

⑦ 这份材料藏于美国电影科学与艺术学院图书馆。转引自尹鸿:《好莱坞在中国(1897—1950)》,第70页。

并驾齐驱,常有推出一部佳片获得至数百万元收入,出演一部佳片获利十余万者"。而中国影戏院多为外商开办,"以致各戏院所演各片多由欧美租购而来,实为每年输出一大漏卮,且欧美影片上演中国事迹者,为权利计不得不急起直追"。①

除了出口影片之外,国外商人还在国内设立影院,掌控影片放映渠道。1908年,西方人雷玛斯(Antonio Ramos)建造了上海第一家专业影院——虹口大戏院。到了1920年,他的影院事业不断扩张,相继开设了万国、维多利亚、夏令配克、恩派亚、卡德等数家影院。②到了1924年,上海共有18家影院,大多为西方人所开,雷玛斯拥有的影院占三分之一,条件好的影院房屋轩敞、陈设华丽、空气流通、夏设电扇、冬置电炉,所映电影皆欧美名片。③此后,影院业急剧扩张,1928年至1932年的短短五年之间,就曾设了约25家影院,多数为外资影院,放映以美片为主的西方电影。④设立电影院可以控制影片的放映,出售电影票,直接获取电影放映收益。

到1927年左右,影院在全国省级城市里已比较普遍,且发展的势头相当迅猛。

国别	1927年影院数	1930年影院数
美国	约20000间	约21000间
德国	约4000间	约5200间
英国	约3500间	约4500间
法国	约3500间	约4500间
日本	约1000间	约1500间
中国	约100间	约250间

1927年与1937年全国省级城市电影院数目统计⑤

① 《中华电影股份有限公司筹备处招股通告》,《申报》,1923年3月17日。
② 周剑云:《中国影片之前途》,《电影月报》,1928年5月,第2期。
③ 周伯长:《一年间上海电影界之回顾》,《申报》,1925年1月1日。
④ 王瑞勇、蒋正基:《上海电影发行放映一百年》,《上海电影史料》第五辑,上海:上海市电影局史志办,1994年12月,第2页。
⑤ 郭有守:《二十二年之国产电影》,《中国电影年鉴1934》,上海:中国教育电影协会,1934年,第1—8页。

在20世纪20年代甚至更长的一段时间里,外国电影公司主要凭借其较高的影片质量和完善的发行体系,获取大量收益。除此之外,外资公司和个人还来华拍摄影片。1907年意大利人恩里科·劳罗(Enrico Lauro)来到中国,先是经营影片放映,后来购置摄影设备,进行拍片活动。1908年,他在上海拍摄了《上海第一辆电车行驶》(Shanghai's First Tramway),11月在北京拍摄了《西太后光绪帝大出丧》(Imperial Funeral Procession in Peking),以后又拍摄了《上海租界各处风景》(Lovely Views in Shanghai Concessions)、《强行剪辫》(Cutting Pigtails by Force)等新闻短片和风景短片。①

1909年,法国百代公司(Pathé)也派摄影师来北京拍摄风景片,同时也拍摄了著名京剧武生演员杨小楼表演的《金钱豹》和何佩亭演出的《火判官》等剧的片段。② 1909年,美国电影商人本杰明·布拉斯基(Benjamin Polaski)来到上海,成立了亚细亚影戏公司(China Cinema Co.)。该公司在上海制作了短片《西太后》《不幸儿》,在香港制作了短片《瓦盆伸冤》《偷烧鸭》。留学美国学电影的导演程树仁,在1927年载于《中华影业年鉴》的《中国影业史》中就曾有记录:"前清宣统元年(1909年),美人布拉士其在上海组织亚细亚影戏公司摄制《西太后》《不幸儿》,在香港摄制《瓦盆伸冤》《偷烧鸭》。"③以上程树仁提及的四部亚细亚影戏公司出品的电影,现在都已不复存在,唯有《偷烧鸭》留下了香港早期电影导演关文清的口头见证。据余慕云在《香港电影史话》第一卷中记载,关文清对他讲述过《偷烧鸭》的内容,该片叙述一个又黑又瘦的小偷(由梁少坡饰演),想偷一个肥胖的卖烧鸭商贩(由黄仲文饰演)的烧鸭,那小偷正在偷的时

① 程季华、李少白、邢祖文:《中国电影发展史》(第二版)(上),第16—17页。但另外一份史料显示他是俄国人。参见,《电影企业家劳罗在沪逝世》,《电声》,1937年,第6卷第8期,第400页。
② 同上书,第16页。
③ 程树仁:《中华影业年鉴》,第7部分。

候(在偷烧鸭时有些诙谐动作),被一个警察(由黎北海饰演)捉住。关文清在 1917 年于美国好莱坞的戏院中观看过这部影片。①可见,早期由外国电影公司及个人在中国拍摄的电影已经拥有海外市场与传播渠道。

　　欧美电影在我国境内的流行获得了丰厚经济利润,刺激着我国本土电影业的发展。欧美电影在我国境内的放映客观上使得我国电影人也逐渐了解了电影的角色塑造、镜头语言运用、叙事技巧甚至是电影市场推广。国外影片公司和个人在中国境内拍摄电影,与中国人合作,从技术上和设备上对于促进中国早期电影业的形成与发展起了非常积极的作用。中国电影在对西方电影的观摩、学习中,也逐渐掌握了电影生产这一现代文明娱乐方式的要领。

　　1905 年开设在北京的丰泰照相馆摄制了由京剧演员谭鑫培主演的《定军山》(导演:任景丰,黑白片,无声),开中国人拍电影之先河。不过,《定军山》只是对谭鑫培京剧表演片段《请缨》、《舞刀》、《交锋》等的简单记录,并没有完整的故事情节。目前发现的资料显示是该影片拍摄后在北京大栅栏大观园影戏园和东安市场吉祥戏园先后放映,并没有传播到国外。②从目前掌握的史料来看,我国第一部在海外播放的电影是 1913 年所拍摄的《庄子试妻》。1912 年,布拉斯基亚细亚公司转让给上海南洋人寿保险公司,在返回美国途中抵达香港,经香港宏记办馆,结识了正在主持人我镜剧社的黎民伟。黎民伟 1892 年生于日本,早年就读于香港圣保罗书院。1911 年参加中国革命同盟会,组织清平乐会社,演出文明戏。1913 年组织人我镜剧社。人我镜剧社成员只有四人:黎民伟和妻子严珊珊、四哥黎北海,以及老友罗永祥。1913 年黎民伟通过罗永祥结识了本杰明·布拉斯基,罗永祥曾向布拉斯基学习摄影技术。二人最后议定:

①　余慕云:《香港电影史话》(第一卷),第 76 页。
②　陈明、边静、黎煜、郦苏元:《中国早期电影回顾》,第 148 页。

由布拉斯基等出资并提供必要的技术设备,利用人我镜剧社的文明戏的布景和演员,以华美公司的名义制片并发行。《庄子试妻》就是在这样的背景下拍摄完成的。电影改编自当时的粤剧《庄周蝴蝶梦》中《扇坟》一段,庄周诈死以试探妻子是否守节的故事。黎民伟动笔将粤剧改编成电影拍摄剧本。影片拍成后在香港皇后大道中幻游火车戏院首映,引起了很大轰动。观众纷至沓来,盛极一时。① 后来布拉斯基将影片携回美国,由此拉开了我国影片在国外传播的序幕。《庄子试妻》在 1917 年于美国好莱坞的戏院中放映,也为关文清所见证。②

布拉斯基在上海和香港两地的活动,对中国民族电影事业的发展起到了重大的推动作用,在其资金和技术设备的支持下,中国电影人包括黎民伟、黎北海、严姗姗等有机会、有条件从事电影的拍摄制作,对他们之后成长为中国第一代有影响的电影企业家和电影工作者无疑起了积极的作用。

《庄子试妻》作为中国电影在海外传播的开端,就目前掌握的资料来看,是个人的商业行为,没有发现资料表明国家机构或者社会组织予以支持与鼓励,但却开创了中国电影在国外传播的历史。从该影片的制作方式与过程来看,《庄子试妻》是一部合拍片,有美国商人布拉斯基的参与,体现了中国早期电影的发展是以多元文化与多元社会资源的参与为基础,这一运作机制也体现了当时半封建、半殖民地的社会特征。

1897 年,夏粹芳、张元济等在上海创办商务印书馆,本为出版机构,到 1917 年开始兼营电影事业,开了民族资本投资电影事业之先河。商务印书馆从事电影业,其开端也与外国商人在我国境内拍摄影片相关。据徐耻痕在《中国影戏大观》(*Filmdom in China*)中的记载,1917 年,有一

① 凤群、黎民伟:《中国早期文学电影的开拓者》,《北京电影学院学报》,2008 年,第 2 期,第 30—35 页。

② 关文清:《中国银坛外史》,香港:广角镜出版社,1976 年,第 110 页。

个美国商人"携资十万,并底片多箱及摄影上应用之机件等"来到中国,"设制片公司于南京,拟为大举"。但是这个美国人因"不谙国俗民情,所为辄阻,以致片未出而资已折蚀殆尽",商务印书馆遂出价三千元,买下了美国人的全部摄影器材,开始兼营电影事业。① 1918年成立了活动影戏部,陈春生任主任,聘请留美学生叶向荣主持摄影,导演和基本演员则主要从商务印书馆内部发掘。1919年,美国环球电影公司(Universal Studios)到中国来拍外景,借用商务印书馆活动影戏部的设备,离华前,把带来的一套器材全部转让给商务印书馆,活动影戏部设备得到了充实,便改名为影片部。初拍几部新闻短片,如《商务印书馆放工》、《美国红十字会上海大游行》等。之后,除了时事短片外,还有风光片、教育片、新剧片和古剧片等,其主要作品有:《长江名胜》、《西湖风景》、《上海龙华》等风光片;《欧战祝胜游行》、《国民大会》和《第五次远东运动会》等时事片;《慈善教育》、《养蚕》和《女子体育观》等教育片;以及由著名京剧表演艺术家梅兰芳先生主演的《春香闹学》和《天女散花》等古剧片。②

1922年明星影片公司成立(The Star Motion Picture Co.)、③长城画片公司(The Great Wall Film Co.)、④神州影片公司(The Cathay Film Corp.)、⑤

① 徐耻痕:《中国影戏之溯源》,《中国影戏大观》第一集,上海:上海合作出版社,1927年。
② 郦苏元:《中国现代电影理论史》,北京:文化艺术出版社,2005年,第6页。
③ 1922年2月,明星影片股份有限公司由张石川、郑正秋、周剑云、郑鹧鸪、任矜苹等发起,建立于上海,同时设立了明星影戏学校。见《明星影片股份有限公司组织缘起》,《影戏杂志》,第1卷第3号,1922年5月25日;程树仁:《中华影业年鉴》,上海:中华影业年鉴社,1927年,第11页。
④ 长城画片公司由黎锡勋、林汉生、梅雪俦、刘兆明、程沛霖、李文光、李泽源等创办于纽约的布鲁克林,原名长城制造画片公司。1922年拍摄了介绍中国服装与技击的两部短片;1924年携带电影器材返国。见徐耻痕:《沪上各制片公司之创立史及经过情形》,《中国影戏大观》第一集,上海:上海合作出版社,1927年,第7页;程树仁:《中华影业年鉴》,第1部分。
⑤ 神州影片公司由归国留法学生汪煦昌、徐琥等人于1924年10月创办于上海。见程季华、李少白、邢祖文:《中国电影发展史》(第二版)(上),第76—77页;程树仁:《中华影业年鉴》,第1部分。

大中华百合影片公司(The Great China Lilium Pictures Ltd.)、①天一影片公司(Unique Film Production Co.)②以及民新影片公司(The China Sun Motion Picture)③等紧随其后,我国制片业出现了勃勃生机。正如程树仁在《中华影业年鉴》中说:"民十以来,影片公司之组织,有如春笋之怒发,乘极一时之盛。""影戏事业之新潮乃奔腾澎湃,泛滥全国。爱国志士更振作有为,前仆后继而努力于此新事业者,以万计。"据该年鉴统计,当时各种电影公司几乎遍及了全国各大城市,其中上海就集中了一百三十多家,在北京、天津、广州等城市也有为数不少的影片公司。④从制片数量上来看,1922年我国电影产量不过十来部,1926年迅速达到了一百二十余部,其后年产量差不多保持在100部左右。在不到十年的时间内,一共创作拍摄了六百多部影片。⑤

到了20世纪30年代,经过市场选择和淘汰竞争,中国电影也逐步开始拥有健全、渐成规模的产业基础,联华、明星、天一、艺华四大公司出品的无声片占市场的一半以上。而且中国电影制片单位的现代企业特征也开始鲜明呈现。以联华影业公司为例,其成员包括英籍巨绅何东(董事长),曾任司法、财政、外交部长等要职的实业家罗文干(董事),东北军总

① 大中华影片公司于1924年1月由冯镇欧投资成立,主要创作人员大都是受过西方资产阶级教育的知识分子,曾拍过两部影片,有模仿西方电影的创作倾向。百合由吴性栽投资创立,曾拍摄四部由鸳鸯蝴蝶派小说改编的影片。两公司合并为大中华百合公司后,形成了上述两种创作倾向的混合,创作了《透明的上海》、《马介甫》、《呆中福》等影片。1928年起以拍摄神怪武侠片为主,1929年底停止制片。1930年8月,并入联华影业公司。见程季华、李少白、邢祖文:《中国电影发展史》(第二版)(上),第76—77页;程树仁:《中华影业年鉴》,第1部分。

② 天一影片公司是由邵氏兄弟四人邵醉翁、邵邨人、邵仁枚、邵逸夫于1925年6月在上海虹口横滨桥成立,专门从事影片的摄制与发行。邵醉翁任总经理兼导演,二弟邵邨人负责制片兼编剧。见程季华、李少白、邢祖文:《中国电影发展史》(第二版)(上),第84页;程树仁:《中华影业年鉴》,第1部分。

③ 前身是1921年由黎民伟、黎海山、黎北海筹组的民新制造影画片有限公司,1923年在香港正式成立民新影片公司,由黎海山任经理,黎民伟任副经理,以拍摄新闻片为主。见程季华、李少白、邢祖文:《中国电影发展史》(第二版)(上),第99—102页。

④ 程树仁:《中华影业年鉴》,第1部分。

⑤ 郦苏元:《中国现代电影理论史》,北京:文化艺术出版社,2005年,第7页。

司令张学良的夫人于凤至(董事)、国务总理熊希龄(董事)、中国银行总裁冯耿光(董事)等人。联华影业公司在总经理罗明佑的全力带动下,大幅度提高了中国电影企业的资金量,其院线的触角拓展到了香港、上海、广州等几乎所有开放的通商口岸和大城市以及新加坡,并在公司部门中有专门的编译部。①编译部的建立标志着电影翻译已经成为电影生产的一个重要组成部分,可以为影业公司获得外国观众与海外的市场发挥重要作用。

欧美电影风靡中国市场,赚取丰厚的商业利益刺激着中国影业开始萌芽与发展。商业利益也刺激早期中国电影人拍摄国产电影,将国产电影进行翻译,吸引外国观众与海外市场,以获取商业利润。

1.2 民族主义的动因

除了商业利益的刺激之外,欧美电影中的华人形象也启发和刺激中国民营电影人拍摄电影,进行翻译,对外输出,以宣扬国风,树立中华民族的正面形象,扭转或改变中国之负面形象。无声电影时代的外国电影对东方世界的态度带有很强的猎奇性,总是着力夸大东西方文化的差异,在电影中常常对华人进行误解性阐释。早期国外电影对中国人形象的塑造,容易将中国人和中国定型化,表达并迎合西方人对东方神秘、混乱、落后、蛮荒的想象,杜撰出东方奇观。早期欧美电影的中国人形象具有极度的漫画倾向,华人拖发辫、穿满服、露长指甲的形象令已进入民国时代,经历了剪辫易服的观众感到耻辱。而且华人行为举止怪异丑陋,经常是"移步蠕动,伛腰偻背,袖手痴望",即使是恶徒也"只能暗设毒计,谋害对手,

① 作者不详:《联华之宗旨及工作》,《联华年鉴》,民国廿三年至廿四年(1934年—1935年),第2页。

苟遇搏战,则拳足未举,身已倒地。"①在早期的美国电影中,中国人身份往往是厨子、洗衣工、盗匪。在生活风俗上,女人裹足,男人吸食鸦片、嫖妓、赌博,种种陋习不一而足。这些影片中的华人形象,正如《申报》上影评所言:"我华人士之摄入欧美影片者,非作恶为非之人,即伤风败俗之事,而电影之感化力甚大,能潜移个人之观念于无形之中,遂使欧美人士,对于吾人辄存鄙视之想,损失国体,莫此为甚。"②

早在1894年,美国爱迪生公司(Edison Kinetoscope)就曾拍摄过一部近半小时的无声片《华人洗衣铺》(Chinese Laundry),以闹剧的形式展示了一名中国男子如何想方设法摆脱一个爱尔兰警察的追捕,影片中中国男子的身体可以做出各种姿势,展示了肢体奇观。1898年,美国爱迪生电影公司出品的短片《两个跳舞的中国木偶》(Dancing Chinesemen-Marionettes)展示了西方对华人的身体形象的奇想。早期的美国影片如《中国人的橡皮脖子》(Chinese Rubbernecks,1903)、《虚假的花街柳巷的派对》(The Deceived Slumming Party,1908)、《异教徒中国人和周日学校教师》(The Heathen Chinese and the Sunday School Teachers,1904)、《黄祸》(The Yellow Peril,1908)等短片中都展现充满神秘色彩的、具有诱惑力而又焦躁不安的唐人街,中国人的奇异身体和中国人的神秘身份。③

在20世纪早期美国拍摄的连续长片及剧情片中,华人也常常出现。当时中国大地风靡的宝莲电影系列中,就有中国毒枭吴方出现。一些影片甚至以中国人为主要角色,如《东即西》(East is West,1922)、《华侨之耻》(Dinty,1922)、《残花泪》(Broken Blossoms or The Yellow Man and

① 恺之:《电影杂谈》,《申报》,1923年5月16日、19日。
② 作者不详:《观映〈诚笃之华工〉后之感想》,《申报》,1923年8月9日。
③ Haenni, Sabine. "Filming 'Chinatown': Fake Visions, Bodily Transformations." *Screening Asian Americans*. Ed. Peter X. Feng. New Brunswick: Rutgers University Press, 2002. 21—52.

the Girl，1919)、《忠信笃敬之华工》(*Shadows*，1922)等。不过这些影片展示中国时，往往展示其愚昧落后的一面，比如电影《东即西》中就出现了中国公开拍卖妇女的情形。1921 年春在纽约放映的《红灯记》(又译《红灯照》，*The Red Lantern*，1919)和《出生》(*The First Born*，1921)两部电影，充斥了女人缠足、吸食鸦片、街边赌博等丑陋现象，引起了留学生和华侨的愤怒，他们督促中国南方政府驻美代表马素香与纽约市政府交涉，申请取缔两部影片的公映权，但交涉失败。《申报》对此事也有记载："悉兹在该国倭海倭国之中华留美学生会，最近正式呈请该省长官，辩明对于电影中描写中国人民之生活情形，完全失真，且中述此项失真电影片，美利坚人民观之，极易引起对中国人发生恶感，且不知中国之文化，即对于二国邦交亦有阻碍，故亟宜停止此类出品云。"①这件事导致在美的留学生黎锡勋、林汉生、梅雪俦、刘兆明学习电影，拍摄宣传中国文化精髓的电影。他们在民国 10 年在美国纽约建立了长城制造画片公司。②

中国境内的观众对美国影片中的华人形象也不满，早在 1922 年，就可以在《申报》上看到对美国电影中华人形象的影评。剑云在《影戏杂谈》一文里对外国影片中丑化中国人表达出极度愤怒：

> 遇有需用华人时，必以"卑鄙龌龊野蛮粗犷"形容之，若全世界之人类殆无有下等恶劣过于华人者，吾华人果如欧美长片影戏之所表演乎？凡有血气之伦观此，当无不发指眦裂矣。影戏中，华人之装饰仅有少许类似二三十年前之粤人，即此少许类似之处尚鲜能吻合，其他举动匪惟西人厌恶，华人亦诧为绝无仅有，此等辱华人人格之表容，殊足引起恶感，于邦交友谊不无妨碍，甚望国人对于此等不良影

① 伯长：《留美学生抗议劣电影》，《申报》，1923 年 6 月 21 日。倭海倭省今译为俄亥俄州。
② 郑君里：《现代中国电影史略》在纽约的市政登记处档案记录中，长城画片公司的英文原名为：The Great Wall Film Co. 长城公司的原始登记记录存于 NYC King's County Cleric Office, Certificate File, filing date：4/16/1921. 转引自陈墨、萧知伟：《跨海的长城：从建立到坍塌——长城画片公司历史初探》，《当代电影》，2004 年，第 3 期，第 36 页。剑云即周剑云笔名。

片设法排斥群起抵制,影戏园主亦当慎加选择,尽可纠正西人观察华人之错误也。①

1923年9月11日,卡德影戏院重映《红灯记》,再次激起国内观众的强烈反应。《申报》连续刊登了评论《观〈红灯记〉影片后之感想》及《观〈红灯照〉评论后之感想》,评论充满愤怒之情。自鸦片战争以来,中国人的民族自信心就受到致命打击。美国影片中的华人形象的扭曲与丑化,更加强化了中国人对自身形象的焦虑。

> 吾国侨外同胞,饱受西人讥笑。《红灯照》及其他种种侮辱国人之影片,其主旨即在描演国人之丑态及种种怪状。如佝腰偻背、行步若猴,至日常生活,则以吸鸦片、赌博、嫖妓等之丑态,暴露于世,诚足使外人发生蔑视华人之心。每观西人所演之影戏,苟有污及吾国体者,必群起而向官厅抗议,要求禁止放映,勿达目的而后已。是则国人羞恶之心未泯,谁得谓其血性薄弱哉,及阅报载《红灯照》影片之评议后,乃悉西人之讥刺,信不诬也。又说,影片虽为娱乐中之一种微事,实际上却具有极大之感触力。能改革社会,左右人心。尤愿我国制造影片公司,急起直追,速将我国之文化,人民之美德,摄制影片输运外国,宣扬国光,结联欧美人民之好感,则前有种种劣片自能消减于无形矣,深愿国人注意焉。②

1925年范朋克(Douglas Fairbanks Jr.)所出演的《月宫宝盒》(*The Thief of Baghdad*)同样引起了观众的批评。

> 盖是片末尾,有蒙古亲王与奸臣之两辫,结尔为一,悬梁毒打,凡此表演,鄙人认为有讥侮我华人处,此种影片关系我国国体至大,深望办影戏院者嗣后勿再购映此种厚诬华人之影片,宣传于国内,使人

① 剑云:《影戏杂谈》(三),《申报》,1922年3月15日。
② 雪俦:《观〈红灯照〉评论后之感想》,《申报》,1923年9月19日。

感不快。①

　　此片由《天方夜谭》中小说编演而成,迹近神性,然其状蒙古公主也,则固处形容吾中国人民之劣点,且蒙古人服装与清时迥异,片中蒙古公主,服装似清非清,真是非驴非马,不过竭力形容中国人丑态而已,此外剧中蒙古太子,更处处表演阴险刻薄,将外国人心目中,对中国人民之龌龊观念,再加一层,如此侮辱吾国人,而吾国观众反欢迎之,吾真不知其何心也。②

1930年2月21日,上海大光明和光陆戏院开始放映美国派拉蒙公司出品,罗克(Harold Lloyd)主演的影片《不怕死》(Welcome Danger,1929)。该片描写美国人受聘在旧金山中国城稽查绑票贩毒集团的故事。片中出现的诸多中国人多为形貌猥琐之辈,女为小脚,男留小辫,干着贩毒、偷窃、抢劫、绑票等等勾当,并有不少描写中国人落后习俗的镜头,结果引发了一场轩然大波。1930年著名剧作家、电影导演洪深因为好莱坞电影《不怕死》辱华而大闹上海大光明戏院。洪深在观看罗克主演的影片《不怕死》时,对于片中出现的中国人形象非常不满,认为"是鄙贱,是戏弄,是侮辱,是侮蔑"。洪深未等影片映完便提前回家,之后又怒气未消地返回大光明影院,登台向观众讲解该片如何侮辱华人形象,最终导致全场观众要求退票,自己则因为引发冲突被租界警察拘捕。虽然洪深随即便被释放,但是此事却在上海引起相当强烈的影响,连续几天上海报章都在对此事进行报道,中国电影界很多知名人士也参与其中,纷纷发表宣言支持洪深,痛斥影片对中国人"作丑恶之宣传,作迷惑之麻醉,淆乱黑白,混人听闻",甚至要求"务使此片销毁"。③洪深批判和抵制的《不怕死》最终

①　张潜鸥:《观〈月宫宝盒〉后之意见》,《申报》,1925年2月22日。
②　吴良斌:《观〈月宫宝盒〉后之各种论调》,《申报》,1925年3月5日。吴良斌也为长城画片公司创始人之一。
③　洪深:《"不怕死!"——大光明戏院唤西捕拘我入捕房之经过》,《民国日报》,1930年2月24日。

被上海电检会禁映,出品方派拉蒙公司不仅收回该片还向中国电影观众道歉。

国人不满于早期欧美电影中展示的中国的国民形象与国家形象。这些扭曲的形象也促使中国人努力发展自己的民族电影业,拍摄可以展示中华民族的正面形象的影片。依靠对外输出自制电影,以纠正和改变外片中中国与中国人的恶劣行象,成为刺激中国电影业发展与对外输出和影片放映的另一动力。正如当时影评人在评论《古井重波记》时所说:"今我有如此佳片,他日运往外洋,亦可以为我国一雪此耻,深愿该公司能精益求精,以跻身受爱敬之地位,则不但可执影业之牛耳,亦可为我中华民国荣耀于全球,是则余所欣望者也。"①

从政府层面上来看,我国政府一直关注外片中的中国国家形象和民族形象,采取种种措施以期减少或消除中国之负面形象。北洋政府教育部就曾制订出电影审查规则,将有害影片分为两类,一类为禁演或剪除者,内容包括有碍治安、有伤风化、影响人心风俗、侮辱中国及有碍邦交者;一类为缓演或酌改者,内容包括不合事理、易起反感、反近诱惑、间有疵累者。②这里电影审查规则就将辱华电影作为禁演或剪除的对象,体现出北洋政府对国家和国民形象的关注。不过由于当时中国正处于军阀割据局面,北洋政府的统治权力难于伸展到各地,此一审查规则也未能真正实行。1927年国民政府政权确立,逐步建立起电影管理机构,建立并实行电影检查制度。1930年11月3日,《电影检查法》经立法院通过后,由国民政府正式公布实行。旋后又于次年2月3日,由行政院公布《电影检查法施行规则》和《电影检查委员会组织规程》,并于当月组成电影检查委员会。根据《电影检查法》的规定:"凡电影片,无论本国制或外国制,非

① K女士:《观〈古井重波记〉后之意见》,《申报》,1923年5月3日。
② 戴蒙:《电影检查论》,上海:商务印书馆,1937年,第70页。

依本法经检查核准后,不得映演。"①《电影检查法》将违禁影片归为四类,第一类即为有损中华民族之尊严者。②有没有辱华内容是电检会对外国进口片的审查的重点,如发现,轻者删剪,重则禁映。其删剪的例子十分细致,甚至包括戴小帽蓄辫之华人侍者镜头、华侨在木厂聚赌的场景等。③电检会对未进入中国市场的外国影片中的中国题材描写也予以关注,如牵涉到有关辱华情节,如美国的《上海快车》《颜将军的苦茶》等,电检会均要求出品公司修改,否则即停止该公司进口影片之审查。对于外国公司来华拍片,电检会亦规定须事先申请许可,所拍片不得有有损中华民族体面之事件。④

1936年11月24日,国民党外交部专门召集国民党中央宣传部、内政部、教育部、中央电影检查委员会等有关部委参加,专题讨论"抵制外商影片公司摄制侮辱中国影片问题"。最后一致形成决议:外国影片经检查后,认为侮辱中国者即加删剪,其情节重大者禁止开映,不发执照。如外国公司继续摄制侮辱中国影片,经中国政府要求禁止其在世界各国开映仍不听从者,即通知海关禁止该公司一切影片进口。⑤

除此之外,国民政府还组织翻译输出官方制作的教育电影和国防电影以展示国民政府领导下的中国风貌和抗日战争,以树立中华民族的正面形象。

值得一提的是,中国人民与政府对外片中中国形象的关注使得好莱坞也开始重视中国人的电影观念,以适应中国市场。好莱坞米高梅公司

① 教育部内政部电影检查委员会全体委员:《教育部内政部电影检查工作总报告》,第108页。
② 同上。
③ 《电影片修剪部分一览表》,《电影检查委员会公报》,1933年,第1卷第13期。
④ 教育部内政部电影检查委员会全体委员:《教育部内政部电影检查工作总报告》,第59页。
⑤ 中国第二历史档案馆档案:《讨论取缔电影问题会议记录》,档案全宗号:二;案卷号:2258。

(Metro-Goldwyn-Mayer, Inc., MGM)从1933年开始筹拍影片《大地》(*The Good Earth*)。这部影片虽然直到1937年8月才在美国上映,但是该影片的酝酿和拍摄过程集中体现了好莱坞对华影片输出政策的调整转变。从电影的故事结构来看,《大地》的故事取材于美国作家赛珍珠(Pearl Buck)的同名小说,这是一部严肃的、表现当时中国社会生活的作品。米高梅公司获得改编拍摄权之后,和中国政府签订了有关电影制作的一些协议,这在好莱坞电影企业的历史中也是首次出现。当时的国民政府还派出了专门的官员,前往美国监制《大地》拍摄。①不仅如此,1933年年底,米高梅公司还有专门的拍摄队伍来到中国收集素材,置办道具,聘请了华人顾问,在两国分别展开演员的遴选工作。虽然最后男女主角王龙和阿兰依然由美国人出演,但是《大地》是当时中国演员参与拍摄最多的一部好莱坞影片。从创作者的态度来看,《大地》是好莱坞的电影人认真严谨地对待中国社会和底层的中国人生活的。这体现了随着中国电影市场地位的提高和中国人民和政府对欧美电影中国人形象的关注,好莱坞不得不重新考虑如何在电影中展示中国和中国人民。

 电影输出是文化输出最直接、最有效的方式之一。电影是文化形象的传播媒介,承担着树立民族形象的重任。这一点是早期中国观众、影业公司和国民政府的共识,也是我国电影公司和政府机构进行电影翻译的精神动力。他们意识到电影翻译是实现向国际宣传中国国民形象和中国文化的必要途径。只有对中国摄制的电影进行翻译,使之能够被国际观众所理解、所接受,才能减少或消除外片拍摄中国落后风俗和文化导致的恶劣影响,建立起正面客观的华人形象,宣扬中国文明与现代情形。

① 最早前往监制影片拍摄的是国民党宣传部派遣的杜庭修,此后又有国民政府驻旧金山总领事黄朝琴参与其中。参见:《〈大地〉剪修竣工行将公映》,《影与戏》,1937年1月,第8期,第114页。

1.3 影业的国际视野

我国早期的国内影片公司的国际视野是在商业利益的获取和对中国形象的树立双重动力下形成的。我们不难理解为什么会出现我国电影公司大规模的、自发的电影翻译与输出现象。早在1919年商务印书馆活动影戏部成立之时,就明确提出要将拍摄影片"分运各省城商埠,择地开演,借以抵制外来有伤风化之品,冀为通俗教育之助,一面运售外国,表彰吾国文化,稍减外人轻视之心,兼动华侨内向之情"①。可见从一开始,中国电影业的有识之士就将输出自制影片作为宣传我国文化的一种方式。

这一点可以在20世纪20年代,中国电影公司纷纷成立时,向外界公布的成立通告和成立宣言中得到印证。大中华影片公司在成立通告中说:"影戏者,社会教育之导线,人类进化之记录,艺术文明之结晶,可以沟通东西洋之思想,可以削饵民族间之隔阂,可以宣扬国光,增拓富源者也……本公司之创设,对外以祖国之艺术文明表扬于世界,对内则振兴实业,启迪民智。"②明星影业公司也宣布,公司创建目的"则非独利于公司各股东、抑且有利于国、盖以中国影片而替代外国影戏、而能推销至于泰东西、其所塞漏卮、必有可观者在焉"。而且明星公司的特别优点是"无论大小各埠、均有特约之代理机关、在将来利益谅非浅显"。③民新影片公司也在成立宣言中指出:"宗旨务求其纯正、出品求其武优美、非敢与诸同业竞一日之短长、欲勉为人类社会负慰安之使命而已、更有进者、中国固有其超迈之思想、纯洁之道德、敦厚之风俗、以完成其数千年历史上荣誉、苟能介绍之于欧美、则世界必刮目以相看、而世界之新思潮、亦可从事于

① 《商务印书馆为自制活动影片请准免税呈文》,《商务印书馆通讯录》1919年5月,转引自程季华、李少白、邢祖文:《中国电影发展史》(第二版)(上),第39页。
② 《大中华影片公司成立通告》,《申报》,1924年2月9日。
③ 《明星影片股份有限公司组织缘起》。

传播，同人意向所趋、不独在都会、而在穷乡僻壤之间业、所虞才力、绵薄有负、邦人君子之期许、尚希时赐南针、匡其不逮。"①中华电影有限股份公司在招股广告中也指出："自电影影剧发明以来，全球各国莫不极力提倡，美法英德无论矣，即日本西班牙年来亦均锐意经营，良以电影剧片足以补救教育，改良社会，对外可发表民志，宣传国光，对内可鼓动人心，提倡爱国，非仅属游戏之具，足以赏心悦目已也。"②联华影片公司也明确宣布其宗旨，其中之一就是要"推广国外市场，先从南洋群岛华侨盛殖地入手，在推广至欧美各国"。此外，联华公司上海分处，特设置编译部，以方便对电影进行翻译。③中国影片制造股份有限公司在征集电影剧本所写的启事中指出："影戏为传播文明之利器，无论深奥之科学、曲折之事情、以往之历史，无不可以详尽表示。世有不能读书之人，断无不能看影戏之人。欧美与我远隔重洋，语言文字不同。华人通西文者少，西人通华文者更少，国风俗尚不能互喻，一有交涉即不能彼此谅解，影响于国交者绝大。然有不能读中国书之西人，断无不能看中国影戏之西人。由前之说，影戏能使教育普及、提高国民程度；由后之说，影戏能表示国风、靖通国际感情。本公司有鉴于此，觉现时代吾人之责任事业，罕有比编演中国影戏更重要者。"④这些启事表明了我国影业创始者意识到中国电影可以比中国书籍更容易被外国观众观看，是展示国风、靖通国际感情的利器。可见，早期电影的电影公司的创办人对于电影发扬民志、宣传国光、加强国际社会对中国的了解都有着深刻的认识。

1927年，刊登在《银光》上的一篇题为《电影的价值及其使命》⑤的文

① 予倩：《民新影片公司》宣言，民新公司特刊第1期《玉洁冰清》号，1926年。
② 《中华电影股份有限公司筹备处招股通告》。
③ 联华来稿：《联华影片公司四年经历史》，《中国电影年鉴》，上海：中国教育电影协会出版，1934年，第78页。
④ 洪深：《中国影片制造股份有限公司悬金征求影戏剧本》，《申报》，1922年7月9日。
⑤ 煜文：《电影的价值及其使命》，《银光》，1927年，第5期。

章更是全面细致地分析了影戏之价值,认为电影价值约有数端,是娱乐精神之利器;补助教育的工具;增广见闻的珍品;改良社会的良方;除了这些对于精神上、见闻上、社会上、教育上等方面所产生的价值以外,文章还分析了电影的使命,又细分为两个方面来说明,在对内的使命中包括了表扬本国的民性、宣传本国的文化、介绍本国的风俗三个方面。对外的使命又包括展示民族精神、联络国际友谊、沟通国际化三个方面,不可不谓翔实全面。

早期我国民营影业公司和电影人具有发展民族电影的意识与国际视野。他们有将中国电影推向世界的愿望,以获得商业利益、宣传国风,并付诸实践,通过进行影片翻译、在海外设立销售渠道等方式,真正为向国际社会推广中国电影做出努力。

1.4 政府的管理政策

我国政府的最早对电影业的管制法律法规可以追溯到清宣统三年,即 1911 年公布的"取缔影戏场条例"。①北洋政府时期,主要通过 1915 年成立的北京教育部电影审阅会来实施,并颁布了《北京教育部电影审阅会章程》。②但由于当时军阀割据,北洋政府在财力、人力上都匮乏,在电影管理特别是电影翻译管理上无暇顾及。在北洋政府时期,有的地方政府对电影事业进行了管理,如 1923 年成立的江苏省教育会电影审阅委员会,对电影采取优、中、劣三种评价。③但此期间地方性的电影管理并不细致具体,目前尚未发现地方政府对电影输出、电影字幕与字幕翻译有严格的管理条文。

① 程季华、李少白、邢祖文:《中国电影发展史》(第二版)(上),第 11 页。
② 程树仁:《影戏审查会》,《中华影业年鉴》,第 42 部分。
③ 同上。

1927年国民党通过北伐战争,在南京建立政府,并在随后的一两年时间内逐步结束军政,改行以党治国的训政。在20世纪20年代末至30年代初的几年时间里,国民政府通过《训政纲领》等一系列纲领性的文件逐步确立了中国社会新的政治体系和国家体系,并力图以三民主义为施政原则,处理中国社会面临的内外矛盾,维护社会秩序,推行国民政府统治下的现代化进程。全国统一的电影管理也被纳入了国民政府的训政管理当中。20年代末至30年代初,国民政府的南京内政部和教育部先后颁布两次《检查电影片规则》。[①] 1930年成立第一个全国性的电影检查机构即内政部与教育部合组的电影检查委员会,公布施行《电影检查法》和《电影检查法施行规则》。[②] 1938年,国民政府又设立非常时期电影检查所,负责抗战期间电检行政。

在此阶段,中国民族电影的管理结束了此前地方性、部门性的松散管理结构,而转变成为中央政府的基本职能。中央政府对电影的管理不再仅仅局限于发行放映的阶段,国民政府还设立了自己的电影制作机构。早在1932年5月,国民政府中央宣传委员会文艺科下就设立了一个电影股,负责审查电影剧本和影片、调查影片公司和拍摄新闻片。以后陆续成立的国民党政府的官方电影机构还包括中央电影摄制场、国民党军委南昌行营政训处下属的电影股以及设在南京的东方影片公司等。

除了设立政府部门的电影管理检查机构和建立官方电影制片厂之外,1932年9月,国民党中央组织部部长陈立夫、教育部电影检查委员会主任郭有守等还组织成立中国教育电影协会。蔡元培任主席,执行委员为郭有守、徐悲鸿、彭百川、欧阳予倩、洪深、褚民谊、段锡朋、吴研英、罗家伦、陈立夫、谢寿康、田汉、高萌祖、陈泮藻、曾仲鸣、杨君励、张道藩、钱昌

[①] 1928年,国民政府内政部首先公布了13条《检查电影片规则》,继而会同教育部将该规则增加至16条,规定于1929年7月1日正式施行。

[②] 教育部内政部电影检查委员会全体委员,《教育部内政部电影检查工作总报告》,第107页。

照、杨铨、李昌熙、方治,候补委员包括宗白华、顾树森、钟灵秀、郑正秋、孙瑜、陈石珍、罗明佑,监察委员为蔡元培、吴稚晖、朱家骅、汪精卫、李石曾、蒋梦麟、陈果夫、陈璧君、叶楚伧、胡适。①中国电影教育协会被国民政府教育部指定为教育电影的中国代表机构,并为国际教育电影协会委员机构管理和讨论电影美学、经济、技术等方面的具体问题,同时开展国际交流。②这是一个由官方发起组织、官方提供经费、诸多会员来自国民政府党政部门、服务于官方电影思想的组织。

中国教育电影协会在建立伊始就注重国际交往。《中国教育电影协会成立史》一文就对中国教育电影协会的筹备产生做出解释:"自电影事业发达以来,欧美各国莫不利用电影以为辅助教育宣扬文化之工具。国际联合会特设教育电影协会,专以消除民族隔膜,倡导人类和平为职志。各会员国应声而起,分设协会已谋合作。"③中国教育电影协会还拟好西文译名,英文名为 National Educational Cinematographic Society of China;法文名为 Société Nationale de la Cinématopraphie Educative de Chine;德文名为 Sinoeducine,并将会章译成英文,送至国际教育电影协会。中国教育电影协会一直重视电影业与其他国家的交流,在各个年份的《中国教育电影协会会务报告》中可以看到中国教育电影协会每年在国际交流上所做的工作,主要可以分为三个方面:参加国际教育电影会议,并应国际教育电影协会要求,将我国电影工作情形包括我国电影检查法规及标准,电影稽查机构组织概况,电影片入口税额等等,译成英文送达该会;与其他国家的电影协会进行交流,交换影片;选派或者摄制电影参

① 作者不详:《中国教育电影协会成立》,《中央日报》,1932年7月9日。

② 20世纪30年代初,国联(即国际联合会)下属的文化机构国际文化合作委员会在意大利罗马设立了国际教育电影协会,当时国民政府积极响应,迅速组织自己的教育电影协会参与其中。

③ 郭有守:《中国教育电影协会成立史》,第1013—1014页。

加国际电影展。① 1934年4月在罗马举行了国际教育会议,中国教育电影协会由会员朱英为代表出席,并被推举为大会副会长。② 这意味着中国教育电影已正式开始与国际电影业组织进行深度合作。

国民党中宣部在电影对外传播中也起到了积极作用。1936年5月27日国民党中宣部接到海外党部计划委员会转来的墨西哥第一直属文部函,指出日本政府曾多次赠送墨西哥政府电影宣传片,希望国民党中央也能赠片以广宣传。同时瑞士教育影片联合会亦来函,请国民党中宣部帮助搜集中国民情风俗时事影片。中宣部认为,摄制本国宣传影片十分重要。但中央电影摄制场经费有限,"势难单独办理",于是请求外交部参与,后者回函,"愿从长商议,共策进行"。中宣部遂请求内政教育部也参与协助。中宣部于1936年6月1日开会商议,有关机关参加,以便办理国际电影宣传影片事项等等。③ 6月9日,召开第二次会议,决定成立"对外电影事业指导委员会",并订立了组织宣传、国际宣传影片事项等等。④ 1937年,国民党中宣部对外电影事业指导委员会第三次会议上决定,中央应摄制新闻影片,每年最低限度应出片4次,每次以4本为限,长约4000尺,以进行国际宣传放映。⑤ 这标志着海外宣传已经成为国民政府对外宣传的组成部分,每年有稳定的计费支持和物资供给。

可以看到,当时的官方电影管理机构非常注重与国际电影机构进行交流的意识与具体行动。我国电影业的发展以及国际交流已经具备了一定的规模和影响。中国电影的译制此时已纳入了由统一的中央政府自上而下地推行与国家经济、文化各项基本建设密切相关的教育电影建设之

① 中国教育电影协会总务组:《中国教育电影协会会务报告》,中华民国二一年(1932年)、二二年(1933年)、二三年(1934年)、二五年至二六年(1936—1937年)。
② 中国教育电影协会:《中国教育电影协会第五届年会专刊》,1937年。
③ 《对外电影事业指导委员会组织章程与编制国际宣传影片办法及监督外人来华摄影办法》,存于中国第二历史档案馆,档案全宗号:十二(2),案卷号:2252。
④ 同上。
⑤ 同上。

中。此阶段中国电影的翻译与海外传播,得以在国家机构的指导下开展,其译制的传播广度与深度都是之前的电影翻译活动所不能企及的。

1.5 目标观众与市场

20世纪20年代后的上海,拥有当时中国最为发达的工业、金融业和房地产业等经济体系。同时,作为中国历史上形成最早、面积最大、侨民最多、经济最发达、政治地位最重要的外国人租界区,上海形成了最典型的租界文化氛围,即半殖民地半封建式的都市文明景观。据称:"在20世纪20年代,凡是西方大都会兴建的近代化市政建设,上海租界已全部仿行。"①

上海租界中数量庞大的外国居民群体,是我国民族电影公司不得不考虑的潜在观众群体。为此,在当时的技术支持下,早期的中国电影在出品时就注意为影片加上英文字幕,以适合租界内外国观众的需要。上海当时的电影观众,除了中国观众之外,还有着为数不少的外国观众。据《上海租界志》记载,当时上海的外国人口统计如下:②

1865—1942年公共租界人口统计表

年 份	外国人人口数	年 份	外国人人口数
1865	2297	1910	13526
1870	1666	1915	18519
1876	1673	1920	23307
1880	2197	1925	29947
1885	3673	1930	36471
1890	3821	1935	38915
1895	4684	1936	39142
1900	6774	1937	39750
1905	11497	1942	57351

① 费成康:《中国租界史》,上海:上海社会科学院出版社,1991年,第271页。
② 史梅定:《上海租界志》,上海:上海社会科学院出版社,2001年,第143页。

1865—1942 年法租界人口统计表

年份	外国人人口数	年份	外国人人口数
1865	460	1925	7811
1879	307	1928	10377
1890	444	1930	12922
1895	430	1931	15146
1900	622	1932	16210
1905	831	1933	17781
1910	1476	1934	18899
1915	2405	1936	23398
1920	3562	1942	29038

对此,李道新曾予以准确的评述:"中国早期电影人有一种面向世界的姿态,每一部电影的字幕都是中英文并制,每一部影片有三个内容,一个是面向传统文化的,一个是面向当下文化的,再一个是面向广大群众的。"① 除此之外,本研究认为,这一时期中国电影字幕中英文并制,其目的主要在于满足租界内的外国观众的需要和海外市场观众的需要。在上海租界,潜在外国观众的数量在 20 世纪 20 年代就达到 3 万人左右。中国电影人在生产制作电影时,将片中插入双语字幕,能够让中国电影更好地被外国观众所欣赏、所消费。

除了对租界内外国观众的重视之外,民族电影公司在影片的发行上,出于商业利益的考虑,还很早就重视海外市场特别是南洋市场,在影片中加上英文字幕也有利于南洋观众对电影的观赏。据《中华影业年鉴》记载,当时购买我国影片国外演映权的公司就有位于上海、香港、新加坡、日本、泰国、菲律宾、美国、牙买加等地的三十多家公司。②

当时中国影片公司对南洋市场的重视,甚至影响到了影片的制作。

① 李道新:《中国早期电影的平民姿态》,文化发展论坛网站,<http://www.ccmedu.com/bbs/dispbbs_33_5188.html>(2010 年 3 月 20 日查阅)

② 程树仁:《中华影业年鉴》,第 38 部分。

明星公司的三位创建者之一周剑云在1929年就撰文指出:

> 中国之制片公司,向来重视南洋华侨市场之趋向,以为摄片取材之标准……自时装夹古装之《白蛇传》在南洋卖钱后,弹词小说遂入银幕,《珍珠塔》、《三笑》等片续出不已,《盘丝洞》售得高价后,古装神怪影片又盛极一时。……南洋片商几非此不购,一般华侨亦非此不看。①

由此可以看出,我国电影业在早期就注意海外市场的开辟,并根据海外市场的喜好生产出适合市场需要的电影。从《中华电影年鉴》上所刊登的《国产电影销路报告》就可以看出中国的电影公司在南洋广受欢迎,颇有市场。例如,在菲律宾的市场上:

> 近商务印书馆所制造影片如《莲花落》,及《荒山得金》诸剧本,有一英人购往马里剌开演连续七夜竟座位皆满,侨胞争欲一新眼界。且戏中情节深合华人习惯。较易引起兴味。计所收约万余金。亦为彼包演人始愿所不及者。华商方面若益华公司、汉源公司皆思购办此次新影片输入菲岛将来制造方面如能精益求精则南洋各埠最易推销也。但所当注意者。剧本须加意选择。如关于社会方面种种腐败事实。不必形容尽致,致启外人轻视……②

国产电影在菲律宾市场上颇受欢迎,但是也看到当时电影人就注意到国民形象的树立,建议国产电影公司慎重地选择剧本,不必形容社会方面种种腐败事实,以免国外观众对中国轻视。

在暹罗(今泰国)同样可以看到中国电影受到越来越多的观众欢迎,不仅华侨观众欢迎而且西方观众也颇喜观看。在放映中国电影时,西方

① 周剑云:《中国影片之前途》(四),《电影月报》,第9期,1929年2月。
② 《菲律宾通信》,《国产影片销路之报告》(*Reports of Chinese Pictures from Foreign Markets*),参见程树仁:《中华影业年鉴》,第35部分。

观众甚至占观众的多数。

> ……罗人喜观欧美影片有如性命。银幕一开则掌声口笛声动。曩者罗有饥荒之虞。网动其民勿观电影。节省浪费。彼等各以宁愿饥饿不愿不看电影。惟开映中国影片,人甚少涉足。西洋人反占看客之多数。近来其情形则与昔日大异。每逢开映中国影片,未届晚七时。然已座无虚位。站立着拥挤不堪,即余一生观剧,亦未逢如此之盛也……①

在爪哇(今印度尼西亚)市场,随着国产电影的发展与输出,中国电影也受到华侨观众的欢迎。

> 南洋群岛之电影事业,向极发达。尽华侨之旅居于此者,消遣之地绝少,出影戏院外,无足以资游观者。顾所演以欧美影片为多。自上海各影片公司勃兴以来,华侨赴之若鹜,进侨民旅居国外惟爱国思想极形膨胀。故每逢开映国产影片时,生涯则倍平日……②

我国电影在南洋市场上颇受欢迎,拥有广大的观众群体。天一公司在开辟南洋市场上,尤为突出。天一影片公司由邵醉翁等兄弟四人于1925年6月创办于上海。从成立开始,天一影片公司就公开声明创作主张:"注重旧道德、旧伦理,发扬中华文明,力避欧化"③,并以稗史片突破欧美电影类型的藩篱,在类型片的题材选择、叙事结构及价值取向等方面努力迎合中国观众的欣赏习惯,扩大了国产片的生存空间,开辟了国产影片的南洋市场。从1926年开始,邵仁枚、邵逸夫兄弟便去南洋,除了在新加坡等城市放映天一公司出品的影片之外,还在南洋农村巡回放映。生

① 《暹罗通信》,《国产影片销路之报告》(Reports of Chinese Pictures from Foreign Markets),参见程树仁:《中华影业年鉴》,第35部分。

② 《爪哇通信》,《国产影片销路之报告》(Reports of Chinese Pictures from Foreign Markets),参见程树仁:《中华影业年鉴》,第35部分。

③ 天一影片公司特刊《立地成佛》,1925年10月。

活在南洋的广大华侨,大部分为小商人、劳动苦力和雇农,他们仍然保持着先代的生活习惯与顽固的乡土观念,天一公司出品的古装片不仅满足了他们在海外执著维护传统的道德思想,而且填补了他们空虚的业余生活和对遥远家乡的思念感情,因此在南洋各地盛行一时。①1927年,除了增加拍摄之外,天一公司还与南洋片商陈筜霖的青年影片公司合并,成立天一青年影片公司,为公司的影片在南洋的发行打开了通道。②当时影界评论"邵氏导演诸片,……惟其营业手段,则较任何人为高强,往往底片尚未开摄,映演权已为南洋片商竟先购去,价且不赀"③。除了天一公司之外,神州公司也非常重视南洋市场,曾为南洋市场对影片进行改动。神州公司1926年出品的电影《难为了妹妹》(*He Who Distressed His Sister*)讲述了因环境所迫沦为强盗的青年何大虎,如何悔过自新,却屡受挫败,最终不见容于社会的故事,哥哥的强盗身份也最终影响了妹妹的爱情与生活。影片结尾处,妹妹在漂泊途中偶遇被押赴刑场的哥哥,她披发狂喊,追之不及,枪声响了,妹妹昏倒在地。这个含蓄的结尾,很受当时的电影评论界的赞扬,但不为一般观众所认可。《难为了妹妹》拿到南洋放映时,为了适应当地观众口味,将影片改成兄妹团圆。④这说明,神州公司对海外市场的重视,出于对观众欣赏的考虑,不惜改变受到电影评论界赞扬的影片结局,以迎合市场观众。此外,上海影戏公司1927年出品的《盘丝洞》、月明公司出品的《关东大侠》等武侠片也使南洋各地前来购买拷贝。⑤早期影片公司开拓南洋市场的尝试为后来借助于翻译使我国电影进入国际社会奠定了一定的基础,增强了相关意识。

① 剑云:《五卅惨剧后中国影戏界》,明星特刊第3期《上海一妇人》号,1925年。
② 李道新:《中国电影文化史》,第68页。
③ 徐耻痕:《沪上各制片公司之创立史及经过情形》,第7页。
④ 李少白:《中国电影史》,第34页。
⑤ 李道新:《中国电影文化史》,第69—70页。

20世纪30年代初,有声电影兴起之后,明星公司与天一公司进行了中国第一批有声电影的拍摄。1931年,明星公司使用蜡盘配音的方法拍摄完成了中国第一部完整的歌唱配音片《歌女红牡丹》。影片由洪深编剧,张石川导演,胡蝶主演。片中穿插了京剧《穆柯寨》、《玉堂香》、《四郎探母》、《拿高登》等四个节目的歌唱片段。影片于1931年6月上映之后,十分轰动,并以高价卖给南洋片商。①天一公司陆续在新加坡、马来西亚、泰国等地直接与间接经营的139家电影院中安置有声电影放映设备,并购买有声片器材设备,开始有声电影摄制。1934年秋,邵氏兄弟还在香港成立天一影片公司分厂,摄制粤语故事片供应南洋市场。除了天一公司以外,这些民营的电影公司的影片在南洋的传播,主要是受到商业利益的驱动。南洋市场的广大华侨为中国电影的传播提供了市场基础。在有声片出现之后,南洋地区仍是影片公司考虑的主要市场,天一公司甚至摄制专门的粤语故事片供应南洋市场。

1933年之前的电影英文字幕翻译,其目标观众包括生活在租界内的外国观众和南洋市场的国际观众。在海外市场的传播上,以南洋的华侨观众为主,双语字幕也有利于南洋观众对电影的理解。国民政府的电影管理机构成立之后,加强了对电影事业的管理。从此之后,我国电影公司所拍摄的电影不再在制作时就加入英文字幕,只有少数参加国际影展、被国外电影公司购买的,或者用于国际宣传的电影进行了英文翻译,其他的电影都没有进行翻译。②

从1905年至1949年间,我国拍摄的许多电影都是经过翻译加上英文字幕的,其中绝大部分是由我国电影公司或者政府电影机构主动翻译,即由我国电影公司或政府机构所支持或赞助的中国本土译者或外籍人士

① 李少白:《中国电影史》,第52页。
② 教育部内政部电影检查委员会全体委员:《教育部内政部电影检查工作总结报告》,第34页。

将我国电影译成外语的翻译活动,其翻译作品主要由我国的电影公司对外出版发行或者由国家机关主动输出。

中国文学界素来有翻译本国文学作品的传统。列费维尔曾对此现象予以评论,认为历史上的中国学者曾不屈不挠地把本国作品译成英文,有的还译成其他语言。世界上较少有人将作品译入其他语言。中国人在这方面尤为突出。①我国零星的对外翻译现象在南北朝时期就已出现。唐朝玄奘曾将《道德经》等著作译入梵文。清末民初亦曾出现辜鸿铭、苏曼殊等外译汉语著作的名家。到民国时期,对外文学翻译更进一步,译作包括《三国演义》、《西游记》、《聊斋志异》、《老残游记》、《镜花缘》等经典著作。②不过早期的文学作品对外译出的现象都是零星的、没有很强的组织性,而我国早期的无声电影中出现大规模的译出,是由电影公司负责组织翻译,20世纪30年代之后更是形成了由政府机构所指导的、有组织的、大规模的输出行为,成为20世纪中国社会中规模相当的文化艺术输出活动。如果将我国早期电影的翻译放入当时的历史文化语境中进行考察,可以发现这种翻译活动是具有商业利益和在国际上塑造国家形象的双重目的。

20世纪上半期,欧美电影风行中国大地,欧美影片和国产影片在技术上、电影艺术上、产业规模上等各个方面都是不均衡的。英语国家和中国在政治、经济、文化上的地位也是不平等的。中国电影人和政府机构不可能期望英语国家对大批量的中国电影进行翻译与引进。对本国的电影作品进行翻译与输出,体现了我国电影界和国家机构的主动性,以达到介绍中国文化、中国电影的目的。主动译出的做法是一种文化输出的手段,致力于在异文化环境中塑造出中国文化的形象,增进外界对中国的了解,

① Lefevere, André. "Translation as the Creation of Images or 'Excuse me, is this the Same Poem?'". *Translating Literature*. Ed. Susan Bassnett. Suffolk: St Edmundsbury Press Ltd, 1997. 70.

② 马祖毅、任荣珍:《汉籍外译史》,武汉:湖北教育出版社,1997年。

并试图通过译作影响外国人对中国的看法。早期电影翻译承载着我国电影业和国家机构的期望,试图通过翻译使目的语社会发生自己所期待的某种改变。对本国的电影作品进行对外翻译,其深层潜藏着建构与西方平等的现代民族国家的梦想。

这种对外主动的电影翻译可以认为是对欧美电影在中国大量行销与输入的一种主动协调与对抗行为,以图消解所存在的经济上、文化上逆差,从而达到或接近文化交流的相对平衡状态。我们也可以将其看做是中国电影业和政府机构文化责任感和文化自省意识的表现,旨在改变目的语社会对原语社会的认识,改变异文化环境中产生的译作所塑造出的不真实的或不符合原语社会主流意识形态要求的本国文化形象,消除或减少文化误读。

电影主动译出具有很多优势。翻译赞助人在选择电影文本时可以有更大的余地。翻译主体可以从本文化的价值观出发去选择和处理文本,尽可能避免有损原语文化形象的内容流传出去。对外翻译的过程常常也是对本文化进行自我包装和自我修饰的过程。从某些方面来说,这种翻译也是对异文化中既往翻译行为和既有翻译文本的修正,从而改变目的语社会中业已形成的本文化形象。对外翻译多是典型的、以原语文化为出发点的翻译,将本文化的声音通过译作传递到其他文化中,可以更充分地体现本社会官方和主流意识形态的意愿。译者与原作者处在同一文化环境中,可以比较充分地把握原作,避免或减少理解上的误差,以保证信息传达的可靠性。

电影的主动翻译无疑也存在很多困难。一方面,译者对非母语的把握和运用能力总是存在一定的差距,这就使得译作文本的语言难免有不符合目的语表达习惯的现象。通常情况下,人们对外语的掌握和运用能力都低于母语,其表达效果往往会与译者设定的目标有较大偏差。另一方面,译者常常对目的语社会缺少足够的了解,翻译行为缺少针对性,影

响译作的接受。对外翻译常常与目的语文化的需求相脱节,译者常对异文化读者的审美情趣和阅读习惯缺乏足够考虑,原语文化的意图与目的语文化的需求之间往往难以协调,通过对外翻译方式进入异文化的作品相对更难以在目的语社会引起共鸣。本书的第四章、第五章和第六章将通过具体的案例分析我国早期电影的翻译现象和翻译策略。

第二章
早期电影翻译之类型

1905年至1949年，我国电影翻译主要分为四种类型，分别为中国民营电影公司的商业翻译，中国民营电影公司与国民政府的合作翻译，国民政府主导的电影翻译，以及国外政府机构或电影公司对我国影片的翻译。本章以具体的案例来分析各种不同形式的电影输出的过程并对其进行政治文化上的解读。

2.1 商业翻译

1905年至1933年出品的中国电影大多都是加入了英文字幕翻译，而这些电影的翻译都是我国电影公司自发的、独立的商业翻译行为。这种商业翻译行为主要被利益所驱动，当然其中也不乏民营电影公司对树立正面的国家形象与国民形象的诉求。正如第一章所言，早期电影公司出于对国内外观众的考虑，对国际市场特别是南洋的出口、对中国国际形

象的树立等因素的考虑,在电影出品时就雇请翻译将影片的中文字幕译成英文,在国内市场放映时就以双语字幕的形式出现。

民营影业公司在译者的选择上,多采用精通英语的中国译者,少数电影公司还聘任外籍人士担任译者。《中华电影年鉴》记载了部分电影英文字幕译者和作品。其中,英文字幕译者就有史易风、朱锡年、洪深、朱维基、刘芦隐等人。① 这些人中许多都是海外归来的留学生,而且往往在电影业还担任着其他角色。比如,洪深曾留学美国哈佛大学,归国后自 1922 年起从事电影业,创作了 38 部电影剧本,并担任过 9 部影片的导演,并在电影理论方面也颇有建树,出版过《电影戏剧表演术》、《电影戏剧的编剧方法》、《编剧二十八问》等著作,对字幕的撰写和翻译都有所论及。② 由洪深等了解电影并深入参加到电影制作中的人士进行电影翻译,无疑保证了电影译文的质量。

除了精通外文的中国人担任我国电影的译者之外,少数电影公司还雇佣懂汉语的外国人担任中国电影的字幕译者。程步高曾谈到了明星公司的英文字幕译者:

> 萨法(张石川在亚细亚影戏公司的合作者)就是黄毛,西人汗毛都作黄色,不知其名者,都以黄毛呼之。他在上海经商三十年,是个老上海人。从亚细亚与张石川合作后,遂成老友。后明星公司成立,凡影片的英文故事及字幕,均请他翻译,甚至公司在租界上有关洋务,亦托他代理。张先生有时开玩笑,"公司在租界上,碰到和外国人交涉,牵出一只外国猴子来对付,事情会好办些。"我参加明星公司后,和他亦相识,已经会说几句洋泾浜的上海话,此人可以说是个老式的外国人,精明而和善。③

① 程树仁:《中华影业年鉴》,第 11 部分。
② 程季华:《洪深与中国电影》,《当代电影》,1995 年,第 2 期,第 83—90 页。
③ 程步高:《中国开始拍影戏》,《影坛忆旧》,北京:中国电影出版社,1983 年,第 22 页。

可见，我国早期电影公司非常重视电影字幕的翻译，在字幕译者的选择上也是精挑细选。优秀的译者使得当时的中国电影字幕的翻译就已经达到相当高的水平，从而保证我国电影能够被外国观众所理解。

现存的我们早期电影中带有中英文双语字幕的电影如《劳工之爱情》、《一剪梅》、《一串珍珠》、《雪中孤雏》、《情海重吻》、《桃花泣血记》、《银汉双星》、《儿子英雄》等都是由各自的电影制作公司基于商业利益和发扬国民形象而翻译制作的，其赞助人是各自的影片公司，其目标观众也主要是如上章所分析的租界地区的外国观众和南洋市场的海外观众。这些字幕的翻译主要是中国的电影公司自发组织的商业行为，其目的主要是吸引国际观众，获取商业利益，并通过国产电影树立中国国家和人民的正面形象。我国电影公司的商业翻译是主动的文化输出行为，虽然我国电影公司占有翻译文本的绝对选择权，但就目前所有的资料显示，我国电影公司在电影翻译时几乎不对文本加以选择，只要影片公司有能力对其出品影片进行翻译，则几乎不加选择地将所有影片都进行翻译。这种行为恐怕主要受到商业利益的驱动。中国电影公司的翻译行为体现了我国早期电影公司的国际视野，虽然其在规模上和达到的国际市场与观众都很有限，但是其代表着中国电影迈向国际的开端，意义不容小觑。

2.2 政企合作翻译

20 世纪 30 年代，国民政府的电影检查机关成立之后，开始对中国电影的输出与翻译进行管理，指导并参与到中国电影公司的电影输出之中。随着国民政府反对滥用洋文，积极普及国语，30 年代国民政府电影检查机关也开始对影片中的文字提出要求。其中，针对国产影片公司，禁止国内映演的影片中加制西文字幕。1931 年，教育部奉行政院令发布第 927 号训令，要求全体机关及所有个人，为重国体，禁止滥用洋文。1931 年 9

月 28 日内教二部电检委第 20 次常会上又决议,自 10 月 10 日起,国产影片除旧片外,在国内映演时一律不得加映。1933 年,内教二部电检委重申 1931 年行政院及教育部令,要求全国机关及人民,禁止滥用洋文以重国体,早经通告各公司。但最近各公司送来复检的旧片当中除了有中文字幕,还有加洋文字幕的情况出现,与国民政府要求不同。因此,电检委发文:"旧片有洋文字幕者,应先自改制后送复检。新片决不得加洋文字幕,否则概不接受。事关国体,令出必行,切勿视为具文,致贻自误。"①中国电影内教二部电检委在公报宣布:"所有电影片非领有本会出口执照者,一律不得私运出口。"②

1931 年之后,国民政府也加强了对电影的字幕审查与管理,我们可以看到 1931 年之后,特别是 1933 年之后出品的中国电影,代表中国参加国际电影展和进行抗日宣传的影片,以及孤岛时期的对外输出的几部影片,几乎所有的中国电影在国内放映时都不再加入英文字幕。

国产公司出品的电影参加国际电影节也是由国民政府的电影管理机构审查选定。1932 年,中国首次选送国产电影参展国际电影比赛。先由教育部内政部电影检查委员会邀请国内各影片公司选送影片,后由电影检查委员会通过审查选定《三个摩登女性》(导演:卜万苍,联华影业公司,1932 年)、《都会的早晨》(导演:蔡楚生,联华影业公司,1933 年)、《城市之夜》(导演:费穆,联华影业公司,1933 年)、《野玫瑰》(导演:孙瑜,联华影业公司,1932 年)、《北平大观》(导演不详,联华影业公司,年份不详)、《自由之花》(导演:郑正秋,明星影片公司,1932 年)六部国产电影,连同译文说明,由意大利邮船运往罗马,交由我驻意大利使馆转交米兰国际电影展参加比赛。由于邮船延误,中国电影到达米兰时,米兰国际电

① 教育部内政部电影检查委员会全体委员:《教育部内政部电影检查工作总结报告》,第 34 页。

② 同上书,第 26 页。

展已闭幕,中国电影因为迟到虽未能参加影展,但是却在意大利多个城市中放映,9月寄回各片。①

1935年,代表中国参加莫斯科国际影展并获奖的《渔光曲》则是国民政府指导并参与民营电影公司的影片翻译的典型案例。1935年初,苏联在莫斯科举行首届国际影展(Moscow International Film Festival)。莫斯科国际电影展览会是由苏联电影工作者俱乐部为纪念苏联电影国有化15周年举办的一次国际性电影展览活动,其性质即类似于今天的国际电影节,共有17个国家的代表和影片参加,送展影片近百部。其中有8个国家的二十几部影片参加了竞赛评选,评委中有爱森斯坦(Sergei Mikhailovich Eisenstein)、普多夫金(Vsevolod Illarionovich Pudovkin)、杜甫仁科(Alexander Dovzhenko)等多位世界著名的电影艺术大师。

中国电影参加莫斯科国际电影节是在官方机构的管理下进行的,对于中国电影的参展,《影戏年鉴》记载:"最后消息参加苏联影展会将由中央主持一切……苏俄举办之国际电影展览会,前托戈公振(驻苏著名报人)代邀明星、联华指代表参加。现该事已移由中央负责,故中国代表之产生问题,影片公司恐难有所主张云。"②

可以看出中国电影参加国际影展已经上升到外交高度,中国民营影片公司并没有自主选择参加莫斯科国际电影展览会的权利。国民政府的电影管理机构及中央电影检查委员会对影片进行最终选择,并派出参赛。1935年2月《中央电影检查委员会公报》中《第三十七次委员会议记录》也记载:"苏联国际电影展览会我国参加之影片已检定明星公司《空谷兰》、《春蚕》、《重婚》;联华公司《大路》、《渔光曲》;艺华公司《女人》;电通

① 教育部内政部电影检查委员会全体委员:《教育部内政部电影检查工作总结报告》,第43页。

② 上海电声周刊社:《影戏年鉴》,上海:上海电声周刊社,1935年,第163页。

公司《桃李劫》等七部已由本会分别发给出国执照。"①

联华影业公司在该公司编辑出版的《联华画报》1935年的第五卷第四期也做了如下介绍:"此次俄国国际电影展览会,性质与前各会微有不同:原非由国家或地方政府所办,系由俄国电影公会主持;该会为不深悉中国电影界内容及传达敏捷起见,故托我国驻俄大使馆电邀我国电影界参加。使馆致电南京外交部,请转知国片公司。"②

当年明星影片公司编辑出版的《明星半月刊》也对此做了介绍,其中特别提及电影的翻译人员一并与会:

> 1935年,苏联为庆祝电影事业成立15周年,在莫斯科举行国际电影展览会。我国应其邀请,由明星与联华两家公司派员携带其具代表性的作品前往参加。明星由周剑云、胡蝶携带《空谷兰》、《姊妹花》、《春蚕》、《重婚》四部,取道海参崴转往莫斯科参加。联华则由经理陶伯逊、编剧余一清、翻译孙桂籍三人,携带《渔光曲》及《大路》两部,取道满洲里转往莫斯科。

此次中国电影界参加莫斯科国际电影节,显示了国家政府管理机构对民营电影公司参与国际交流、树立国民形象的关注和管理。首先,莫斯科电影节举办单位通过中国驻苏联大使馆邀请中国影片参赛,教育部内政部电影检查委员会与国民党中央宣传部决定参赛。以译员身份赴苏的孙桂籍,还有一个身份是国民党中宣部所属的中央电影摄影场的演员部管理主任。③孙桂籍(1911—1976),黑龙江哈尔滨人,北平大学俄语专业毕业,曾在国民党中央宣传部、军委会外事局、外交部等处任职。1945年

① 作者不详:《第三十七次委员会议记录》,《中央电影检查委员会公报》,1935年2月,第2卷第2期,第71页。
② 作者不详:《联华参加苏俄电影展览会》,《联华画报》,联华画报社,1935年,第5卷4期。
③ 朱天纬:《〈渔光曲〉:中国第一部获国际奖的影片——驳〈中国第一部国际获奖的电影〈农人之春〉〉》,《电影艺术》,2004年,第3期,第102—108页。

抗日战争胜利后,历任哈尔滨市社会局局长、长春市市长、立法院立法委员等。1949年赴台湾,历任国民党候补中央委员、国民党中央党部文化工作委员会委员等。1976年7月在台湾病逝。[①]孙桂籍担任翻译,体现出国民政府对民营影业公司参加国际交流的直接干预。孙桂籍本人的俄语水平和官方立场,也可以保证电影的翻译活动不偏离国民政府的意识形态。

国民政府官方管理机构参加莫斯科电影节的目的一方面是为了将我国的优秀电影作品呈现于国际社会,另一方面也是与国外电影界交流学习。从选送的影片来看,我国的参赛影片的确称得上是我国当时社会现实的优秀作品。《渔光曲》聚焦于处于社会中下层的民众的生活状况,以及在社会竞争中世态炎凉的变化,以充满同情心的笔触讲述了渔民徐福一家两代人凄惨的生活。蔡楚生力图"把社会真实的情形不夸张也不蒙蔽地暴露出来"并"使观众发生兴趣"[②]的创作宗旨,使影片获得了完整展示20世纪30年代中国社会文化现实的独特魅力,折射出阶级矛盾、民族危机和城乡冲突。

《渔光曲》获奖的消息,首先是由中央社向国内报道的,并解释了该片获奖的原因:"中央社莫斯科2日电:国际电影展览会,今晚在列宁宫举行闭幕式,主席苏密德斯基给中国影片《渔光曲》以荣誉状,因该片大胆地描写现实,且具有高尚的情调也。"[③]随后,由中国驻苏联大使馆向当时的国民政府行政院报告了这一消息:

> 电影展览会于2日晚闭幕,到会千余人,当场宣布评判结果,并发奖品。计第一奖属苏联,第二奖属法国,第三奖属美国,第四名以

[①] 陈贤庆、陈贤杰:《民国军政人物寻踪》,上海:上海人民出版社,2005年,第246页。

[②] 蔡楚生:《八十四日之后——给〈渔光曲〉的观众们》,《影迷周报》,第一卷第一期,1934年9月。

[③] 作者不详:《渔光曲》广告,《中央日报》1935年3月5日第3张第1版。

后无奖,只发奖凭,中国《渔光曲》列第九名,在英意日波之前。我国陶伯逊君受凭时,会众鼓掌欢呼,甚为热烈。此次参加展览者廿一国,到会代表80余人,所携影片近百,得与映演者仅廿余。我国影片得此奖誉,不可谓非意外。报纸评论,亦颇奖饰。①

《渔光曲》获奖奖状

颁发给《渔光曲》的奖状上,有评委会对该片的评价:

> 苏联第一次电影节,为《渔光曲》影片给予你们的批评:联华影业公司蔡楚生,优越地、勇敢地尝试了中国人民的生活与优良性质的现实主义的描写。②

在这段评语下面,有全体评判委员会委员的签名包括爱森斯坦、普多夫金、杜甫仁科等世界级的电影大师。

关于参加这次国际电影节的目的和意义,1935年5卷5期《联华画

① 作者不详:《苏联国际电影展闭幕》,《中央日报》1935年3月7日,第1张第3版。
② 此为当年译文,载于《联华画报》,1935年,第5卷第10期,第3页。

报》刊载的《送赴俄参加影展的人们》一文予以高度的概括,认为:"这次影展,在主持国本身的含意,一方面既是介绍本国的电影情况于异邦,另一方面也当然含有借机会观赏一下外来影片的意义。这次赴俄参加影展的人们,除了负有将中国影片呈现于国际的观瞻之外,更重要的是须记取别国电影的超越处所,来做国产影业前途的借鉴。"①《联华画报》肯定了我国电影参加国际电影节的双重意义,一方面,我国电影界向海外观众展示我国电影事业的发展,宣传我国的文化。另一方面,我国电影界也得以与国际电影界交流,了解海外电影的发展。

以《渔光曲》为代表的一系列由我国民营电影公司出品,在国家电影管理机关审查选拔之后参加国际电影节的电影,代表我国早期电影对外传播中出现的一种新的方式。这使得我国民营公司的电影在传播触及的深度与广度上都达到了1931年前所没有达到的高度。

之后,国民政府选派影业公司出品的电影参加海外电影节的活动也未停止。1949年,中华民国驻法大使馆寄外交部函称:法国戛纳国际电影节将于当年9月举办,邀请中国参加。行政院电影处于7月和8月两月,召集有关部门和人士,先后开会三次。参加预选的影片除由选片班子指定的《国魂》、《一江春水向东流》、《假凤虚凰》外,还有制片商申请参加预选的《山河泪》、《火葬》等影片共六部。《国魂》以81票多数当选,寄往驻法大使馆,送交戛纳国际电影节参映。②不过虽有《南京文化志》的记载,但本文作者在戛纳电影节的官方网站1949年参加电影节的影片记录上却找不到有关这部影片的记录。③

除了选派国产电影参加国际电影展之外,国民政府的电影管理检查机构还对民营电影公司的电影出口实行严格的管理,十分注重我国电影

① 作者不详:《送赴俄参加影展的人们》,《联华画报》,1935年,第5卷第5期。
② 徐耀新:《南京文化志·电影卷》,北京:中国书籍出版社,2003年,第136页。
③ <http://www.festival-cannes.com/en/archives/1949/allSelections.html>(2010年1月10日查询)

中中国形象的树立。1931年4月7日,电检委认为国内影片公司众多,出品良莠不齐,"深恐不良影片国内不准映演,将偷运出国,在外洋各地映演,苟不彻底查禁,则影响所及,不独有有碍风化,抑且损及国体",饬令各海关,"凡本国制之电影片,未经属会检查核准,给有出口执照者,一律不准出口,协同查禁,以重功令"。① 电检委认为出口影片代表中国形象,非严格检查不足以示众。如1932年,联华出品的影片《人道》(卜万苍导演)在国内饱受赞誉,"属有关世道人心之杰作","览之者引起救国救灾之挂念",被社会人士和影评界一致认为"充满人道主义关怀,制作精美,无愧为国产片中的上乘之作"。②《人道》在中国教育电影协会1933年举办的首届国片影展中获得优胜奖。③ 联华影业公司打算推荐其参加米兰国际影展。但电检委认为《人道》出洋,"易引起外人误会,更增国家耻辱"。④可见,国民政府的电影管理机构对树立国民形象十分重视,就连《人道》这部在国内饱受赞誉的影片,因内容中展示了中国饿殍遍野的灾荒,也不能出国参展。

可见,在国民政府的电影管理机构成立之后,向海外翻译输出的中国电影,无论是商业输出还是参加国际电影展都是在中央电影检查委员会指导下并参与下进行的。这种翻译行为的赞助人包括国民政府和各电影公司,是政府指导下的合作。其在译员选择上主要是国民政府的电影检查机构的官员,其立场主要是宣传国家形象,促进国际交流。从实际的效果来看,此类电影翻译所触及的观众与对外传播的能力也达到了1933年前民营电影公司独自运作时所无法达到的深度与高度。

① 教育部内政部电影检查委员会全体委员:《教育部内政部电影检查工作总报告》,第79页。
② 《人道影评》,《电影》,1932年,第13期,第37页。
③ 郭有守:《二十二之国产电影》,第1—8页。
④ 《教育部内政部电影检查会公报》,1934年,第1卷第6期,第3页。

2.3 政府主导的翻译

国民党对于电影的关注始于1924年国民党第一次全国代表大会。当时,中国电影事业先驱者同时又身为国民党员的黎民伟、黄英等制作了关于这次大会实况的宣传片。后来,国民党还将这部影片"分送国内及南洋各埠放映,此即本党利用电影宣传之事实"。但是,当时的国民党"一方应付万难的环境,一方积极筹谋北伐大计,是以对于电影事业,未暇通盘策划"。①早在20世纪20年代,日本政府就注重采用电影手段进行宣传,将日本风俗习惯、名胜古迹等制成影片十四余卷,15000尺,免费赠予各国政府。②这种行为对于树立日本国家的形象起到了非常正面的作用。德国、意大利等国政府也多利用电影进行国家宣传。在1934年出版的《中国电影年鉴》中记载,时任国民党中央组织部部长等要职,并组织中国教育电影协会的陈立夫在序言中如此感叹道:"电影是需要着多量的资金与人力的,苏俄、意大利、德国,他们都是以国家的力量来经营电影。中国也是一个新兴的革命的国家,但目下还没有力量贯注于斯,不可不引为深深的缺憾。"③为了效仿苏俄、意大利和德国的做法,国民政府也尝试组建全国统一规划管理的官营电影事业,并与国家的政治宣传、经济发展、文化建设自上而下地结合起来,设置行政机构、建立制片基地,企图把电影纳入到其管理控制之下,为国民党现实政治需要服务,配合国民政府的国家建设。国民政府制作电影并向海外输出主要可以分成两种。第一种是抗日战争之前,国民政府通过参加国际影展或者国际电影协会之间交流所翻译的教育电影和新闻片。第二种是抗日战争之后,国民政府为了

① 方治:《中央电影事业概况》,《电影年鉴》,电影年鉴编纂委员会编印,1932年7月8日。
② 《外务省(外交部)的输出影片》,《影戏杂志》,1922年1月,第1卷第2号。
③ 陈立夫:《中国电影事业的展望——在中央召集全国电影界谈话会演讲稿》,《中国电影年鉴1934》,第138页。

宣传抗日,争取国际舆论而翻译输出的抗日宣传电影。

　　国民政府教育电影取材范围非常广泛,包括了基础科学、社会科学、伦理规范、党义训育和应用科学等各个领域,主要用于科学普及、技术推广、教学或者国民训育,对广大普通民众实施教育,并实现官方意识形态对社会成员的询唤功能。民国时期的教育电影的生产、发行不是以盈利为目的,由国家出资扶植,并享受一系列优惠政策。教育部及中央各种教育电影或电化教育机构统一规划教育电影在全国的总发行,而各省教育厅、民众教育馆、电化教育施教队则负责放映工作,以确保教育电影能深入基层。可见,民国时期的教育电影是一种完全意义上的国家工业。教育电影的输出也是国民政府对外宣传、树立良好国际形象、展现中国风貌的一个主要手段。国民政府主要通过直接拍摄影片参加国际电影竞赛和与国外电影协会进行影片交流来实现教育电影的输出。

　　1935年春由中央电影摄影场摄制的《农人之春》就是此类影片的典型案例。民国二十三年的中国教育电影协会《会务报告》中记载:

> 　　国际教育电影协会接受比国农村生活改进委员会之请求,并经由农村生活改进国际委员会之赞助及家庭教育,农村协会等团体之合作,于1935年比京国际博览会中举办一农村电影竞赛,对于适合下列三种题目之最成功之影片由会奖励,并广为选项:甲、最能引起农庄改进之影片——农村建设及建筑包含农村风景。乙、最能促进农村家庭经营之合理化影片。丙、促成农村教育进步之影片特别注意儿童品格之影片。①

　　1934年国际教育电影协会决定1935年举行国际农村题材电影比赛后,邀请包括中国教育电影协会在内的所有会员国送片参赛。中国教育电影协会第三届年会当选理事会1935年2月19日开二次理事会做出决

① 中国教育电影协会总务组:《中国教育电影协会会务报告》,民国二十三年(1934年)。

定,为此专门组织"摄制农村影片二部,参加国际电协主持之农村电影竞赛及展览会"。①这是中国电影历史中为参加国际电影大赛专门决定摄制参赛电影的第一次。中国电影教育协会主席蔡元培责成协会教学组主任、协会理事金陵大学理学院院长魏学仁主持。魏学仁把该片本事写作这件事交给金陵大学教育电影部副主任孙明经负责,组织金陵大学农、理两学院学者,与中央电影摄制场合作摄制一部农村题材影片参赛。

《农人之春》由中央电影摄影场于1935年春摄制。这部电影主要是讲述在20世纪30年代的江南水乡,农村青年李大郎一家的春天日常作息生活。李大郎兄弟采用新方法,改良农事,农村指导员吴先生特地带着邻村的农夫来参观。夕阳西沉,牧童短笛,农夫荷锄归来。老人讲故事,夫妻话家常,三郎和他的未婚妻在湖边唱情歌……②《农人之春》将农业经营、农民教育、农村风光和农家生活转化做具体、生动、诗意的画面。1937年第1期《良友画报》中,也用了两版版面共十幅图片对《农人之春》进行报道。③

对于电影《农人之春》在比利时参加国际农业影片比赛会,《中央日报》多次给予详细报道:

> 中国教育电影协会,前于参加国际农村影片比赛会时,乘国际森林会议中国代表皮作琼氏之便,请其代表就近在比国主持比赛事宜。兹接皮氏报告,略谓:比赛会推本人任中国单位评判员,7月25日,在开映中国影片之前二分钟,由本人用法语解释片中内容云。本片精神,全系事实,并无半点宣传性质。盖因他国参加影片,均系整整齐齐,配置音乐亦佳,似含有宣传性,故申述如上,引起全场代表注

① 作者不详:《摄制农村影片二部,参加国际电协主持之农村电影竞赛及展览会》,《中央日报》,1935年3月7日,第1张第3版。
② 孙明经:《农人之春·本事》,《中国教育电影协会会刊》,1936年3月,第19页。
③ 作者不详:《良友画报》,1937年,第1期。

意。开映时,并由本人就片中法文字幕,在旁加以详细解释,全体评判员均表满意。下午六点开评判员会议,结果吾国影片取中特等第三。①

对于参赛电影的情况,之后的《中央日报》还有报道:"迨至比赛会开幕时,综计报名与赛者,共计 19 个国家,有出品参加者仅 13 国……中国影片适于闭幕前赶到,得以开映。嗣经评判结果,计获特奖者,匈牙利第一,意大利第二,中国第三。"②

《农人之春》是我国官方电影机构为参加国际电影大赛而专门摄制的参赛电影。虽然皮作琼称电影精神全系事实,并无半点宣传性质,但是从影片的内容来看,展示了我国农村的旖旎风光、和睦的农家生活以及先进的农业技术,是对中国形象的正面的展示与宣传。《农人之春》在比利时进行参展的时候,影片是具有中文和法文字幕的。皮作琼在影片开映时的解说与影片的中法字幕无疑为国外的评委理解《农人之春》提供了有益的帮助。译者皮作琼早年留法,在法国学习农业,精通法语,熟悉法国历史文化,并获法国农业部土木工程司学位。1925 年回国后,他被聘为国立北京农业大学森林学系主任,成为当时全国高等院校最年轻的系主任。之后,他担任湖南大学农科筹备处主任。1931 年 3 月被任命为国立北平大学农学院院长。不久转而从政,先后历任国民政府农矿部林政司和农政司科长、中央模范林区管理局局长、农林部技监处技监等职,成为当时全国农林界技术人员的领导人,深得时任农林部部长沈鸿烈的赏识。1935 年 7 月,他被指派为中国代表,赴比利时出席国际森林会议。③皮作琼的留法学习背景,以及他当时在农业部任职的身份,都使他成为翻译解

① 作者不详:《中央日报》,1935 年 8 月 19 日。
② 同上。
③ 中国农业大学校友介绍。＜http：//xyh.cau.edu.cn/see_personality.jsp? loginid=310＞(2009 年 10 月 12 日查阅)

释这部影片的合适人选。他对影片的现场翻译为《农人之春》参加影展并获得殊荣发挥了重要作用,凸显了翻译对中国电影进入国际电影节的重要作用。

中国教育电影协会执行委员郭有守发表在《中国教育电影协会会务报告》中的《中国教育电影史》中提到了影片《农人之春》在海外的传播情况:

> 《农人之春》,各国纷请交换,计由该比赛会秘书郎必利河氏函转本会商榷着,有意大利国立教育电影馆以《意大利水果种植》影片交换,法国农产品出口协会请暂时交换,用毕寄还,荷兰交换之片,已缩为16厘米,请予缩为公共场所公映小片交换,瑞士牛奶委员会函该片内容与长度,以便交换,本会以此举不仅宣扬我国农业情形,且可以交换所得之片,一睹各国对农业之建设,惟复印拷贝经费,无法筹措,爰经第四届第二次理事会决议通过,于京市附加教育电影费项下,支拨一千元为复印拷贝之用。同时,意大利国立教电馆,迭函促请交换,经商请中央摄影场漏夜复印该片一份拷贝,托刘文岛大使于三月下旬赴意返任之便,携带出国,与意大利国立教育电影馆交换该国得奖影片《水果之种植》。①

除了直接拍摄影片参加国际影展之外,中国教育电影协会还与美国纽约中美协进社互换影片,其中特别提及包括已有英文字幕之影片《蚕丝》在内的三种影片。

> 与美国交换各类教育影片 管理中美庚款之中中华教育文化基金董事会驻美国纽约中美协进社,系协助沟通中美两国文化之机关,对两国电影教育事业,尤为注意。该协进社主任孟治由美返华,调查我国各地电影教育事业,过京时请求本会办理交换影片,本会以此举

① 陈智:《〈农人之春〉逸史》,北京:中国国际文化出版社,2009年,第19页。

沟通两国电影教育事业之始基,爰将自制之首都风景、西湖风景,及有英文字幕之《蚕丝》三种共四本影片,并另由本会代为函请教育部将自制之《献机祝寿》一片一并急邀由孟君携带赴美办理交换。一面由孟君将自美携来之教片数种,交由本会参阅。预料以后是项工作,当有相当发展。①

这说明官方电影厂注重向海外宣传我国教育电影,制作英文字幕以满足外国观众的需求,更好地宣传我国的教育电影。

国民政府的教育电影的翻译输出,是一种政治行为,主要用于宣传国民政府所倡导的政策、宣传科学、展现中国风貌等,几乎没有商业利益上的考虑。从其译者选择来看也都是在国民政府任职的官员。这种翻译的受众在参加国际电影节时,主要是电影节上的评委与观众,在国际影片交流中,其受众为普通民众。我国官方制作的影片在国际影展上获奖,可以看到国际电影界对于国民政府的电影从技术到内容上的认可,同时也是与电影的翻译分不开的。

除了教育电影之外,抗战时期的国民政府官方电影机构所摄制与翻译输出的抗日电影,则富有强烈的政治宣传的国防意义。1937年11月,上海、太原相继失守。11月21日,南京国民党政府宣布迁都重庆。在迁往重庆的途中,国民政府一度落脚武汉。1937年12月13日,南京失陷。武汉成为全国抗战政治、军事、文化的中心。1938年2月初,国民党军事委员会的政训处改组为政治部。政治部下面分设四厅。政治部三厅第二科领导的中国电影制片厂,是由汉口摄影场改组扩充而成的。汉口摄影场成立于1935年,起初规模很小。在抗战爆发后,武汉的战略地位日显重要,由上海和全国各地过去的电影工作人员日益增多,汉口摄影场得以

① 中国教育电影协会总务组:《中国教育电影协会会务报告》,中华民国二十五年四月至二十六年三月,1936年至1937年,第2页。

新建,并改名为中国电影制片厂。①在国统区内,以中国电影制片厂为代表的官办影业主导了电影制作,这是之前中国电影史上所没有的。武汉也成了当时中国抗战电影拍摄制作最重要的一个基地。

中国电影制片厂在抗战期间拍摄的大量的记录抗日战争的新闻纪录片,除了在国内放映之外,还送往新加坡、越南、缅甸、菲律宾等地上映,有力地宣传了中国的抗日战争。同时,这些影片通过中苏文化协会,还曾运往苏联上映,借助纽约银星公司的发行,在美国上映。②当时中央宣传部国际宣传处、中苏文化协会、中英文化协会和中美文化协会的对外宣传机构和文化团体,承担了电影出国的具体领导组织工作。中国抗战电影在国际上引起了强烈的反应。纪录片《中国反攻》在英国伦敦连续放映四百余场次,在英国六千余家电影院上映。《抗战特辑》第一集记录了卢沟桥事变后的抗战动态,在日内瓦世界禁毒会议上播放,展示了我国在接受汉口日租界后破获的日寇制毒机关的新闻镜头,引起了人们对日寇的强烈愤怒,同时,"也为日本代表所反对,引起会议中强烈之争辩,以致日本代表终无理由可以掩饰其在华包庇制毒之证据"。③这部影片还通过中苏文协送到苏联放映、通过美国的银星公司向美国放映。其中广州大轰炸、柏林号飞机遇难等被美各影片公司的新闻集所选用。《抗战特辑》在新加坡、缅甸、越南、菲律宾等地放映时,海外华侨争相观看,盛况空前,许多爱国华侨受到影片中抗日爱国精神感染,纷纷慷慨解囊支持抗战。《抗战特辑》第二集在英国利物浦上映,英国观众自动捐款二百多英镑支援抗日。④《抗战特辑》在全球的放映,极大地扩大了中国电影制片厂的影响力。影片《八百壮士》是根据团长谢晋元在上海四行仓库领兵抗击日本侵

① 方方:《中国纪录片发展史》,北京:中国戏剧出版社,2003年,第86页。
② 同上书,第93页。
③ 见《军事委员会政治部中国电影制片厂扩充电影宣传工作计划书》,原件存于南京史料整理处,转引自方方:《中国纪录片发展史》,第93页。
④ 郑用之:《三年来的中国电影制片厂》,《中国电影》,1941年,第1卷第1期。

略军的真人真事拍摄的抗战故事片,曾经在法国和瑞士的国际反侵略大会上放映,获得好评,在菲律宾、缅甸等地上映也极为轰动。①《抗日标语卡通》在制作时就加上了英文字幕,可以看出中国电影制片厂向海外观众宣传抗日的决心与行动。1939 年,中国电影制片厂出品《热血忠魂》带到纽约罗斯福戏院献映。1939 年 5 月《新华画报》报道:"该片的英名译名意为《抗战到底》,对白虽为华语,但因为有英文字幕,所以中外观众都能看得懂。这片子不但表现了中国电影技术有极迅速的进步,而且还有更大的意义,那就是昭示中国军民对于抗战的热诚和忠勇,使同情中国的友邦人士,看了有更进一步的认识。"该片公映后,各报都一致颂扬,就是掌握着美国电影杂志权威的《综合娱乐》也认为:

>……这是一部同情于中国民众的观众所喜欢看的影片,而许多从未见过以现代故事为题材的中国电影的观众们,也将因此片而使他们的愿望满足……故事是说明中国正在一致向侵略者反抗,它充分显示出中国军人尽忠国家的伟大精神……无论如何,演出上是能够获得观众们的同情。②

1939 年至 1941 年,仅三年之内,中国电影制片厂就向海外发行了 183 个拷贝,有 18 部电影在全世界 92 个城市放映过。③ 1944 年,中国电影制片厂还和美国国防部合作,制作了长篇纪录片《中国之抗战》(The Battle of China)。这部纪录片由好莱坞著名导演弗兰克·卡波拉(Frank Capra)④和中国导演罗静予等共同执导,分中英语两种拷贝,向世

① 方方:《中国纪录片发展史》,第 88 页。
② 李道新:《中国的好莱坞梦想——中国早期电影接受史里的好莱坞》,《上海大学学报》,2006 年,第 5 期,第 39 页。
③ 郑用之:《三年来的中国电影制片厂》。
④ 该导演曾 6 次获得奥斯卡最佳导演奖提名,获奖三次。1936—1939 年间,任美国电影艺术与科学学院主席;1958 年任柏林国际电影节评委会主席;在 1960—1961 年间任美国导演工会主席。1982 年,获美国电影学会颁发终身成就奖。

界各国发行。①纪录片从"九·一八"事变开始,回顾了"一·二八"、"七·七"事变、"八·一三"沪战等事件经过,并有日军南京大屠杀的场面,以及抗战主要战役的介绍,是对中国抗日战争的全面回顾。

中国电影制片厂出品的新闻纪录片是由政府直属的官方电影制片厂所摄制的,在海外的播放是由官方宣传机构——中央宣传部国际宣传处、文化团体如中苏文化协会、中英文化协会和中美文化协等与国外的政府机构、电影公司联合在海外上映,输出与播放目的也很明确,为了宣传抗战,争取国际支持,是战时需要,是民族主义与爱国主义的体现。

为了达到推广抗战电影在国际广为宣传的目的,官营电影出品在欧美各大都市的影院推行赠送办法,将影片送与各种有国际性质的社会团体或中国驻外使领馆,发往各国的大都市。这种影片放映时大都不收费,专做宣传之用。②这对于后来国民党当局在世界上赢得舆论支持和物质援助都打下了较好的基础。

在国民政府的官方电影翻译输出包括教育电影和国防电影的输出中,整个翻译过程常常是在政治权力机构的直接领导和控制下进行的,表现为一种高度规范化、组织化的整齐划一的政治行为;从翻译作品的内容来说,对作品的选择严格按当时的政治需要,有利于宣传国民政府的正面形象或宣传抗日;从出版和发行角度来说,其发行渠道主要通过参加国际影展或者由国民党中宣部或者中苏文化协会等机构以无偿或象征性收费的方式向海外输出,此类影片的输出主要是向外部世界传递国民政府的正面形象和宣传抗日,获取商业利益并非其主要目的,是一种比较纯粹的政治行为。国民政府所拍摄并输出的电影包括早期的科教片及后期以抗战宣传为主的宣传片。国民政府可以拍摄输出自己倡导的电影典型,输

① 孙瑜:《银海泛舟——回忆我的一生》,第153—154页。
② 罗刚:《国难时期电影内教育电影所负的特殊使命》,《中国教育电影协会第五届年会特刊》,1937年,第7—9页。

出的电影也承载了具体解说中国形象的工作。这些影片的翻译和海外放映,在一定程度上展现了中国民族的电影风貌,宣传了国民政府形象,对扭转中华民族在国外电影中被歪曲的形象起到一定作用。

2.4 国外机构的翻译

尽管我国早期的影片大多数都是由我国的电影公司或者国民政府主动输出,但也有国外政府机构或者商业机构主动购买与翻译我国电影的。

1935年,美国派拉蒙影片公司负责人道格拉斯·麦克林(Douglas Maclean)在华旅行时看到影片《天伦》,有意将其引入美国市场。麦克林致电联华公司希望由该公司代理《天伦》在美国发行放映版权,后取得联华公司同意授权,对《天伦》原底片和配音、字幕等进行适当修剪和技术处理,以适应美国观众的欣赏习惯。经过派拉蒙公司处理完成后的《天伦》,以英文名 Song of China(中国之歌),于1936年11月9日在纽约最华丽的 Little Carnegie 大戏院正式献映。①献映前一天,《纽约时报》特地在显著版面,刊登了该报特约享誉美国的中国作家、哲学家林语堂博士撰写的介绍中国电影的文章《中国与电影事业》,作为宣传《天伦》的前奏曲。现在得以保留的拷贝,就是经过好莱坞重新修订的《天伦》而并非费穆原版的《天伦》。我们经过考察会发现,美国片商进行引进的《天伦》已经在字幕翻译和影片文本上进行了大刀阔斧的改写,以符合美国社会主流意识和审美需求,对此本书第五章将会详细论述。

1937年上海失守后,日本人沿袭他们在东北、华北培植敌伪电影机构与人员的经验,推行中日亲善的文化殖民政策,在上海设立专门的电影审查机构与影片公司——中华电影股份有限公司,开始了拉拢、收买上海

① 张伟:《谈影小集——中国现代影坛的尘封一隅》,台湾:秀威信息科技股份有限公司,2009年,第149—150页。

影业的阴谋活动,进行文化殖民和实施电影国策。1939年5月5日伪华中维新政府宣传局长孔宪铿致梁宏志签呈之附件《在华电影政策实施计划》中提出:"确立中、日、满一体思想的基础使之强化,将蒋政权十余年来培养之抗日侮日之思想于国民脑海者使之绝灭,故利用电影宣传,收效果巨,且有重大之意义。"①抗日战争和日伪统治给中国电影的传播与翻译打上时代烙印,中国电影的传播与翻译被赋予了更多的民族主义和政治的色彩。

1938年11月,为了利诱上海各影片公司,日本东宝公司把上海光明公司拍摄的影片《茶花女》②运到日本放映。《茶花女》电影的出品公司上海光明影业公司本身的成立就有日资背景。1938年,刘呐鸥与日本东宝映画株式会合作,由东宝出资6万元,以沈天荫的名义,创立光明影业公司。到1940年夏,利用艺华公司片场,一共拍摄4部电影《茶花女》、《王氏四侠》、《大地的女儿》、《薄命花》。③《茶花女》1938年9月中旬在上海公映后不久,就有人揭发该片已运往日本放映,并在日本《映画旬报》、《国际映画新闻》等杂志上刊出广告,并特地宣称此片为"友邦中国电影界所摄"。消息传出,舆论哗然。④当时阿英主编的《文献》丛刊,在《茶花女》事件发生后,以大量篇幅刊出了《日本侵略中国电影的阴谋特辑》,指出:"日本人侵略我国,是多方面的,即文化的各部分,如电影、戏剧,也如此。"阿英的文章认为日本东宝公司购买并放映我国影片《茶花女》是日本侵略我国文化的行为。《日本侵略中国电影的阴谋特辑》中还刊登了汪伪临时政府教育部文化局局长文访苏写的《中日亲善先从电影谈起》、日本国际映画新闻社社长市川彩写的《看吧,日本电影向大陆发起的姿态》、国际映

① 中央档案馆、中国第二历史档案馆、吉林省社会科学院:《日本帝国主义侵华档案资料选编·汪伪政权》,北京:中华书局,2004年,第543页。

② 《茶花女》,李萍倩编导,袁美云、刘瑜、王次龙等主演,上海光明影业公司1938年拍摄,同年上映。

③ 许秦蓁:《摩登 上海 新感觉:刘呐鸥1905—1940》,台湾:秀威资讯科技股份有限公司,2008年,第169页。

④ 程季华、李少白、邢祖文:《中国电影发展史》(第二版)(上),第98页。

画新闻社于 1938 年 6 月 10 日在北平召开的"日本电影的大陆政策及其动向"座谈记录等材料。①这些材料作为有力证据用以揭露日本通过电影来对中国进行文化侵略的野心。1939 年初出版的《新华画报》第 4 卷第 1 期、第 2 期报道:《茶花女》东渡消息披露之后,"引起舆论界方面极大之责难,一致要求光明方面声明态度"。同时,"因《茶花女》事件之发生,上海新光大戏院已将光明影片公司其他三部作品《王氏四侠》《薄命花》与《大地的女儿》停止宣传,且有放弃影权消息"。②正在此时,日本同盟社宣称,日本东宝电影公司曾派要员观察上海电影界,准备在银幕上实现中日文化提携。东宝电影公司代表在沪时,曾与光明影片公司方面举行会晤。东宝电影公司与光明影片公司互相提携的结果之一,是将光明影片公司出品的《茶花女》运到日本公映,片名改译成《春姬》。③日本东宝影片公司购买《茶花女》并将其改译后在日上映是与日本推行中日亲善,实施文化殖民政策,利诱与收买中国民营电影公司有关。此片在日本上映,在国内引起的反应如此激烈,与日本发动侵华战争有着直接的关系,显示了我国文艺界对日本文化侵略的野心的察觉与警惕。他们通过报纸舆论,对日寇的阴谋进行揭露,告诫电影界人士要坚持民族爱国立场。

 1941 年,上海新华联合影业公司摄制完成《铁扇公主》。这是继 1933 年美国迪斯尼公司的《白雪公主》(*Snow White*)之后的世界第二部动画长片。它取材于中国古典名著《西游记》中《三借芭蕉扇》的故事,片长 80 分钟。由于影片诞生于抗日战争期间,导演万籁鸣、万古蟾、万超尘、万涤寰四兄弟也有意借助孙悟空的斗争精神鼓舞中国人民的抗日斗志。影片中原有一句字幕:"人民大众起来争取最后胜利",后在放映时被日本在上海的电检机关强行剪去了。影片在大上海、新光、沪光等三家影院同时

① 《日本侵略中国电影的阴谋特辑》,《文献》丛刊卷之四,1939 年 1 月出版。
② 作者不详:《新华画报》第 4 卷第 1 期、第 2 期,1939 年 1—2 月出版。
③ 李道新:《中国电影史》(1937—1945),第 55 页。

上映一个多月,盛况空前。当时在上海负责审查中国电影的日本国策公司——中华电影股份有限公司购买了这部影片,于次年即太平洋战争爆发的第二年(1942年)在日本上映。① 日本学者佐藤忠男在《中国电影百年》中评论:"这部改名为《西游记》的中国动画片,是日本首次上映动画长片(片长 67 分钟)。不仅如此,与那些在日本已经得到很高评价的美国著名动画短片相比,这部影片采用了传统的、具有亚洲风格的水墨绘画笔法,其优美的画面和噱头的运用也独具匠心……影片中的武打动作和音乐,以我们在京剧和杂技中经常看的那种高超技巧为基础,因此表演得相当精彩。"影片在日本上映时,受到审查与剪辑,减去内容约为 10 分钟。影片在日本上映时采取了日语配音。②这种删减体现了日方主流意识形态对影片内容的改写,削弱影片中所包含的抗日的精神,以达到日方所宣传的中日亲善的政策。

我们可以看到孤岛时期我国电影的翻译与海外传播,尤其是在日本的传播受到日本侵华的影响。中国人民特别是上海的文艺界人士对中国电影在日本放映反应强烈,群起斥责,也是与痛恨日本文化侵略不无相关。翻译输出行为荷载这一时期特定的政治使命。而民众对这种翻译输出行为的反应也不仅是对影片文本的翻译反应,还是对其政治使命的态度。

我们可以看到早期中国电影的翻译和对外传播主要存在着四种类型。这四种类型的出发动机、历史使命、目标观众和接受效果各不相同。我国早期电影公司作为赞助人的电影翻译一方面受到商业利益的驱动,希望可以吸引国际观众,行销国际市场,另一方面也是为了发扬国光,树立中华民族的国际形象,宣传中华文化。在国民政府的电影管理机构成立之后,国民政府对电影翻译与输出的过程进行管理。一方面国民政府

① 中国电影年鉴编委会:《中国电影年鉴百年特刊》。
② 佐藤忠男:《中国电影百年》,钱杭译,上海:上海书店出版社,2005 年,第 53 页。

 第二章　早期电影翻译之类型

对国产电影公司出品的电影出口进行审查，只有获得出口执照的电影才能在海外上映。另一方面对电影中字幕进行严格审查，推行国语，在1931年和1933年两次颁令，禁止在国内上映的中国电影中加入英文字幕。这两个禁令无疑可以看做是中国早期民营电影公司从事翻译活动的分水岭，1933年之后出品的国产电影，很少再有加入英文字幕的。国民政府选派国产电影参加国际电影节，国民政府官员作为翻译参与到国产电影参加国际电影展的活动之中。在国民政府的参与之下，国产电影的翻译在传播的广度和观众层次上都达到了之前所未达到的高度。国民政府还通过官营电影机构，主动拍摄宣传政府精神的影片，如教育电影和抗日电影，这些电影或通过国际影展，或通过官方交流，从一定程度上宣传中国形象和抗日战争，这对于我国争取国际舆论起到了积极的作用。此阶段，也有一些电影是由国外电影公司或者机构主动购入继而翻译的，这些购入既包括纯商业的运作，也包括富有强烈政治色彩的购买。

第三章

无声电影的字幕考察

> 在无声电影时期,后称之为"默片",银幕上的人影幢幢,观众不知道他们搞什么事;银幕上人的道白、对话,只见他们的嘴唇在动,也不知道他们在说些什么。所以在电影开映的当儿,就要放映一个说明,告诉观众,这是什么一回事,那个人嘴唇在动,是说的什么一句话。这个说明,当然在"默片"中是很重要的,他们叫做"字幕"。
>
> ——包天笑《钏影楼回忆录》(续编)[①]

1905年至1949年我国电影的翻译活动主要存在于无声电影之中,其翻译的载体就是无声电影的字幕。由于20世纪初无声电影的字幕与有声电影时期的字幕在形式、内容与功能上都有诸多不同。本书有必要对这一特殊的文本形式予以介绍。无声电影中字幕以插片的形式穿插在电影之中,按功能不同可大致分为说明性字幕和对白性字幕。说明性字幕承担着交代剧情、人物、时间、地点、议论、抒情或一些特殊的功能;对白性字幕主要交代人物的对话。字幕中的语言交替使用文言文和白话文以及英文翻译,折射出我国无声电影所处时代具有文字转型、文化巨变等典型特征。无声电影时期,字幕也是早期影评人衡量电影优劣的重要尺度。

① 包天笑:《钏影楼回忆录》(续编),香港:大华出版社,1973年,第97页。

3.1 字幕的形式与制作

 无声电影中的字幕与有声电影中字幕在形式上有着十分明显的区别。无声电影中的字幕在英文中称作"intertitle",汉语中称为"插入字幕"或"字幕片",是由摄像机拍摄写有文字的背景,插入电影中,占整个屏幕的大小。[①]观众阅读电影字幕时就像阅读普通的文字文本一样,是观影时一种特殊的文本阅读体验。有声电影中的字幕在英语中称作"subtitle",在影片中伴随声音同步出现,一般出现在不遮盖银幕画面的地方,往往位于屏幕下方,也有出现在屏幕两侧的。

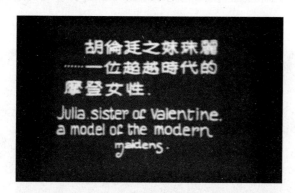

无声电影时期常见的字幕形式(来源:影片《一剪梅》)

现代电影中常见的字幕形式(来源:影片《英雄》)

① 具体的形式可以参照本章中的字幕范例截图。

就我国无声电影来说,在银幕空间允许的情况下,汉语字幕和英语译文同时出现在一张画面上,一般汉语出现在银幕的上方,英文出现在银幕的下方。就目前可以见到的电影资料来看,我国现存最早的影片《劳工之爱情》、《雪中孤雏》、《天伦》中汉语字幕是采取竖行排列,处于银幕上方,并采用西式的标点符号,英文字幕采用横行排列,加入西式标点符号。其他可以见到的早期无声电影的影像资料中的中文字幕都是采取横行排列方式的,出现在屏幕的上方,字幕中也都用西式标点符号进行了断句,其英文字幕的翻译出现在屏幕的下方。考察历史可以发现,我国电影字幕上的字体横排的应用实际上早于同时期我国出版的报刊、书籍。① 就中文横排与采用西式标点而言,我国无声电影可谓是引领风气之先,革新了中文文本的格式体例。

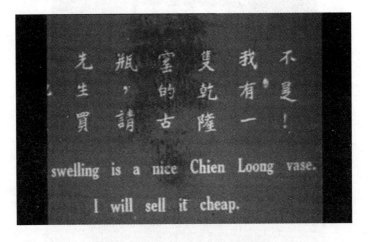

竖列字幕(来源:《劳工之爱情》)

① 1949年前,我国大多数的图书与报刊都是采取竖列排版。1949年之后,这种情况仍然延续。直到1955年10月,教育部和中国文字改革委员会在北京召开的全国文字改革会议上做出决议:"建议中华人民共和国文化部和有关部门进一步推广报纸、杂志、图书的横排。建议国家机关、部队、学校、人民团体推广公文函件的横排横写。"因此,从1956年1月1日开始,我国的《人民日报》和地方报纸一律改为横排。此后,除了古籍之外,各种出版物都改成了横排。新式标点符号于1920年经当时的北洋政府教育部颁布实施,但很多刊物上仍然采取圆圈句读。参见胡适:《教育部通令采用新式标点符号文》,《新文学评论》,上海:新文化书社,1924年,第16—33页。

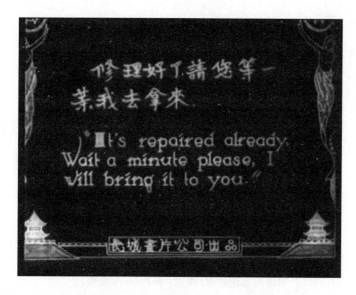

横排字幕（字幕来源：《一串珍珠》）

无声电影的字幕之所以率先采取横排，首先可能是受国外电影的字幕排列方式影响。当时，国外电影字幕除了日语片之外，都是采取横排字幕；其次，在我国无声电影中，在银幕空间允许的情况下，汉语字幕和英文译文会同时出现在一张字幕卡上，英文译文采取横排，如果汉语字幕采取纵排，从整体上来看不太美观。对于双语观众来说，既要从上到下读，又要从左到右读，十分费力。二者都采取从左到右的排列，观众阅读起来便于将视觉聚焦于一点，注意力集中，感觉舒适。

无声电影的字幕撰写、翻译、书写、拍摄等都十分费时费力。电影的字幕的编撰、翻译与书写都是早期中国电影专业分工的范畴，这在程树仁编撰的《中华影业年鉴》中也有详细的记载。我国无声电影影片的字幕书写均是靠人工手写。导演蔡楚生、史东山、马徐维邦、万古蟾等人在进入电影业初期都是从事书写电影字幕的工作。当时从事这门工作行当的人被称为题绘者。[①]

[①] 程树仁：《中华影业年鉴》，第11、12、23部分。

书幕与绘图作者(来源:影片《一串珍珠》)

早期电影人多次谈到制作电影字幕的艰辛。朱双云在谈到影片《谁是母亲》的字幕制作时曾道:"编制字幕、极费经营、四五人之脑力、破三日夜之工夫、始得成此、往往以一字之微、推敲至数时之久、是可知事无巨细、莫不已慎重出之。编制字幕,以夏军赤凤之力为多、翻译西文、则由倪君则埙独任、愚于字幕、仅司笔录。乃片中竟以说明之名、归之于愚、愚惭惶极矣。"①这里所谈到的字幕制作、翻译过程是我国无声电影时期的字幕制作的一个缩影。一部电影字幕的制作往往需要数人通力合作,不仅需要经过仔细的推敲,字字斟酌来撰写中文字幕,而且往往还需要精通西文的人士经过翻译,才算完成。包天笑也曾谈到制作字幕的过程:

我平常不大到明星公司去的,但做字幕儿一定要说得相当得体。我笑说,我们做八股文,人家说是"为圣人立言",现在做字幕,却是为女明星立言了。做字幕总是在夜里,晚上七点钟就去,中间吃一段饭,一直弄到十二点钟以后。列席的除我之外,便是张石川、郑正秋两人,那

① 朱双云:《大中国影片公司之缘起及其经过》,大中国公司特刊第1期《谁是母亲》,1925年。

 第三章 无声电影的字幕考察 79

时明星公司还没有请什么导演,后来洪深来了,洪深是必然列席的。①

包天笑提到的郑正秋、洪深等字幕的撰写者,都在电影业担任着多重角色。包天笑本人是著名的小说家、翻译家。他曾受明星公司邀请撰写电影剧本,其创作的《空谷兰》、《梅花落》、《良心的复活》等,都被搬上了银幕。除了包天笑之外,周瘦鹃、朱瘦菊、张碧梧、徐碧波等鸳鸯蝴蝶派作家都担任过影片公司的编剧和字幕撰写。从 1921 年到 1931 年这一时期,中国各影片公司所拍摄的 650 部故事片,其中大多数都是由鸳鸯蝴蝶派文人参加制作的。②张真认为鸳鸯蝴蝶派作家写作电影字幕时采用了鸳鸯蝴蝶派特有的语言风格,将白话文与文言文交融在一起,并混杂一些洋泾浜的语言。③在包天笑、洪深加入之前,郑正秋是字幕的主要撰写者。郑正秋是明星影片公司的创立者之一,既是电影企业家又是电影编导者,而且还是电影评论家。他深入参加到电影的制作之中,担任编剧、导演、主演、说明撰写者和字幕撰写者等多重职责。包天笑提到的洪深也是活跃在我国电影界的文化名人。洪深是江苏武进(今属常州市)人,生于 1894 年,出身于官僚世家,自幼爱好文艺。1912 年考入北京清华学校。在校 4 年间,热心演剧活动。毕业后赴美国入俄亥俄州立大学学烧磁工程,但选修了许多文科课程,并继续编戏、演戏。最后他打消实业救国的幻想,1919 年考入哈佛大学 G. P. 贝克教授主办的戏剧训练班,成为中国第一个学习戏剧的留学生。1920 年洪深结束学业,到纽约参加职业剧团演出。翌年 3 月他与张彭春合写的英文剧《木兰从军》融合进中国戏曲表现手法,向美国观众介绍了中国传统戏剧的演出形式。1922 年春,洪深回到上海,受聘于中国影片制造股份有限公司,后在 1925 年至 1937 年

① 包天笑:《钏影楼回忆录(续编)》,第 97 页。
② 程季华、李少白、邢祖文:《中国电影发展史》(第二版)(上),第 56 页。
③ Zhang, Zhen. *An Amorous History of the Silver Screen: Shanghai Cinema and Vernacular Modernism*, 1896—1937. Chicago: University of Chicago Press, 2005. 49.

任明星影片公司编导。洪深于1924年写的《申屠氏》是中国第一部电影文学剧本,接着又创作了《冯大少爷》、《早生贵子》、《爱情与黄金》、《歌女红牡丹》、《旧时京华》、《劫后桃花》、《新旧上海》、《女权》、《社会之花》、《夜长梦多》、《乱世美人》、《风雨同舟》、《鸡鸣早看天》(根据同名话剧改编)等三十余部电影剧本,并担任导演将其中的大部分拍摄成电影。1928年,他还将根据王尔德的《温德米尔夫人的扇子》译编的话剧《少奶奶的扇子》搬上银幕。①洪深不仅参与到电影的中文字幕撰写之中,还亲自担任翻译,将自己编导的电影加入英文译文。这些参与到早期无声电影字幕的中文作者与英文译者,大都具有很高的文学素养,并在电影创造中担任多重角色,这也决定了早期无声电影的字幕具有很高的水平。

陈大悲谈到字幕作者与一般文章作者的写作区别:"作字幕人的心理应当与作文投稿人的心理恰恰相反、一般投稿人的心理的要求是要把文章拖长、因为文章越长、字数越多、酬报也就越多、作字幕的人因为要顾虑到每尺胶片的价值和所耗观众的目力、所以在作稿的时候就不得不再三的考虑、然后方敢落笔、写了再改、改了重写、这一番工作的辛苦、大概不是一挥而就的投稿先生们所能梦想得到的吧。"②字幕的撰写不同于普通文本的撰写,既要考虑到胶片的价值也要考虑到观众的需求。据陈天统计,早期无声电影中字幕每个字需要胶片六寸。③在胶片全部依靠进口,价格昂贵的年代,字幕的精练十分重要,不能任意挥洒,一挥而就,往往需要字斟句酌,务求没有多余之字。在《冯大少爷》中,洪深尝试减少字幕的数量,最少处仅用"父"、"母"、"子"强调镜头和画面的叙事作用。此外,字幕的撰写还要考虑观众的阅读速度、阅读习惯,不要让观众过于费力理解。字幕尤其是对话性字幕的撰写,需要符合人物身份,得体。此

① 程季华、李少白、邢祖文:《中国电影发展史》(第二版)(上),第72页。
② 陈大悲:《咱们的话》,《电影月报》,1929年,第10期。
③ 陈天:《初级电影学》,《电影月报》,1928年,第3、4、6期。

外,我们还可以看到,早期字幕的撰写往往是集体智慧的结晶,尽管有时只署一人之名,但往往是数人的心血结晶。

3.2 字幕的作用与分类

在无声电影时期,电影需要借助字幕,以文字向观众交代故事背景、人物关系、故事情节,展示主要对话,传递画片没有表达但需要表达的信息,有时候甚至会通过字幕对电影的人物或者内容进行评价,或者对未来电影发展做出暗示。字幕成为无声电影中重要的视觉信息,对电影进行介绍或者阐释,甚至可以提高戏院内的气氛。字幕在无声电影中占有十分重要的地位,正如小说家、电影编剧、字幕撰写者包天笑在分析无声电影的字幕时精辟地指出:"盖字幕之优劣、有左右电影之力量、佳妙者平添无数之精彩、而拙劣者减削固有之趣味、是在斟酌之得宜、亦不能不自矜其高超、而不为观众计也。"①包天笑的评论可谓一言中的,说明了字幕在无声电影时期的重要作用,精彩的字幕可以为电影增添趣味和光彩,而拙劣的字幕会使影片趣味大减、观众胃口尽失。特别是随着无声电影的发展,情节越来越复杂,冲突越来越剧烈,人物越来越多,字幕的条数越来越多,字幕也变得越来越重要。

我国无声电影中的字幕从功能上来看可以分为说明性与对白性两种。早期电影人和影评人已经对无声电影的字幕作用做了清晰明确的区分,尽管他们使用的名称各不相同。早期电影工作者陈天在其著作《初级电影学》中谈道:"影片中之字幕、可分为总说明、分说明两种、第三者之赞叹、及介绍剧中人、述明剧情大意、俱称总说明、剧中人之对话、统称为分说明。"②

① 包天笑:《谈字幕》,明星公司特刊第 5 期《盲孤女》号,1925 年。
② 陈天:《初级电影学》。

著名电影导演洪深也在其著作《编剧二十八问》对字幕中总说明与对白说明的作用作了描述：

> 总说明的任务，共有三个。告诉观众故事中不能视觉化的事实，是最要紧的一个。譬如一个人的姓名，无论如何用画面用小动作是表达不出来的；又如普通的地名（著名的有特点的大城市如上海、北平、巴黎、纽约等除外）；又如历史上的准确时日（如一千九百十六年、"民国"二十三年春等），又如稍微疏远的亲戚关系（外甥、内侄女等）不用总说明，就得用称呼（对话分说明），否则观众实在无法可以明了的。次之，总说明是承上启下的"度介物"，从一个时期到另一个时期，从一个地方到了另一个地方，如果使用画面感觉是太浪费的时候，可以用总说明来过渡，甚至从一件事实到另一件事实，从一种情绪到另一种情绪，如果感觉到太急促的时候，也不妨用总说明来过渡。再次，总说明是将事情的以后的动向，故事所包含的意旨，作者对于人生的评论与议论，多少宜示于人。①

关于上述陈天与洪深谈到的"总说明"，本书将其界定为说明性字幕，说明性字幕比总说明这个名称能够更加精确地包含非对白性字幕的含义。总说明往往会让读者以为就是无声电影开头出现的那张对整部影片内容进行介绍的字幕。所谓"分说明"也就是本书中所界定的对白性字幕，其主要功能就是用文字来展示剧中人物之间的对白。值得一提的是，我国早期电影在翻译成西文时，在译文中仍然保留了汉语文本中明显的说明性字幕与对白性字幕的区分。

说明性字幕的功能，有如下几种。一、在影片开头对整个影片的内容进行介绍。在我国许多无声电影中，在影片开头，常常会出现一张字幕对这个影片的内容进行描述。这张字幕就是总说明的一部分。如我国现存

① 洪深：《编剧二十八问》，《洪深研究专集》，杭州：浙江文艺出版社，1986年，第219页。

最早的电影《劳工之爱情》中,影片开头就出现影片两张字幕插片,以中文和英语译文向中外观众介绍影片的内容。

中文总说明字幕(字幕来源《劳工之爱情》)

中文字幕片上书:"粤人郑木匠,改业水果,与祝医女结掷果缘,乃求婚于祝医。祝云:'能使我医业兴隆者,当以女妻之。'木匠果设妙计,得如祝愿。有情人遂成了眷属。"

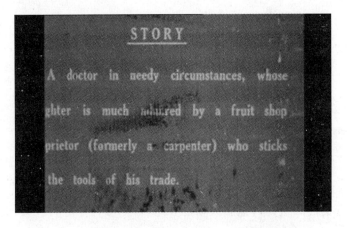

中文总说明英语译文(字幕来源:《劳工之爱情》)

英语译文字幕片上书:"A doctor in needy circumstances, whose daughter is much admired by a fruit shopper (formerly a carpenter) who

sticks the tools of trade."

在《劳工之爱情》影片开头出现的这两张字幕是典型的说明性字幕。这两张说明性字幕在影片的开头对故事进行了综述,介绍整个影片的故事情节,以便观众在欣赏整部影片之前先了解内容梗概,减少理解影片的困难。不过英文译文中并没有像中文那样将整个故事进行大致交代,而只是点出了三个主要的人物的职业与相互关系。这里中文字幕与英语字幕之间存在明显的信息不平衡的现象,这不仅与译者的水平有关,也与中文使用文言文有关。文言文可以用凝练的文字表达出很多内容,而英文如果要表示相当的内容,所用的篇幅恐怕就非一张字幕片所能容纳。

不过这种位于影片开头对整部影片的故事内容进行交代的字幕片,虽然有利于观众了解剧情,但也容易使影片的情节暴露,使影片缺乏悬念。随着无声电影的发展和观众欣赏水平的提高,影片开头出现的对整个故事情节做概括的说明性字幕逐渐消失。

二、对影片中的时间、人物、地点进行介绍。如影片《西厢记》一开始,就在人物亮相之后分别出现字幕插片,对人物进行介绍,交代人物身份。"崔莺莺","红娘,崔莺莺侍女","崔夫人,莺莺之母","欢郎,莺莺之弟"。再如影片《一剪梅》中,影片开始在人物出现之后,用字幕对人物进行介绍与点评:"胡伦廷——一位抱负不小的陆军学校毕业生",字幕英语译文为"Valentine—an ambitious newly graduated cadet";"白乐德——善交女友良于治兵",字幕英语译文为"Proteus—who knows girls better than soldiers"。这些字幕一般都紧接着人物画面的出现而出现,对人物姓名、身份进行交代。这些对电影人物的介绍,往往带有评价的色彩,会对观众对电影中人物的理解产生影响。我国影片公司的电影译者对于这种介绍时间、人物、地点的字幕,在英文翻译中也往往将其对等译出。

对人物身份进行交代的字幕(来源:影片《一剪梅》)

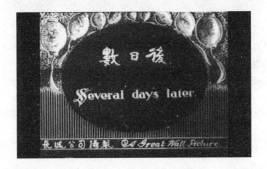

对时间进行说明的字幕(字幕来源:影片《一串珍珠》)

三、对剧情进行评价或揭示。如影片《一串珍珠》中,当玉生为了让妻子秀珍去参加宴会,而自己晚上在家里带孩子时,影片中出现了一张字幕片:"苦煞了一个代理的母亲",来点评玉生焦头烂额地照顾孩子的困境。在影片《一剪梅》中,也出现诗句对剧情进行揭示:"暗香流影里,无人私语时",来暗示胡伦廷和施洛华二人暗自萌生的情愫。这些评价性的字幕,对影片的情节进行点评,其源流很可能是章回体小说中根据故事情节和故事人物而随时插入议论的做法。

有时候字幕还会为故事情节的发展埋下伏笔,做出铺垫。在影片《一串珍珠》的开头,就出现两张字幕片。中文字幕:"君知否?君知否?一串珍珠万斛愁!妇人若为虚荣误,夫婿为她作马牛。"英文译文:"Don't you know? Don't you know? A pearl necklace equals to million strings of sorrow. If a woman drag [sic] herself down to the road of vanity,

Her husband will be her victim surely."这两张字幕片分别以中英文对影片将要展开的故事做出提示,以"一串珍珠万斛愁!"暗示了这是一个由珍珠引发的悲剧,后两句"妇人若为虚荣误,夫婿为她作马牛。"也提示出影片中女主人公爱慕虚荣,从而连累了丈夫。

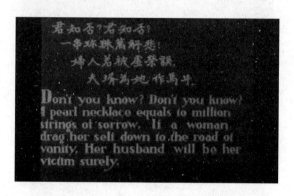

字幕的评论与揭示性功能(字幕来源:影片《一串珍珠》)

四、一些具有特殊效果的字幕。刘呐鸥在《影片艺术论》中就讨论过字幕的特殊作用,"并且字幕在其本身上也可努力使其尽量地伸展,用来强调画幕所企求不到的效果。譬如用发抖的字来表示恐惧的心理,用旋转交叉的字来表现纷乱的思想,或用由小而渐渐大的字来表明叫声的远近等,均是很好的用例。关于这点中国文字是特别占便宜的,因为中国文字本来已经是象形的记号了,如果再加上绘画手法的演进,必能够与画幕并行地绘出丰富的感觉思想心理的视觉的效果。"[①]我国早期电影人在影片中也注意到使用字幕的特殊作用,如影片《新女性》在结尾时,出现字幕:"我要活啊!"似乎从主人公口中迸出,如同闪电一样充满整个画面,颇有冲破银幕之感,具有震撼人心的效果。这种特殊字幕的出现,往往会给观众带来很强的视觉冲击和心理冲击,加强他们对影片画面的理解与

① 刘呐鸥:《影片艺术论》,《电影周报》,1932年7月1日至10月8日,第2、3、6、7、8、9、10、15期。

反应。电影《大侠甘凤池》中,最后的许诺般的字幕给当时的观众带来巨大的兴奋。文湘在《大侠甘凤池》一文中写道:"我人处在今日强权压迫下,这篇真可当做救时的良药了。我看完之后,不觉发出一种新希望,希望甘凤池再来;因为他在字幕中告诉我,说人们果有急难时,他会再来帮忙啊!"①

对白性字幕主要展示人物的对话。就现存的我国无声电影的对白性字幕,均以日常生活中人物的对白为主,通常是白话的对白。但是在古装片中,往往会出现文言的对白。如《西厢记》中我们可以看到,对白性字幕就颇具有文言风采,如张生欲向法本和尚借宿时说:"小生因恶旅邸繁冗,欲暂借一室,温习经史。房金按月,任凭多少。"具有文言风格与传统戏剧的对白色彩的对话在该片的对白字幕中还可以找到多处。即使在今天,许多古装剧中,也常常用一些文言的对白来彰显古风。不过,对白性字幕更多的时候是以符合人物身份、剧情的日常对白构成的。

无声电影时期字幕在电影中具有特殊的形式和重要的功能,是无声电影中独特的影像文化,带给观众独特的观影体验。从功能上来看,字幕在无声电影时代总体上可以分为说明性字幕和对白性字幕,具有叙述故事、交代情节、显示人物对白等表意功能。无声电影的中文字幕的撰写者及其外文译者往往在电影业中担任多重角色,对电影比较了解,这就决定了无声电影时期的字幕及其译文具有较高的水平。

3.3 字幕语言的特征

我国无声电影的字幕从功能上可以分为说明性字幕和对白性字幕,从整体语言特征看,无声电影时期的字幕中文言文与白话文交替混杂使

① 文湘:《大侠甘凤池》,《中国电影杂志》,1928年,第13期。

用。对此现象,柯灵曾在《试为"五四"与电影画一轮廓——电影回顾录》中,认为:"在所有姐妹艺术中,电影受五四洗礼最晚。五四运动发轫以后,有十年以上的时间,电影领域基本上处于与新文化运动绝缘的状态","文言的时代已经过去了,但在电影领域,却还保留着它最后的领地。影片上的说明性字幕,依然全用文言,对白字幕则采用半文不白语录体——因为那时还是默片时代。"①我们这里且不就柯灵先生对于电影与五四运动之间的联系进行考据与论证,就现存的文字资料和影像资料来看,柯灵先生对无声电影电影字幕的看法是值得商榷的。具体来说,早期电影的字幕中,文言文与白话文交错使用。早期电影在说明性字幕中多采用文言文,除了受数千年来的文言文作品的影响之外,文言文的精练也是不可忽略的一个优势。文言可以以较洗练的文笔,表达更加丰富的内容。在无声影片中,字幕是写在卡纸上,拍摄成一条一条的字幕片。据陈天统计,每个字需要胶片六寸。②在胶片全部依靠进口、价格昂贵的年代,字幕的精练非常重要,所以许多影片公司在说明性字幕中,多采用文言,这对于节约字幕空间和电影胶片有着实际的意义。不过,后来一些导演也开始有意使用白话文。导演孙瑜在《〈野草闲花〉与阮玲玉》中就谈到他在影片《野草闲花》中有意对说明性的字幕进行改良,不采纳通常的古体文言,而是使用新语体文。③这与影片中要表达的对封建观念的反抗和对下层社会的同情,追求自由婚姻与爱情的内容息息相关,这种彰显新思潮的内容用新语体文,比用文言来说更现代,也是新思潮更好的文字载体。

对白性字幕因为主要展现的是人物的对话,所以几乎都是用白话文,所用如柯灵所言的半文不白的语录体的情况也很少见,除了少数古装片如《西厢记》之外,大多数影片的对白性字幕都是明白晓畅的白话。笔者

① 柯灵:《试为"五四"与电影画一轮廓》,《柯灵电影文存》,北京:中国电影出版社,1992年,第290页。

② 陈天:《初级电影学》。

③ 孙瑜:《〈野草闲花〉与阮玲玉》,《银海泛舟——回忆我的一生》,第64—72页。

认为,对白性字幕采用白话,主要与以下几个因素有关。首先,对白性字幕主要表现的是电影中人物的对话。与文言文相比,白话文多口语性强,容易摹写原文的形式特征,包括句法特征、语气等,而文言文则书卷气较强,但用它来表达口语的对白,则不大合适,往往过于古雅,难以再现人物对白所特有的语气、身份、风格等。用白话文来撰写对白性字幕,可以更为贴切地保留人物对话的口语性和对话性。正如朱希祖在谈论白话文与文言文的区别时指出的:"作白话的文,照他的口气写出来,句句是真话,确肖其为人。作文言的文,虽写村夫俗妇的说话,宛然是一个儒雅的人;写外国人的说话,亦宛然是一个中国辞章之士。"①朱希祖的评论很清楚地区别了白话与文言在传达人物形象上的不同的效果。用文言文撰写字幕,很难惟妙惟肖地再现各色人物的对白,贴切地表现人物的语气、措辞,总是会让人物带上儒雅的气息,而白话写出来的人物对白,却是可以确切地传达人物的身份、地位。

电影剧作家陈大悲认为:"对白的字幕比说明的字幕尤其难写、对话必须保存各个人的口气、所以用白话比文言来的亲切有味、中国的方言这样的复杂、不但南北有许多隔膜、就连同一省份的江南与江北、方言的相差就这样的远、我们折中的办法当然只有采取所谓的国语、使南北各处的人都比较的容易了解。"②我们可以看到当时的电影剧本作家对于对白性字幕采用何种语言具有十分清醒的认识,认为白话文可以更好地保存人物对白的口吻,传达人物的身份、地位,并主动采用国语以照顾到全国的观众群体的观影需求。

其次,白话文运动的影响。到清代末年,文言文仍然是文学的主导语言形式,诗歌、散文等文学主体仍然以文言为主,白话文仅仅是对下层民众进行启蒙的工具,主要出现在报刊、通俗小说等大众媒体和文学读

① 朱希祖:《白话文的价值》,《新青年》,1919年,6期4号,第363页。
② 陈大悲:《咱们的话》。

物上。

　　1917年,胡适于《新青年》2卷5号和《留美学生季报》春季第一号同时发表《文学改良刍议》,提出八不主义,主张使用白话文和鲜活的语言风格,避免文学作品中的陈词滥调,提出白话文学为文学之正宗。这个纲领性的意见,很快就得到陈独秀、钱玄同的响应。1918年1月,《新青年》实现自己的主张,全部改用白话文。提倡白话文,遭到一些支持文言文的学者的猛烈攻击。如古文家林纾攻击白话文为"引车卖浆者言",南京东南大学教师胡先骕认为白话文"随时变迁",后人看不懂等等。当时北京大学校长蔡元培等据理驳斥,引起一场关于白话文和文言文的论战。1920年,北洋政府教育部命令小学教科书改用白话文,从而确立了白话文的国语地位。新文化运动倡导的白话文运动旨在破除文言文以及文言话语所代表的一整套权利机制,从而削弱上层社会与下层社会之间的等级对立关系,消除知识界和广大下层社会的鸿沟,普及知识与文化。这场席卷全国的白话文运动,对电影字幕的创作者不可避免地会产生影响。

　　再次,许多电影的导演与编剧、字幕作者都曾经参与过文明戏或受到过文明戏的熏陶。如欧阳予倩就是春柳会的成员,郑正秋是新民社的主要负责人,创造过许多风靡一时的文明戏剧本,如《恶家庭》等。文明戏以说白对话为主,在中国民众中推广了白话文。文明戏的许多参与者如郑正秋、洪深等人都参与到电影的生产与制作中,并把文明戏中以白话文做说白的传统带入到电影之中,这些都为电影中对白字幕采用白话文奠定基础。

　　此外,电影作为一种新兴的商业媒体形式,追求利润是其主要目的。电影需要能够吸引尽量多的观众群体去影院观看影片。影片的观众除了有受过教育的知识分子,更多则是普通民众。为了方便观众欣赏影片,电影制作人制作电影字幕就要注意使用明白晓畅的语言。哪怕在使用文言时,也注意到"当取浅显通俗、忌多用之乎者也等虚字、尤忌用典",力图使

观众可以轻松地阅读字幕、观赏影片。①在影片中,在说明性字幕中,使用文言可以用精练的文字表达丰富的含义,可以节约空间。说明性的字幕在影片中只占较少的一部分,影片中占有大部分的是对白性字幕。对白性字幕的明白晓畅对于观众在较短的时间内理解字幕十分关键。早期电影的字幕出现时间都很短,最早的《劳工之爱情》片头的两张说明性字幕,亮相时间非常短,给观众以时间匆忙、来不及读完的感觉。以后的无声电影字幕在时间的控制上有所改善,但是字幕插片出现的时间毕竟有限。所以采用清晰易读的文字对观众来说十分重要。剑云就曾批评过于古雅的字幕,认为其虽可以符合少数文人的欣赏,但是无法让大多数观众欣赏。

> 文言当取浅显通俗、忌多用之乎者也等虚字、尤忌用典、曩者《古井重波记》之字幕力求高雅、遂如林琴南以桐城派古文译小说、虽得少数文人之欣赏、其如大多数普通观众何、最近影片字幕之佳者、如《不堪回首》、如《冯大少爷》、经济含蓄皆能顾到、颇得知识阶级赞美、然而多数观众、则仍不甚明了、此无他、程度限也。②

当时的电影人对字幕的文言与白话的使用以及文体的使用也有非常清晰、相对一致的认识。陈天在《初级电影学》中谈道:

> 总说明、用文言、用白话亦无拘、惟须全片统一、如用文言、则全片中总说明俱用文言、如用文言、如用白话、则全片总说明具有白话、文言以简而含义广胜、白话以浅显而通俗胜、故两者俱可适用。分说明、则不宜用文言、更不宜用土语、文言则与写实有碍、土语则因各处方言不同而隔阂、故纯用国语为恰当。③

① 剑云:《谈电影字幕》,《影戏杂志》,1925 年,第 13 期。
② 同上。
③ 陈天:《初级电影学》。

导演洪深在《编剧二十八问》中也谈到字幕的语言使用上要统一："忌笔调不一致（忽而诗，忽而文，忽而白话，忽而外国的格言，忽而本国的旧词，足以扰乱了观众的注意力与心思）。"①王芳镇在《撰述字幕的一点小经验》中也谈道：

> 按着我国的情形、文体的种类很多、但是用在字幕中的文体、总要顾到普通一般人都能了解，不过既择定了一种文体、就大应当用那一种体裁、不宜忽然是文言、忽然是白话、忽然又是诗歌、使得观众眼花缭乱、感受不快，但是就素来的情形看起来、常以文言用于总说明、白话用于分说明、这是折中的办法、总之、字幕中的文体、应当斟酌开映地方的情形和习惯、以及观众的程度。②

这些看法都很统一，认为在无声电影的字幕的撰写上，要注意使用文字与文体的统一，要清晰易懂，便于观众阅读。

文言文与白话文交互使用是我国无声电影时期字幕语言的非常明显而意味深长的特征，它反映了两种语言在现实社会中共存的情形。这种文白杂合、众声喧哗的现象也折射出我国处于文化转型时期社会语言的多样化、多元化。在之前的文化定型时期，文学创作话语主要由文言文所支配，随着我国文化社会的转型，文言文的主导地位逐渐解体，白话文逐渐被公众与官方认可与使用，是对文言文的权威的挑战。白话文的使用蕴含了一种新的语言观与世界观。19世纪末20世纪初的中国社会正是处于文化转型的高峰时期。1840年鸦片战争至1919年五四运动前夕，中国社会中自然经济逐渐解体，工业文明日益发达，社会转型带来了驳杂的新事物、新概念、新思想。社会心理结构与传统思维模式发生了很大转变，这都使文言文难以再适应变化的世界。语言的所指层已大为增加，原

① 洪深：《编剧二十八问》。
② 王芳镇：《撰述字幕的一点小经验》，《电影周报》，1925年，第3期。

有的文言语符体系中的能指层已无法再自由地表达这些新的所指意义,这就需要有新的语符系统来填补这一空白。在这种情形下,白话文作为一种富有生命力的语符系统承担起这一任务。

我国无声电影在生产时就为中文字幕加入译文,在电影放映中同步播出双语字幕的现象更是能够反映我国社会处于东西文化交汇激荡的时期。我国电影业和政府具有国际化的视野,雇佣精通英汉双语的中外人士,将电影中文字幕进行翻译,从而可以满足生活在中国的外国观众的需要,也可以将电影输入海外市场,获得商业利润,宣传中华文明与文化。不过,无声电影时期电影中文字幕中广泛出现的文白混杂的语言现象在英文翻译中并没有采取不同的文体进行翻译,而是采用较为一致的文体与语言。

3.4 字幕批评

翻阅无声电影时期影评人包括冰心、陈西滢、包天笑等所写的影评,不难看出字幕是影评人与观众关注的重要因素,也是他们衡量影片优劣的重要标准之一。正如沈子宜谈到了,受过高等教育和醉心艺术的观众,看电影时关注的是"剧旨的命意、出片的背景、导演的手术、演员的表情、布景的优劣、光线的明暗和字幕的繁简"[1]。当时很多影评人认为字幕具有很高的文学性。刘呐鸥认为,电影是文学的第一证据就是"无声片的字幕"[2]。冰心也认为:

> 字幕的撰述,依各人口吻而定,极能挥发剧中人的个性,而增影片的价值,其在艺术上的成功,为历来各片冠。有谓文字不宜高深,

[1] 沈子宜:《电影在北平》,《电影月报》,1928年,第6期。
[2] 纳鸥:《影戏艺术论》,《电影周报》,1932年7月1日至10月8日,第2、3、6、7、8、9、10、15期。

须一律普通。但须知字幕亦带文学的色彩，或可谓有文学性，在哀情片中的字幕，多宜插此深隽的字句，以为艺术品，或文艺品——哀情片——的扶助，这是艺术上所必需的。看过《赖婚》（*Way Down East*）及《男女婚姻》（*Man-Woman Marriage*）二片的字幕者，多知诗的字幕及深奥文字的适合于情的影片了，而且在此等影片中，如无深奥的文字为字幕，则遂觉俗俚而无味，影片的价值亦为之减削了。①

民新公司的导演潘统垂认为："字幕在影片中是一件重要的东西。电影在文学上能占一个地位与否？字幕是一个主要的条件。"他观察过影戏院中观众的反应，认为，观众在看到"几则警惕的字幕比看到美丽的风景和细腻的表情更为感动"②。文学家、翻译家汪倜然也认为："影片的字幕纯然是一种文学作品。""对于文学没有认识的人做不出好字幕。"他认为，侯曜导演的作品，在剧情和字幕方面，"始终向着文学的途上走的"，并称赞影片《西厢记》的字幕是极有文艺价值的。③

可以看到，很多早期电影人和影评人都认为字幕是电影文学性的主要体现。早期的影评人在撰写电影理论和影评中，谈到了当时电影字幕存在的普遍问题和对字幕的要求。总体看来，影片人对无声电影时期字幕的批评主要集中在字幕过多、语言不当、衬画字体恶俗、受众水平与字幕翻译上。

1. 字幕过多。我国无声电影中使用过多的字幕是饱受批评的缺点之一。明星影片公司被指有三大弊端，其中之一就是字幕太多，以致"剧中主旨显豁呈露，无耐人寻味处"④。吴玉瑛在《写在〈字幕之我见〉后》说道：

① 冰心：《〈玉梨魂〉之评论观》，《电影杂志》，1924年，第2期。
② 潘垂统：《电影与文学》，明星公司特刊《西厢记》，1927年。
③ 汪倜然：《文学中之影剧资料》，《银星》，1927年，第12期。
④ 天狼：《评〈上海一妇人〉》，明星特刊《冯大少爷号》，1925年9月。

我有一位外国朋友、他对于电影、素有研究、并且对于各国影片、都有一个见解、他说德国影片、描写片段的人生、极细腻而深刻、美国影片、大半着重豪华、法国影片、注重布景的伟大、日本影片、注重演述英雄的掌故、至于贵国的影片、注重字幕、人们跑进了映中国影片的所在、好似跑去看一次映在银幕上的字幕小说、他这个见解、未免太刻苦了我国的电影界、然而细细想来、他的话也非无因、这更使我对于本国的影片、感着羞愧了。①

陈天在《初级电影学》中就指出：

说明之功用、不但你能帮助表情之不足、兼能弥补剧情之漏洞、其功用伟大可知矣、但过于滥用、或用而不当、亦属大病、以余所编导之剧本而论、全片之幕序大约七八百幕之间、说明大约一百条上下、近来因种种关系、不得已而增至一百五六十条、平均算计每条说明约有十字、每个字需片六寸、而百余条说明将有1千尺、全套片以九千尺而论、说明已占九分之一、或有竟占全片十分之三四者、实使观众产生字多戏少之感、兼以南洋方面之侨胞、不识华文者居十之四五、因此、说明之功用虽属伟大、但仍以越少越妙矣。②

芳信也在《电影剧之基础》中指出，在电影中使用"长篇的说明"和"字幕太多"不仅费掉软片，而且看了使人感到沉闷，对于电影的进行是有害无益。③晨光在《中国电影之我见》中先提到我国电影字幕的进步，随后又提及：

但嫌过于冗长，当银幕初开的当儿，什么制片总监，摄影员，布景员，化装员，书幕员，与及导演员，演员等，一幕一幕的介绍出来；有的

① 吴玉瑛：《写在〈字幕之我见〉后》，《银星》，1926年，第3期。
② 陈天：《初级电影学》。
③ 芳信：《电影剧之基础》，长城公司特刊《乡姑娘》，1926年。

连他们的尊容,也要给观众们逐个来认识,至于剧中人会话,和表演不到之处,便不严求详地把字幕表现,更不消说了。约略估计,字幕总占影片的三分之一,未免觉得有些讨厌罢!须知观众们娱乐的目的,实实在在为看电影戏而来,不是贪看字幕,看都头也晕了,眼也花了,而片中的人物,尚未出现,这何苦来呢?①

影评人对于具体影片使用过多字幕的批评也屡见不鲜。宋春舫在《看了〈三年以后〉》中认为:"我以为《三年以后》一片,仍旧不免带些舞台上剧本的色彩,何以呢,大多数幕中,演员的一举一动、仍须借文字来表明此中的情节、换一句话来说,就是字幕太多、动作(Action)及面部表情太少,逃不了喧宾夺主四字的批评。"②刘呐鸥也直接批评影片《啼笑因缘》的"字幕占了全片的40%,该片对于观客所给印象是:(一)把银幕当做书读。(二)看着几个戴面具(化装的笨拙)的明星在无聊地动着嘴、手、脚。(三)不紧张的、倦怠的平面感等。编剧者忘了'演'字(人体造型艺术)(小秋君似不知道应该把他的两只手搁到哪里才好),摄影师是正视病患者,无上下左右的感觉"③。陈源(即陈西滢)谈到《空谷兰》的字幕非但太多,而且没有一点意味。④可见当时的影评人对于电影中使用过多的字幕,造成戏少字多、喧宾夺主的现象进行批评。字幕是解说无声电影情节对话的有利工具,但是过多地使用,的确会让影片的表演过于依赖字幕的解说,也会使观众疲于阅读,令影片索然无味。

无声电影中字幕的使用在数量上应当适宜,不应过多依赖字幕去解说剧情。长城画片公司出品的电影在字幕方面广受当时影评人的好评。现存的长城影片公司出品的影片《一串珍珠》,片长一小时四十分钟,影片

① 晨光:《中国电影的我见》,《中国电影杂志》,1927年,第5期。
② 宋春舫:《看了〈三年以后〉》,《申报》"本埠增刊",1926年12月7日。
③ 刘呐鸥:《影戏艺术论》。
④ 陈源:《〈空谷兰〉电影》,《西滢闲话》,上海:新月书店,1928年。

中出现字幕 130 幅,平均 46 秒出现一幅字幕,属于比较适宜的字幕出现频率。

2. 语言不当。陈大悲在《咱们的话》中批评了当时许多南方电影人,希望采取国语来撰写对白性字幕时,认为既然国语是基于北方方言的,就常常使用"咱们"、"替"、"您"几个词,但因为对这几个词有误解,在北方影院放映时就常常惹观众发笑。陈大悲解释了这几词的含义,并提倡字幕要用词准确,不要用过于生僻的方言、土话。黄子布、席耐芳谈到《火山情血》影片的字幕,也指出:"联华的字幕,不是拟古的骈文,就是欧化的新八股体。此剧的字幕,固然好点,但是,还嫌太文,字幕愈平明愈好。尤其对话,村女农夫,为什么要咬文嚼字。对话应该自然,可以尽量采取俗话土语。这也是电影大众化中应该注意的一点。"①这些影评人对于我国电影中出现的语言不当的情况提出了严厉批评,提倡使用自然平明的国语。

冷皮批评了影片《王氏四侠》中的字幕用美术来书写蒙古文,敷衍了事。他谈到刘别谦(Ernst Lubitsch)导演的一部古装片描写一段埃及王奇缘事迹,那里就有很像样的埃及文。②可见,当时影评人对电影中非汉语文字的字幕也提出了较高的要求,认为电影公司不应敷衍了事,用美术字来书写外文,而是要向外国电影公司学习,使用准确的文字。

3. 字幕衬画、字体恶俗怪异。无声电影中的字幕多有衬画。当时制作电影字幕的衬画也是一种专门的职业。这种字幕的附属物也引起了影评人的注意。包天笑批评当时电影中"至若今之影片、以恶俗之画、怪异之字、涂饰于字幕、以取厌于观众者"③。周剑云也谈及"字幕之题绘者、慎毋以恶俗之画、怪异之字、弄巧成拙也"④。陈天就在《初级电影学》中谈到:"字幕上之衬画、只适用于总说明、其用力极微、只衬托字幕中所含

① 黄子布、席耐芳:《意识上确有进步 残滓尚未清除》,《晨报》,1932 年 9 月 16 日。
② 冷皮:《王氏四侠》,《大公报》,1928 年 2 月 21 日。
③ 包天笑:《谈字幕》。
④ 剑云:《谈电影字幕》,

蓄之大意而已、故字幕不用衬画亦无妨。""字幕之字体、尤以正楷为贵、因其易使观众一目了然、至于美术字、及非通行体、则不但书写者耗费时光、而阅者亦耗费目力、正所谓吃力不讨好、正楷亦须端秀、若过于呆钝、则难引起观众之美感也。"① 优美的字幕衬画与字幕书法赏心悦目,可以使电影字幕看起来更加美观,给观众带来美好的视觉感受。从当时影评人的评论来看,都认为衬画不宜恶俗,字体不宜怪异,而应清晰明了,便于观众阅读。

字幕的边框上为字幕衬画(字幕来源:《一串珍珠》)

4. 受众水平。包天笑在《谈字幕》中谈到:"中国之电影、固在萌芽、而中国之观众、亦甚幼稚、对于少数知识阶级之应付、不足以供多数普通观众之明了、若过于经济、则可供少数人之赞美、此非所论于电影普及之欧美各国、盖彼之观众、程度已高、但须略加题意、即能立会而得、乃谓吾国之观众、已到此程度乎。"② 周剑云在《谈电影字幕》中指出:

 中国影戏尚在萌芽时代,中国观众程度犹在初步,制片公司亦只能察其需要、逐渐提高,实未能一蹴而就也。并指出过于古雅典字幕遂如林琴南以桐城派古文译小说,虽得少数文人之欣赏、其如大多数

① 陈天:《初级电影学》。
② 包天笑:《谈字幕》。

普通观众何,最近影片字幕之佳者,如《不堪回首》、如《冯大少爷》、经济含蓄皆能顾到,颇得知识阶级赞美。然而多数观众,则仍不甚明了,此无他,程度限也。是故在过渡时代中国影戏界撰字幕,欲使知识阶级普通观众两皆满意,实为不可能之事,为推广营业计,乃不得不降格以从俗,于是遂得以下之结果,曰不经济,曰少含蓄,此亦无可如何也。①

电影观众的水平是早期电影影评人和电影人关注的焦点之一。包天笑与周剑云均认为早期大部分普通观众的程度幼稚有限,电影的字幕的撰写为照顾到大多数观众的理解能力,不免从俗。

除了对电影中字幕的批评之外,我们也可以看到影评人对一些影片的中文字幕表示赞赏。陈积勋在评影片《忠孝节义》时指出:"字幕极清楚、第一幕月也凄凉、景也凄凉、二语含有词意、惟遗嘱因字多之故,几不能辨识,鄙意不妨加以放大、渐渐移过、俾得一览无余。"②乾白在《观明星的〈湖边春梦〉后》,谈到:"全剧字幕、具有诗化、殊绝清朗可爱、光线有极明晰、所以最后、我要说,满意的《湖边春梦》、满意的《湖边春梦》。"③潘垂统在《电影与文学》中称赞侯曜导演的作品,在剧情和字幕方面,终是向着文学的途上走的。影片《西厢记》的字幕是极有文艺价值的。他还特意以电影《弃妇》与《复活的玫瑰》为例,说明什么是有文学价值的字幕。他所举的字幕的例子,有《弃妇》上的几则字幕:

他们叫你走,你走就是了!这种人间地狱,还有什么可以留恋的?

素贞姊,我觉悟了!我与其在万恶的家庭里做奴隶,不如到黑暗的社会里做一盏明灯。

① 剑云:《谈电影字幕》。
② 陈积勋:《评〈忠孝节义〉影片》,天一公司特刊第4期《夫妻之秘密》号,1926年。
③ 乾白:《观明星的〈湖边春梦〉后》,明星公司特刊第27期《侠凤奇缘》号,1927年。

素贞姊,到处受人欺负的女子多得很。你说我命该如此,难道天下女子的命运都应该如此吗?我不归罪于命运,只归罪于自己。我们女子为什么自暴自弃,放弃人权而不争呢?

潘垂统认为《复活的玫瑰》的字幕,更进一步了,更富有文学性:

我这幅画,是写:被和暖的春风吹拂着,被温柔的小鸟唤醒了的玫瑰花魂……

我和晓星的幸福,起先好像一株鲜艳的玫瑰,现在却我被雨摧残尽了。

哦,原来为这件事情而自杀;我以为是被你们用礼教金钱掠夺她的自由逼迫她去死的。①

5. 字幕翻译。我国影评人很早就注意到我国字幕的西文翻译。早在1927年,我们就可以看到当时的影评家对中国电影的字幕翻译进行评价。

译述字幕、决非一件容易的事、一须译得和原意联络、二须简明、三须文法不错。目前中国影片、都能顾到这一点、虽以译文日见进步、惟仍不免有错谬百出的地方、差不多每一部中国影片总有一二处文不对意、甚且还有于小小标点及写法也弄错、这种不应该有的错谬、我认为是影片公司的敷衍了事、须加以改良。我很希望我国各影片公司能够顾到以上数点、加以改良、那是我所最企望的。②

这里首先指出了翻译字幕的艰辛不易,并提出了字幕翻译的三条标准。标准之一即"译得和原意联络"。所谓"和原意联络",也就是指字幕的译文意思上不要偏离原文,要和原文相对应。标准之二为"须简明"。简明对于字幕翻译来说,十分必要。由于时间和空间的限制以及电影胶

① 潘垂统:《电影与文学》,明星公司特刊第7期《西厢记》,1927年。
② 吴玉瑛:《写在〈字幕之我见〉后》。

片的成本的控制,字幕译者必须采用较为简明的语言进行翻译,而不能洋洋洒洒,肆意发挥。标准之三"须文法不错"。通顺的文法对于外国观众阅读字幕十分重要,而我国早期电影字幕英译中语法错误屡见不鲜,这里可能是译者的错误,也可能是字幕书写者的笔误。文中也特别肯定了中国影片是日趋进步的,但仍不免错误百出,希望中国影片公司能够改进译文,进一步提高译文质量。

晨光在《中国电影的我见》中就谈到:"中国近来的电影字幕,比较早一二年前进步得多,往时制片家不甚注意它;尤其是西文给外人看的不明白,有时因西文中一两个字不妥,便连累到影片本身,关于香港南洋的销路,往往被外人取缔,不准开映了。而今已逐渐减少了,这就是字幕改善的一个佐证。"①文中特别肯定了我国字幕及译文呈现出逐步改善的趋势,强调了电影字幕翻译对我国电影吸引国际观众和赢得海外市场的重要性。电影的字幕翻译不仅会影响到外国观众对电影的理解,甚至因为翻译中选词不妥,使得整部影片被外国电影管理机关取缔,禁止开映,从而使我国电影公司蒙受巨大的经济损失。

影评人对具体影片翻译的点评,如 K. K. K 就谈到了影片《大义灭亲》的原名与西文译名:"此片原名《侠义缘》,出后始改今《大义灭亲》,是指刺死卖国叔岳的一举、惟在中国伦理上、实不确当。西名则为 A Secret Told at Last,乃指老仆泄密的一点、二名所指目的各异、文意相差太远。"②这位影评者就认为英文名"A Secret Told at Last"突出了老仆泄密这点,而没有反映出影片中主人公大义灭亲、刺死卖国叔岳的故事。影片译者可能认为译成"A Secret Told at Last",会给英语观众制造一种悬念,使观众欲睹秘密。贾观豹在《电影小评》中评论电影《玉洁冰清》的字幕和译文:"字幕简短而鲜少,末后几句警句,发人深省,深合乎字幕的用

① 晨光:《中国电影的我见》。
② K. K. K:《艺术上的〈大义灭亲〉》,《电影杂志》,1924 年,第 1 期。

法,惟英文字幕,有几处还嫌累赘,亦宜简短为上。"①

我们可以看到我国电影的字幕翻译引起了当时影评人的注意。他们从具体影片的翻译到我国电影的整体翻译水平都进行了批评,不仅对具体的翻译方法进行了点评,而且看到了电影字幕翻译对于我国电影吸引外国观众,获得海外市场的重要性。

无声电影中字幕的形式特殊,以插片的形式穿插在电影之中。在电影中具有特殊的作用与地位,按功能不同可大致分为说明性字幕和对白性字幕。说明性字幕承担着交代剧情、人物、时间、地点、议论、抒情或一些特殊的功能。对白性字幕主要交代人物的对话。字幕中的语言交替使用文言文和白话文以及英文翻译,折射出我国无声电影所处时代是文字转型、文化巨变、东西交汇的时期。字幕早在20世纪初期,就被电影人和影评人认为是电影文学性的力证。字幕繁简、字幕语言、衬画字体、受众水平与字幕翻译都是早期影评人关注的焦点。字幕一直是影评中不断书写的一点。

① 贾观豹:《电影小评》,民新影片公司特刊第2期《和平之神》,1926年。

第四章

双重翻译中的改写与杂合

在 20 世纪二三十年代繁荣的无声电影拍摄之中,我国传统文学和当时兴盛的鸳鸯蝴蝶派文学作品都为影片拍摄提供了大量丰富的素材。除此之外,我们还可以看到早期电影人还尝试将外国作家的作品翻译改编成中国电影。早在 1920 年,商务印书馆活动影戏部就将林纾翻译的小说《焦头烂额》①改编成电影《车中盗》。明星影业公司的《空谷兰》(1925 年,张石川导演)是根据日本黑岩泪香译本小说《野之花》改编。《良心的复活》(1926 年,明星影业公司,卜万苍导演)是改编自俄国作家托尔斯泰的作品《复活》。《一夜豪华》(1932 年,天一公司出品,邵醉翁导演)这部影片的故事来自于莫泊桑的著名短篇小说《项链》,表现的却是中国城市中妇女的虚荣心态。《恋爱与义务》(1931 年,联华影业公司出品,卜万苍导演)的故事来自于波兰作家华罗琛的同名小说,但是却表现了封建家庭的

① 小说《焦头烂额》,美国尼可拉司(Nicholas Carter)原著,林纾、陈家麟同译。1919 年 1 月至 10 月发表于《小说月报》,1920 年商务印书馆出版。

小姐杨乃凡(阮玲玉饰演)和大学生李祖义(金焰饰演)之间的爱情和婚姻。《少奶奶的扇子》(1939年,新华影业公司出品,李萍倩导演)则是改编自英国作家王尔德(Oscar Wilde)的作品《温德米尔夫人的扇子》(Lady Windermere's Fan)。据笔者统计,从1905年到1949年,我国内地的电影公司曾将45部外国文学作品改编成中国电影,这些外国的文学作品在改编为中国电影时,都无一例外地被本土化,电影所表现的场景、人物在视觉上都具有非常鲜明的现实感,故事的矛盾斗争关系以及最终的结果也和当时的中国社会密切关联,成为乍看之下发生在中国本土的作品。[①] 外国文学的译编为中国电影题材的开拓、剧作的成熟和艺术的提高做出了重要贡献。

电影对外国文学作品的翻译与改编也是与晚清以来的大量翻译外国文学作品相呼应。晚清以来,中国社会中掀起了一个翻译外国文学作品的高潮,有学者认为1890—1919年是我国"介绍外国文学最旺盛的时期"。[②] 据樽本照雄(Tarumoto Teruo)统计,1840—1911年,中国共有1288种创造小说,1016种翻译小说,即译作占所有出版物的44%。[③] 阿英认为,晚清译作占所有出版物的比例为三分之二。[④] 在这些小说的翻译中,译者向目标语靠拢的现象十分明显。译者不仅在叙述方式上使译文尽量考虑到中国读者,甚至在处理原文的内容方面也不惜作一定程度的改写。陈平原曾对晚清译坛的翻译改编方法进行总结:

一、改用中国人名、地名,便于阅读记忆。这一点评论界似乎大

[①] 见附录4。现存可以观看的早期改编自外国文学作品的电影只有《一剪梅》和《一串珍珠》。

[②] 施蛰存:《中国近代文学大系·翻译文学集》,上海:上海书店,1990年,第18页。

[③] Tarumoto, Teruo. "Statistical Survey of Translated Fiction 1840—1920." *Translation and Creation: Readings of Western Literature in Early Modern China*, 1840—1918. Ed. David Pollard. Amsterdam: John Benjamins Publishing, 1998. 37—42.

[④] 阿英:《晚清小说史》,北京:人民文学出版社,1980年,第3页。

都赞同。二、改变小说体例、割裂回数,甚至重拟回目,以适应章回小说读者口味……三、删去无关紧要的闲文和不合国情的情节,前者表现了译者的艺术趣味,后者则受制于译者的政治理想…… 四、译者大加增补,译出好多原著中没有的情节和议论来。①

20世纪上半叶在我国戏剧的翻译与演出上,也出现了对外国文学作品进行符合时代语境和主题的中国化的改编现象。如1924年戏剧家洪深将王尔德的名作《温德米尔夫人的扇子》改编成沪剧《少奶奶的扇子》。1941年,在重庆公演了根据奥尼尔(Eugene O'Neill)《天边外》(*Beyond the Horizon*)改编的《遥望》。剧情以中国抗战为背景,剧中人物与情节全部被中国化。1944年,李健吾将莎士比亚的剧作《麦克白》(*Macbeth*)改编成六幕悲剧《王德明》,将剧情中国化。1947年,李健吾又将莎翁戏剧《奥赛罗》(*Othello*)改编成中国戏《阿史那》。②

小说翻译与戏剧译编中出现的本土化以及具体的做法也都大致出现在中国电影译编外国文学作品的做法当中。但是与文学作品的翻译不同,当时许多改编自外国文学作品的中国电影,对影片又进行了英译,即在影片中加入了英文字幕,从而就构成了非常有趣的双重翻译现象。本章就拟以现存的具有这种双重翻译现象的电影《一剪梅》和《一串珍珠》进行个案分析,研究其对西方文学作品所做的改写和其英译中出现的鲜明的杂合风格。

对于我国早期电影的双重翻译与双语字幕的现象,一些早期电影的研究者也曾注意到,并做出一些评价,但未进行深入的探讨。彭丽君认为,这些影片使用了英文字幕,但是当时很少有外国观众观看中国电影,

① 陈平原:《二十世纪中国小说史第一卷(1897—1916)》,北京:北京大学出版社,1989年,第46页。
② 谢天振、查明建:《中国现代翻译文学史》,上海:上海外语教育出版社,2004年,第25页。

这些英文字幕的作用更加倾向于给作品增添一些西化的色彩，而并没有任何的实际作用。①正如本书先前指出的，当时上海有着大量侨居的外国观众，他们都是我国早期电影公司的潜在观众。早期的中国电影人具有国际视野，希望向国际观众宣传正面的中国民众和中国文化的形象，并在国际市场赢得更多利益。这也决定了他们会在制作的电影上加上英文字幕。彭丽君的评论无法很好解释为什么当时众多影片公司都会不辞辛苦，在拍摄的电影中加入英文字幕。英文字幕不仅仅是出现在具有西化色彩的电影当中，就连富有中国特色的、不需要带有西化色彩的作品如《劳工之爱情》、《西厢记》、《儿子英雄》等中也都加上了英文字幕。英文字幕在这些电影中的作用恐怕不是彭丽君解释的增加异国风味那么简单，而是有着实实在在的用途与目的。

4.1 《一剪梅》研究

电影《一剪梅》是 1931 年由联华影业拍摄的一部无声电影，由卜万苍导演，金焰、阮玲玉、林楚楚主演。②这部影片改编自莎士比亚的戏剧《维洛那二绅士》(*Two Gentlemen of Verona*)。电影《一剪梅》在保留了原剧中主要的情节和两对恋人的内容之外，做出了许多中国化的改编，使这个文艺复兴时期的莎士比亚的剧作，给人以联华国片的感觉。

至于这部电影的放映情况，一篇刊登在《影戏杂志》上的观众的文章描写了《一剪梅》放映时的盛况："离开映的时间还有两个钟点，已经有很多人在等候了……"文中还特意提到电影中字幕的翻译问题："关于布告及信件的译成英文，最好利用字幕，而不必在墙上现一时中文的，忽又变

① Pang, Laikwan. *Building a New China in Cinema: the Chinese Left-Wing Cinema Movement*. New York: Rowman & Littlefield, 2002. 26.

② 《一剪梅》，上海联华影业公司 1931 年出品。时长 112 分钟。监制：罗明佑；编剧：黄漪磋；导演：卜万苍；制片主任：黎民伟；演员：阮玲玉、林楚楚、王次龙、金焰。

成英文的。"①我们可以看到这部影片在当时放映时很受观众欢迎。这篇观众来信所提到的问题,其实在当时的许多电影中都存在。当时的电影公司似乎喜欢直接用一张英文的信来翻译替代原文的信,内容都是一样,但是英文往往写得密密麻麻,难以辨认,让人看不清楚。如果能够像这位观众所说,在字幕上打出信的内容,应该会更加清晰。

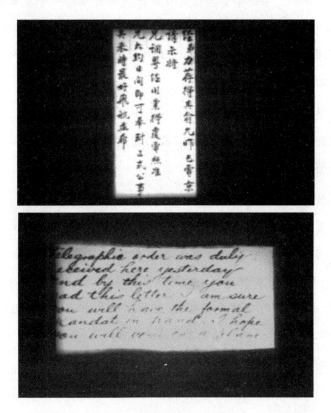

读者来信中谈到的信件翻译问题

《维洛那二绅士》是莎士比亚的早期喜剧作品。该剧本是莎士比亚第一部以爱情和友谊为主题的浪漫喜剧,以两个朋友在爱情上的波折为主要情节,主题是友谊与忠诚、友情与爱情间的冲突。张英进曾在《改编和

① 陆介夫:《〈一剪梅〉及其他》,《影戏杂志》第二卷第二号,1931年10月1日,第42页。

翻译中的双重转向与跨学科实践》中谈到电影《一剪梅》的改编与字幕翻译。张英进认为：

> 金焰演出中的互文本性所体现的世界主义，在此片投射的双语字幕中也很明显。在字幕中，中文在英文之上，二者似乎提供了平行的文本演出：单一语言的读者可以把此片看成是一个中国故事或对莎剧的改编，而双语读者则会发现一种与众不同的观影体验，接近于同时阅读原本和译本。因此，双语字幕把翻译和改编融入了同一个复合的过程。①

张英进指出了电影《一剪梅》中双语字幕会产生三种效果，但是真正进行同时阅读中文与英文的双语字幕的观众除了研究者之外，恐怕很少存在。张英进还提到：

> 值得注意的是，在此片中，翻译的作用方式是双向的，既从英文到中文，也从中文到英文。有时莎剧的句子被几乎一字不差地从原文引用，比如凡伦丁最初批评普洛丢斯耽于爱情："在家里无所事事，把青春消磨在懒散的无聊里"（第一幕第1场第7—8行）。在《一剪梅》中，这些句子稍加修改后，由胡珠丽口中说出。她鼓励白乐德去广东谋职："你不能把青春都消磨在家中无所事事。"

这一点恐怕是张英进先生对影片的误读，影片中凡伦丁批评普罗丢斯的话："To see the wonders of the world abroad. Than, living dully sluggardized at home. Wear out thy youth with shapeless idleness."在电影中仍然是由中国化的 Valentine——胡伦廷说出来的："这是我们为国效劳的时期，不该把宝贵的光阴，消磨在脂粉香水里面。"胡珠丽在影片中并没说过"你不能把青春都消磨在家中无所事事"的话。她的话是：

① 张英进：《改编和翻译中的双重转向与跨学科实践：从莎士比亚戏剧到早期中国电影》，《文艺研究》，2008年，第6期，第30—42页。

"男儿志在四方,你不要因为我把你自己的前程耽误了。"此外,张英进所引用的诺尼斯的"侵犯性的字幕"和传统字幕的"堕落的做法"是诺尼斯针对有声电影所提出的,其中"堕落的做法"是指由于字幕翻译时间、空间的限制并受观众的意识形态影响所造成的信息的暴力压减并向目标文化靠近的行为。[①]我们如何使用诺尼斯的有声电影中的翻译理论对无声电影的字幕翻译进行分析,还需要做一些思考,因为无声电影的字幕翻译与有声电影的字幕翻译所受到的时空限制大不相同。在有声电影中,字幕与屏幕同时出现,并与说话者的声音同步,而无声电影中,字幕是以插片的形式出现,没有占有整个银幕,而且没有声音与之同步,这些时空的限制都会影响到影片翻译中信息的压缩。所以,张英进先生对影片"双语字幕的投射"的分析,所用的例子有些恐怕有失准确,理论上也没有将对有声电影的字幕翻译理论运用到无声电影中进行解释。不过,张英进先生从改编的社会学转向和翻译的文化转向来探讨莎士比亚戏剧到中国戏剧的改编角度,从人物塑造、场景调度和双语字幕进行分析,翻译研究中的文化转向与改编研究中的社会学转向所强调的主体位置,对于本文还是颇有启发的。

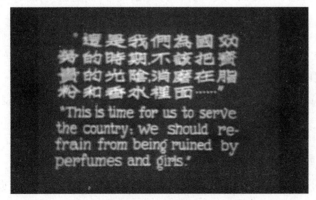

电影《一剪梅》中胡伦廷的对白

① Nornes, Abe Mark. *Cinema Babel: Translating Global Cinema*. 115.

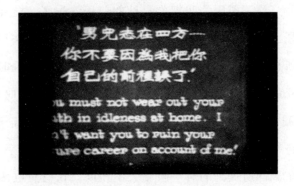

电影《一剪梅》中胡珠丽的对白

 电影《一剪梅》保留了原剧中主要的情节,并在英文字幕开头就引用莎士比亚的原话,并保留原剧人物的名字 Valentine,Proteus,Julia 与 Silvia,只是将其音译,是十分明显地承认翻译改编的做法。

 对于这部影片,程季华在《中国电影发展史》中认为:"是根据黄漪磋抄袭莎士比亚的《维洛那两绅士》的情节而拍摄的,部分剧中人物穿着奇形怪状的服装,是一部很平庸的影片。"[①]这一观点直指抄袭,贬低了导演与编剧为莎士比亚的戏剧改造成中国电影所做出的努力,忽视了电影受到中国文化、意识形态、诗学、国内外电影等方面的影响而做出的改造。程季华的"部分剧中人物穿着奇形怪状的服装",容易给尚未看过此片的观众造成不好的印象,其实从影片中"奇形怪状的服装"可以看到早期美国电影和中国武侠电影造型的影子。

 自 20 世纪 80 年代以来,翻译研究与文化研究结合,由此产生了翻译研究的文化转向。所谓文化转向,就是把翻译研究对象,从语言或语篇层面的研究,转移到与翻译文本生产相关的社会文化、意识形态、文学规范等因素以及翻译文本与这些因素的互动关系上面。这里有必要说明,之前的翻译研究并非完全忽略了文化因素。不过,之前的翻译研究所关注

① 程季华、李少白、邢祖文:《中国电影发展史》(第二版)(上),第 150 页。

的主要是语际转换中涉及的文化因素及处理对策,而文化学派所关注的主要是翻译与目标文化系统的互动关系。

翻译研究文化学派理论来源之一是以色列文艺理论家伊塔玛·伊万·佐哈尔(Itamar Even-Zohar)于20世纪60年代末针对当时盛行的纯文本分析而提出的多元系统论。多元系统是指文学文本内部和外部各个相互联系的系统所构成的总系统。文学文本内部系统包括文学类型的传统、规范、习惯;文本外部的系统包括赞助人制度、社会环境、经济因素,以及制度化等对于文本生产的操纵。

多元系统理论影响了后来巴斯奈特、列费维尔等对改写(Rewriting)理论的提出。改写泛指对文学原作进行的翻译、改写、编选、批评和编辑等各种加工和调整过程。从外国文学译编到中国电影本身也是符合翻译研究中文化学派对"改写"的定义,我们可以借用改写理论来分析电影《一剪梅》对《维洛那两绅士》的改编,从意识形态、赞助人和诗学的角度来讨论电影《一剪梅》对莎士比亚的《维洛那两绅士》的改写,研究其翻译活动与意识形态、主流诗学、赞助人之间的相互作用关系,考察其如何通过对原作的调整,以使其符合译入语意识形态和主流诗学规范以吸引更多的观众,达到最大限度的接受。

4.1.1 原著的改写

4.1.1.1 从意识形态方面看影片对原著所做的改写

列费维尔在《翻译、历史和文化》一书中对意识形态有明确阐述。意识形态是指某一阶段、政党、职业人士对世界和社会的系统的看法和见解,它是某一个国家或集体里流行的信念,潜藏在其政治行为或思想风格中,哲学、政治、艺术、审美、宗教、伦理道德是它的具体表现。译者为求得读者的接受,也会设法迎合读者的主流意识、审美习惯和社会伦理。译者

不是在真空中进行翻译,而是在特定的社会意识形态中进行翻译操作。①意识形态操纵着文本的选择、翻译的过程和结果。译介外国文学作品的过程常常包含对异文化成分的过滤、裁剪和增添,以使译作符合本社会主流意识形态的要求。译者把原文里带有异域色彩的元素置换成中国特色的内容,为作品添加了一重中国维度,减弱了原文相对于中国文化的差异性,缩短了读者和译文之间的文化距离。

影片的制作者为了使莎士比亚的戏剧改编成的电影在最大限度上被中国的观众所接受,做出了许多迎合当时社会上的主流意识、审美习惯和社会伦理等方面的改变。这部中国电影为人物添上了原剧中不存在的家庭关系。胡伦廷和胡珠丽成了兄妹,白乐德和施洛华成了表兄妹。电影中对亲情的重视与强调更加符合中国社会重伦理、推崇家庭关系的传统。中国数千年来处于相对封闭的、稳定的农业社会,再加上儒家思想推崇家庭伦理,影片中添入家庭关系会让中国观众觉得剧情的发展更加合情合理。家庭关系对推动故事情节的发展起了许多作用,胡伦廷作为哥哥将妹妹托付给白乐德照顾,有利于胡珠丽与白乐德两人爱情的发展。白乐德的舅舅是施督办,他给胡伦廷写了介绍信,这为胡伦廷在广州被委以官职及日后白乐德到广州后受到欢迎,施督办轻易相信白乐德诬陷胡伦廷叛变埋下伏笔。电影比原剧更加强调亲情。原剧中 Julia 是因为思念 Proteus 而去广州,但是在电影中胡珠丽是因为读报看到自己的哥哥被总督放逐才决定动身去广州。

电影中还删除了原剧中 Valentine 与 Silvia 密谋私奔,以及 Proteus 向公爵告发两人私奔计划的情节,改为胡伦廷和施洛华没有计划私奔,而是向白乐德求救,白乐德编造出胡伦廷叛变的行为,导致胡伦廷被公爵放逐。删除私奔的情节,更符合中国的传统伦理道德观,而将告发私奔改为

① Lefevere, André. *Translation/History/Culture*: *A Sourcebook*. London and New York: Routledge, 1992. 14.

诬陷胡伦廷叛变更符合影片中的军事气氛。

由于当时社会现实与思潮的影响,军事气氛贯穿影片始终。影片开始就展示了位于上海的国立陆军学校的毕业情景,并将两位男主人公在维洛那广场的谈话,改为在陆军学校的谈话。而 Valentine 与 Proteus 先后去米兰的宫廷中锻炼也被改编成胡伦廷和白乐德两人先后去广州军队上就职,不是像在原剧中去公爵那里去长见识。影片结尾将在宫廷中举行盛大的婚礼,改成四人身着军装,一起操练军队。这些无疑与当时中国的日军压境的国难有关,向观众传达匹夫有责的紧迫感与责任感。

影片对新女性形象的突出也是与当时社会推崇的"新女性"的思潮有关。在片中开头出现胡珠丽时,就介绍说:"胡珠丽——一位超越时代的摩登女性。"介绍施洛华时,也用字幕说明道:"施督办之女洛华——巾帼中有丈夫气。"在影片中,胡珠丽,一个能歌善舞的上海都市女性,在得知自己的哥哥被放逐之后,便来到广州,一探究竟,在广州也没有像原剧中那样成为 Proteus 的侍从,而成为施洛华的副官。施洛华英姿飒爽,每日骑马,尤其在电影中的"郊外试马"一场戏中,施洛华着皮靴,戴宽檐帽,策马扬鞭,这种形象与中国人传统的女性审美形象颇有差异。在胡伦廷被放逐之后,施洛华还担任了胡伦廷的卫队长职位,每日操练士兵。在父亲问她是否愿意嫁给刁利敖时,她直言:"我和刁利敖毫无爱情,怎能讲到婚姻上去?"施洛华在剧中的言行举止处处彰显了一个与男子平等的女子形象,这是对中国传统文学作品中的女性形象的突破。

对女性形象的改编是与五四以来在中国社会上对新女性的形象的宣传与塑造相呼应的。随着民主与科学的启蒙运动的开展,"男女平等"、"妇女解放"问题成为社会关注的主要问题。新女性不同于中国传统的女性形象,而是追求个人解放、追求爱情。胡缨在《翻译的传说——中国新女性的形成(1898—1918)》中分析指出,晚清以来的中国新女性形象就是通过翻译建立起来的,带有茶花女、夏雅丽、罗兰夫人的色彩,同时也符合

中国传统文学中女性形象的特点。鸳鸯蝴蝶派作家徐沈亚的作品《玉梨魂》中，女主角梨娘是一个符合传统美德的寡妇，却也能在催促心上人梦霞离开时，吟唱莎士比亚的《罗密欧与朱丽叶》中的句子。①这点就让我们可以理解为什么影片中施洛华既能够与心上人吟诵传统古诗，又可以穿着军装练兵。胡珠丽在上海是娇滴滴的小姐，在广州则是坚强独立的军队副官。两人的独立、对爱情的追求都符合当时中国社会中对新女性的定义。

我们在电影《一剪梅》中还可以清晰地看到国外电影对我国电影人物造型的影响。比如程季华指出的部分人物穿着"奇形怪状的服装"。"奇形怪状的服装"所指可能是女兵的军装。女兵的服装，颇似1922年在中国上映的美国影片《军中宝莲》(Pearl of Army)中女兵的造型，烫发、夹克与军靴。施洛华与胡珠丽的英姿飒爽的军装形象也呼应了自20世纪20年代以来，我们银幕上屡次出现的侠女形象。20年代以来，我国的武侠电影如《红侠》、《火烧红莲寺》等中都出现广受欢迎的侠女形象。

电影还突出梅花元素，以迎合中国观众的审美情趣。在中国传统文化中，梅花就有高风亮节、坚强无畏的美誉。电影中也用字幕写出，施洛华的性格就像梅花那样冷艳清高。在她的闺房中，梅花标志随处可见，门上、窗框上、沙发垫子上、墙上和地板上，甚至在施洛华以物传情的胸针上。胡伦廷在成了土匪首领之后，将自己的队伍称为"一剪梅"，并将自己的山洞称为"梅花坞"，装饰有梅花图案的旗子。用梅花将施洛华与胡伦廷联系起来，并暗示了两个人都具有品格高尚、无畏艰难的个性。此外，梅花1927年左右被宣布为中华民国国花，梅花元素在电影中的使用也彰显了电影的民族情感。

① 胡樱：《翻译的传说——中国新女性的形成(1898—1918)》，彭姗姗、龙瑜宬译，南京：江苏人民出版社，2009年，第116页。

4.1.1.2 影片为适应主流诗学而做的改写

诗学关注的是文学应该或者可以是怎样的。一是文学手段、文学样式、主题、原型人物、情节和象征等一系列文学要素;另一个是观念,即在社会系统中,文学起什么作用,或应起什么作用。① 为了使作品能够在目标文化中为更多的观众所接受,作品就要进行一些改编,以符合当时电影中流行的内容及形式。

把外国的文学作品改编成中国的本土故事,是当时影坛无一例外的做法。包天笑曾说,他被改编成电影的《空谷兰》、《梅花落》都是"从日本译来的,而日文本也是从西文本译来的,改头换面,变成中国的故事"②。电影的编剧与导演将外国文学作品本土化,使中国演员演出生动、贴切、自然,便于观众欣赏与接受。

影片将原名《维洛那二绅士》改为《一剪梅》这个富有中国文化与诗意的名字。《一剪梅》本来是词牌名,因宋代词人周邦彦的"一剪梅花万样娇"而得名。影片将原剧中的四位主人公转化为影片中四位主人公,并根据其英文发音为他们起了相应的富有中国特色的中文名字。Valentine 被翻译成了胡伦廷,Proteus 被译为白乐德,Julia 被译成胡珠丽,Silvia 被译成了施洛华。这些中文名字不再具有其英文名字的象征意义,但是有了新的含义。在英文中,凡伦丁是情人们的庇护者。普洛丢斯是一个不停变化形状的海神,这呼应了他在剧中对爱情的不专一和对友情的背叛。而中文名字胡伦廷的"伦"暗示了他注重伦理。白乐德的"白"暗示他的计谋会一无所获,"乐"则暗指了他贪于享乐。胡珠丽和施洛华都是富于女性美的名字。除了人名之外,地点也改成了上海与广州。这种改动,方便观众记忆,有利于他们理解故事情节,提高他们对影片的兴趣。

① Lefevere, André. *Translation, Rewriting and the Manipulation of Literary Fame*. London and New York: Routledge, 1992. 14.
② 包天笑:《我与电影》,《钏影楼回忆录(续编)》,第 97 页。

影片删除了原剧中两个幽默的配角 Lance 和 Speed,可能是二者主要以插科打诨的方式不时地为原剧加入幽默的色彩,而这种幽默的语言很难在无声电影中通过字幕展现风采。而且这两个配角与故事情节没有特别多关系,即使删去也不会影响故事情节的发展。

影片中插入了许多中国文学作品中常出现的历史典故及诗词歌赋,以观众对影片的熟悉感,增强国片的意味。白乐德将胡珠丽的侍女阿巧比作红娘,插入"说媒"的情节以及胡伦廷与土匪"约法三章"并在字幕中不时插入古典的诗句,都是影片为迎合本国传统文学做出的改写。

4.1.1.3 赞助人因素对影片改写的影响

赞助人指的是有促进或者阻碍文学的阅读、写作和重写的权力的人或者机构,如个人或团体、宗教组织、政党、社会阶层、宫廷、出版社,以及报章杂志、电视台等传播媒介。赞助人包含三个元素。一是意识形态上的,足以左右作品形式及内容的选取和发展;二是经济方面的,赞助人必须确保作者及重写者能够解决生活问题,包括提供金钱或职位,还有对专业人士如教师及评论家提供薪酬、稿费或版税等;三是地位方面的,专业人士接受了赞助,除了物质方面的问题得到解决外,还代表了他们能够融入某些团体以及它们的生活方式。

对影片《一剪梅》起决定作用的赞助人是联华影业公司。1929 年成立的联华影业公司,从成立伊始就打出"复兴国片,改造国片"的旗帜,以区别当时影业巨头明星影业公司与天一影业公司,所拍摄的题材也有别于明星公司以趣味为主的影片和天一公司的神怪片。联华公司的拍摄理念决定了其公司所拍摄的影片的选材。联华影业 1930 年拍摄的《野草闲花》,导演孙瑜坦诚说是在小仲马的《茶花女》和美国片《七重天》的影响下创作的。《恋爱与义务》则是根据波兰女作家华罗琛的同名原著小说改编

拍摄的。①孙瑜对自己《野草闲花》的创作就有如下的说明：

 至于全剧情节，有几位朋友在公司试片室内看完后告诉我，很有《七重天》②的风味在里面……（我）觉得他们也有道理：第一，男主角金焰，相貌很似《七重天》里的查理法累尔；第二，《七重天》内有剪发一幕，《野草闲花》内有烫发一幕；第三，《七重天》片终时男主角的两眼瞎了，《野草闲花》片终时男主角的歌喉也受伤不再登台鬻歌。其实呢，是我自己太喜欢《七重天》了！并不是我成心去模仿《七重天》，却是《七重天》无形中影响了我！③

 《一剪梅》这部影片就选材方面，以莎士比亚的戏剧作为蓝本是符合公司所持有的理念的。联华影业公司在宣传《一剪梅》的海报上标明：《情盗一剪梅》，原名《真假爱情》，是一部给国片开新纪元，替联华辟新纪录的巨片。④

 联华影片公司在对其宗旨及工作的陈述中也指出要"推广国外市场。先从南洋群岛华侨盛殖地入手，再推广至欧美各国"。联华公司上海分管理处，特设编译部。⑤联华影片公司的宗旨显示了其非凡的国际视野和远见，组织译者将影片翻译成英语，使得影片可以被国家观众所欣赏，获取更多的观众和商业利益，在异文化中塑造中国形象。这一宗旨就解释联华影片公司为什么会对所拍摄的影片进行英文翻译。

4.1.2 译文的杂合

 《一剪梅》中的字幕从中文译成英文，而英文翻译中显示了意味深长

① 孙瑜：《导演〈野草闲花〉的感想》，《影戏杂志》，1930年，第1卷第9号。
② 《七重天》(Seventh Heaven)，1927年美国福克斯公司(Fox Film Corporation)出品，弗兰克·鲍才奇(Frank Borzage)导演。
③ 孙瑜：《导演〈野草闲花〉的感想》，《影戏杂志》，1930年，第1卷第9号。
④ 《一剪梅》广告，《影戏杂志》第二卷第二号，1931年10月1日，第56页。
⑤ 联华来稿：《联华影片公司四年经历史》，《中国电影年鉴1934》，第78页。

的杂合现象。"杂合(hybrid)"这个词首先出现在生物学领域,指动植物的杂交。这个词随后被引入到语言学、文学理论和文化研究等其他学科领域。这些学科都把"杂合"看做是两种不同事物相互交融、相互影响而形成的新事物。这种新事物既具有原先两种事物的一些特点,也有自己显著的独特性。克里斯汀娜·谢芙娜(Christina Schäffner)与拜沃里·阿拜德(Beverly Abad)认为,从一定意义上来说,所有的翻译都是杂合,这种杂合极有可能是译者有意为之而造成的,也可能是译者无法控制的权利斗争的结果,杂合可以在目标文化的语言和文化系统中引起变化。①

译文杂合是指译文中既有大量译入语语言、文化、文学的成分,也有一些来自源语语言、文化、文学的异质性成分,二者有机地杂合在译文中,使得译文在某种程度上有别于原文,也与译入语文学中现有的作品有所不同,因而表现出杂合的特点。杂合性主要表现在语言、文化和文学方面。在语言方面,译文中总有一些不符合译入语习惯或规范的语言成分,包括尚未被译入语读者普遍接受的音译词汇、明显具有源语句法特点的句子,以及原样保留的外语词汇等等。在文化方面,译文中经常会出现一些来自源语的文化意象、概念、典故等等,还有一些音译的人名和地名。在文学方面,源语在体裁、叙事手法等方面往往与译入语文学有所不同,很多译者就会把作品的体裁及文中所使用的叙事手法等新颖的文学成分保留下来,同时也会使用一些译入语文学的手法,因而译文在文学方面具有了杂合性。

影片《一剪梅》的字幕翻译中显示出了丰富的杂合现象,英语字幕中既有大量符合英语语言、文学、文化特征的成分,也有许多保留了汉语语言、文学、文化的成分。两种语言、文学、文化的成分有机地结合在英语字

① Schäffner, Christina and Beverly Abad. "Translation as Intercultural Communication." *Selected Papers from EST Congress Prague* 1995. Ed. Mary Snell-Hornby, et al. Amsterdam/Philadelphia: John Benjamins Publishing, 1997. 325—337.

幕之中。我们就从电影对原著的保留、向目标语的贴近和受汉语语言文化的影响三个方面,来解析影片翻译中的杂合现象。

4.1.2.1 对原著的保留

正如上文指出的,英文字幕在翻译人名胡伦廷、胡珠丽、施洛华、白乐德等人时,仍然采取了译成原剧中的人名 Valentine,Julia,Silvia,Proteus。这是一种尊重原著的体现,也是告诉英文字幕的目标观众,此片是改编自莎士比亚的戏剧《维洛那两绅士》的作品,拉近目标观众与影片的距离,产生亲切感。

电影开始时就引用了莎士比亚的一句名言:"世界一舞台也……男女众生,真演员耳!"在英文字幕的翻译中,则将此句还原为莎士比亚的原话:"All the world is a stage. Men and Women merely players.[sic]"① 莎士比亚的原话在西方已妇孺皆知,如此翻译,可以拉近西方观众与电影的距离,减少陌生感。胡珠丽所说的话"男儿志在四方……你不要因为我把你自己的前程耽误了"译成"You must not wear out your youth in idleness at home. I don't want you to ruin your future career on account of me."这一点将男儿志在四方的直接翻译略去,而采用了"You must not wear out your youth in idleness at home."呼应了原著中 Valentine 的话"To see the wonders of the world abroad. Than, living dully sluggardized at home. Wear out thy youth with shapeless idleness."可以说此处中文字幕的英文翻译脱胎于英文原著,可以看出译者对原著的熟悉,也增加了观众对影片的亲切感。

4.1.2.2 对目标语的贴近

电影中的英文字幕翻译力图根据目标语言、文化、文学的规范对译文

① 出自莎士比亚戏剧《皆大欢喜》(*As You Like It*)中的第一句话。原句为:All the world's a stage, and all the men and women merely players.

进行调整。译者在翻译许多饱含中国传统文化的意象、典故和诗句时,多采用向目标语贴近的做法,以方便读者的理解。比如,影片中白乐德求阿巧给胡珠丽送信的一段字幕。

(白乐德):"谢谢你替我做一回红娘,把这封信送你们小姐。"

(Proteus), "Now be yourself Cupid and have this letter handed to Miss Julia."

(阿巧):什么叫红娘? 我不懂。

(Aqiao), "Who is Cupid? I don't understand."

白乐德:"红娘是一位很美丽的仙子,专替人家送信的。"

(Proteus), "Cupid is the god of lover, a beautiful angel who delivers letters for others."

这段中,译者用了 Cupid 代替了中文字幕中的红娘。红娘是《西厢记》中为一对恋人牵线搭桥的角色,而 Cupid 则是希腊神话中的爱神,以爱情之箭成全相爱之人。二者在爱情中的相似作用使得译者可以在目标语中用 Cupid 来翻译"红娘",以方便读者了解。

电影中称白乐德为"脂粉将军",并说他:"白乐德——善交女友良于治兵。"而英文字幕中将脂粉将军翻译成"perfume general",用香水的意象代替"脂粉"的意象。脂粉,胭脂和香粉,在中国文学作品中常代指女性。白居易在《戏题木兰花》中就写到过:"怪得独饶脂粉态,木兰曾作女郎来。"汉语字幕中称白乐德为脂粉将军,很符合中国传统文学的打趣。英语翻译中则采用英语文化中更普遍形象的意象"perfume"代替"blusher and power",也更加简洁而突出。至于汉语中"白乐德——善交女友良于治兵",英文中则更进一步译为"Proteus—who knows girls better than soldiers"。以更为幽默的方式传达出白乐德作为 perfume general 的特性。

字幕中对汉语诗句的翻译也出现了类似的杂合现象,例如电影中诗歌的翻译。白乐德乘坐一架小飞机来到广东,之前是诗意的中文字幕:

"乘风雨,冲霄汉,正男儿得意之时",中文的诗句富有节奏感并以"风雨"、"霄汉"、"男儿"的意象勾勒出白乐德意气风发奔赴广州的情形:"Like an eagle soaring up the sky, Proteus feels as if he is sitting on the top of the world."(像一只冲向天空的鹰,普洛丢斯觉得他仿佛坐在了世界之巅。)译文中加入了新的意象"鹰"来弥补所失去的汉语的意象"风雨"和由诗词的节奏带来的豪气冲天的感觉。影片中的中文字幕"人面桃花,谁能遣此"这样充满诗情画意、让人黯然神伤的句子,被简单地译成了"Reminiscence",也是对汉语诗歌节奏和意象、典故的放弃,而寻求最直接的意思表达。

影片对胡伦廷与施洛华在花园中所填的词,甚至没有进行翻译。观众也许不会觉得太过突兀,因为电影翻译较文本翻译的一个很大的优势就是具有多渠道的信息补充,这里电影画面的信息补充,以花园约会合作写诗的浪漫场景让观众感觉到两人正在萌发的情愫。

4.1.2.3 受汉语语言与文化的影响

影片名《一剪梅》被直接音译成为"YIHJANMAE",这可能是突出"国片"的特色,给观众以异域的感觉。在电影中,胡伦廷沦落为大盗之后称自己为"一剪梅"也是被音译为"YIHJANMAE"。

中文字幕:在盗匪出没的粤赣边境,发现了一位纪律严明的盗首"一剪梅"。

英文字幕:From the notorious bandit retreat, the Kwangtung boundary whispered the thrilling nick-name of a well disciplined bandit, "YIHJANMAE".

将一剪梅直接翻译为 YIHJANMAE,可能会让外国观众认为这是人名,失去了汉语"一剪梅"作为词牌名所包含的隽雅的诗意,从而使得整部影片变成了讲述以胡伦廷为主的故事。不过联华影业公司曾将这部电影命名为《侠盗一剪梅》,所以可能是暗合这一片名的翻译。

影片中反复出现的"梅花"元素在译文中得以保留,仍然译为"plum flowers",并译出梅花的品质,可见:

中文字幕:洛华最爱梅……爱其冷艳清高,符合她的个性。

英文字幕:Silvia is a passionate lover of plum flowers. Have [sic] the impression that the fragrance and purity of the flower somewhat resemblance her character.

这样将中国文化中传统意象"梅花"传递到英语之中,使得国际观众也对汉语中这个意象有所了解。这一点也与早期中国电影公司为了向国际观众宣传中国民众和中国文化所作出的努力相应和。

《一剪梅》的电影翻译体现了汉英两种文化在语言、文学和文化各个层面上杂合的情况。汉语的语言、文学、文化和英语的语言、文学、文化的成分共同存在于电影译文的翻译之中。翻译将原语文本中的差异性,通过把原文中语言、文学和文化等不同层次的差异性传达过来,使目的语文化与原语文化进行真正意义的接触、碰撞、融合,一方面为两种语言文化之间达到理解和共识准备了条件,同时对目的语文化来说也是一种丰富。

早期电影中存在的这种双重的翻译现象,一方面向中国观众介绍了他者,引入外国的文学作品和思想观念,在介绍的过程中,将其中国化,使之能够被更多的中国观众所接受,另一方面,又将译编后的电影进行翻译,以国际观众为目标观众,在电影的对外翻译中,既存在对原著的尊重与保留,对目标语语言与文化的贴近,又对汉语中的语言、文化的差异性进行保留,中英语言文化在杂合中得以融合。

4.2 《一串珍珠》研究

双重翻译中的改写与杂合现象也出现在同时期的电影《一串珍珠》之中,但又有所不同。1925年,长城画片公司推出影片《一串珍珠》,编剧侯

第四章 双重翻译中的改写与杂合 123

曜,导演李泽源。《一串珍珠》是根据法国批判现实主义作家莫泊桑的小说《项链》改编的。导演李泽源和编剧侯曜对这个故事进行译编,做出了许多中国化的改写,将发生在巴黎的故事转化为一个发生在 20 世纪上海的故事。

改编后的影片讲述的是年轻的主妇秀珍准备参加女友的元宵节聚会,但苦于没有首饰。丈夫王玉生从开珠宝修理店的朋友周全那里借来一串修理好待还的珍珠项链。妻子秀珍十分高兴,在聚会上向朋友们炫耀展示,引得女友傅美仙赞羡不已,这一切都被美仙的追求者马如龙看在眼里。晚会后秀珍返回家中,不料半夜盗贼将项链偷走。为了偿还丢失的珠宝,玉生夫妇四处借钱,也无法凑够。被逼无奈,玉生只好挪用公款购得一串相似的项链。项链虽被主人识破不是自己的那串项链,但因其价格高于原物而收下。玉生挪用公款的事情被公司发现,锒铛入狱。秀珍也只得搬入农宅。几年后,玉生刑满出狱并开始四处谋生,进入了振华纱厂做工,而如龙正好在该厂当会计。一次偶然机会,玉生发现一张敲诈的字条。玉生根据字条的内容来到了石桥,看到如龙与一名歹徒争执并搏斗,几乎丧命。玉生费力救下如龙。在医院里,四人重逢。当得知秀珍因丢失项链而生活困顿后,如龙愧疚地当众忏悔,说出自己当年为了得到美仙的好感,指使盗贼偷得项链。他用这串珍珠打动了美仙,成功求婚。数年来,他一直受到窃贼的敲诈,付数千元以封口。最后,秀珍与美仙也忏悔自己爱慕虚荣。如龙将会计一职让与玉生,而美仙则帮秀珍赎回旧宅。影片保留了一串项链的丢失引发女主人命运变化的主线,即为晚会借项链,因丢项链而陷入困境,为还项链而生活艰苦。在影片译编的过程中受到赞助人、意识形态、主流诗学的影响,成为一个中国化的作品,我们将从这三个方面分别来看其各自对电影译编的影响。

4.2.1 原著的改写

4.2.1.1 从赞助人的角度看其对电影译编的影响

电影《一串珍珠》的赞助人是长城画片公司。我们这里有必要对长城影片公司的成立背景和宗旨进行了解。1920年春天,美国纽约上映两部涉及华人的影片《红灯笼》和《初生》,这两部影片引起了当时侨美华人的愤怒,纷纷呈请中国南方政府驻美代表马素,向纽约市政府交涉,纽约市长哈仑遂下令禁映。但在纽约之外,仍有许多地方继续上映,马素等人继续向美国中央检验影片委员会交涉,得到的答复却是:假如中国能够自己制作影片,阐发东方优美文化,那么这些恶劣的影片自然就会消失。对此答复,愤怒的华侨无可奈何,但当时在纽约《民气报》任职的梅雪俦、刘兆明以及华侨青年黎锡勋、林汉生等人群起而行之,相约进入纽约爱尔文学校学习电影表演和导演,然后又到纽约摄影学校学习摄影,并很快结识了在该校学习的华侨青年学生程沛霖、李文光。大家志同道合,很快就邀集更多同道,如李云山、雷尧昆(火昆)以及在康涅狄格州学习的李泽源等人,组织了一个专门研究电影的真真学社。再后来,年尊辈长的纽约华裔商人李期道也加入了。1921年5月,这些人在纽约布鲁克林公开招股,进而注册成立了长城制造画片公司,购置了一些必备的电影器材,且布置了一个小型的摄影场,公司的骨干仍然分头到纽约等地的电影学校、电影公司和其他公司学习电影技术。1922年,在公司的小摄影场中拍摄了《中国的服装》和《中国的武术》两部短片,出售给欧朋公司(Urban Motion Picture Industries Incorporation)。由于在纽约发展困难,且并非该公司的目标所在,所以大家决定,于1924年迁回国内,在上海法租界西门路设立长城画片公司,并在徐家汇建设摄影场。1926年公司扩充,全部迁入

徐家汇工厂,并在宁波路一号设立营业部,以便与外界联系。①

初期长城画片公司的作品风格突出、特点鲜明、自成一家、与众不同。因而当时就有电影评论家赠之以"长城派"的美名,说"长城公司所出的影片,在上海的影戏界中,自成一派,所以我便武断的替他们定了个长城派的名称"②。"长城派"影片的风格特点,是"各片主义色彩极深,是提倡新道德的先进,新文化的导师"③。长城画片公司的创立人、导演梅雪俦、李泽源认为:"我们所采取的剧本,完全是问题剧……我们承认中国有无数大问题是待解决的,非采用问题剧制成影片,不足以移风易俗,针砭社会。"④作为长城画片公司的编剧侯曜,也是主张拍摄问题剧,移风易俗,拍摄侯曜的电影主张集中体现在他的著作《影戏剧本作法》之中。在此书中他强调电影的社会功能,具有"表现人生、批评人生、调和人生、美化人生"的作用,有着"普遍性与永久性"的"教育工具"的地位。⑤将莫泊桑的短篇小说《项链》译编成电影《一串珍珠》,表达"攻击虚荣"和"提倡忏悔"的主题,符合赞助人长城画片公司的拍摄"问题剧"的宗旨,也是符合导演李泽源、编剧侯曜个人的思想理念的。

4.2.1.2 从意识形态的角度来看待影片《一串珍珠》的改编

在我国 20 世纪 20 年代的电影界,改良主义风行一时。其实,中国第一代影人这种改良、教化思想的产生绝非偶然。关于文艺的社会功能,中国古代素有文以载道之说,这一传统贯穿中国古代思想发展史,无疑对中国的文艺产生了深刻而久远的影响。20 世纪初叶,以郑正秋为代表的中

① 关于长城画片公司创立的历史,这里主要参考上海合作出版社 1927 年出版的《中国影戏大观》中《沪上各制片公司之创立史及经过情形》之有关长城画片公司部分,谷剑尘著《中国电影发达史》以及郑君里著《现代中国电影史略》等有关长城画片公司成立的叙述,以及陈墨、萧知伟的考证。陈墨、萧知伟:《跨海的长城:从建立到坍塌——长城画片公司历史初探》。
② 何心冷:《长城派影片所给我的印象》,长城特刊《伪君子》专号,1926 年 1 月。
③ 春秋:《海上电影公司出品之长点》,《银光》,1926 年,第 1 期。
④ 雪俦、泽源:《导演的经过》,长城特刊《春闺梦里人》专号,1925 年 9 月。
⑤ 侯曜:《影戏剧本作法》,上海:上海泰东书局,1926 年,卷首语。

国第一代影人所主张的把电影作为改良社会之手段的思想,便可说是文以载道在近代的体现。除了传统观念的影响外,这种改良的思想更多的是在呼应20世纪初中国大的社会文化背景。19世纪末20世纪初,中国思想界的一大主题便是维新与改良。"这种维新与改良之风,虽然在政治上没有开花结果,但在文学上的成绩却是斐然可观的。"[①]当时,梁启超和黄遵宪等人提出了"小说界革命"、"诗界革命"的口号,掀开了晚清"文学改良运动"的序幕,在当时引起了思想界、文艺界的极大震动,并在与旧文人的激烈论战中获得了先进知识分子的广泛认同与共识。因此,深受这种思潮影响并且身体力行参与旧剧改革的郑正秋提出以电影教化民众、改造社会的思想便不足为奇。明星公司的《孤儿救祖记》、郑正秋的女性生活为题材的影片、洪深的早期创作等都体现出明显的改良主义色彩,不对整个社会做出批判,只是试图通过一种暴露与道德谴责的方式,对当时的中国民众进行教育、引导,达到道德改造的目的,而最终实现社会改造。

侯曜认为电影可以"批判人生"、"调和人生",这种调和改良主义的思想影响到《项链》的译编。他不会像莫泊桑那样对整个社会做出批判,只是对女性的虚荣心做出批判,并将原著进行延伸,增添了大量情节,提出改良主义的解决方法。秀珍和美仙的虚荣心导致各自的丈夫犯罪,但是影片结尾以秀珍、美仙、如龙各自的忏悔而告终,甚至以如龙进行忏悔,把自己的工作让给玉生的做法形成大团圆的结局,而没有让其因其雇人偷窃的犯罪行为受到法律的惩罚,进行进一步批评,可以说《一串珍珠》的译编是与当时中国影坛上的改良主义风潮相适宜的。

中国文化传统中注重伦理关系、不突出个人的思想也反映在这部电影的译编当中。莫泊桑的小说《项链》突出骆赛尔夫人本人,强调她的痛苦、懊悔和对贵族般奢华生活的向往。相比之下,骆赛尔先生及出借项链

[①] 郭志刚、孙中田:《中国现代文学史》上册,北京:高等教育出版社,1999年,第5页。

的好友都是简略带过。电影却没有把个体人物作为描述重点,我们没有看到电影中对秀珍的心理进行充分刻画,强调她对财富和地位的渴望,而是以对两对夫妇的描写为主。用家庭关系来建立剧中人物的关系,比较符合中国重伦理的传统趣味。

4.2.1.3 从主流诗学的角度来看待《一串珍珠》的改编

在电影《一串珍珠》中,侯曜将原作中的钻石项链换成珍珠项链,进行本土化的改写。珍珠在中国文化中向来是财富的象征。《战国策·秦策五》就有:"君之府藏珍珠宝石。"侯曜选择珍珠项链替代钻石项链更符合中国人的文学传统和审美情趣。此外,我国古典文学作品中常以珍珠比喻泪珠,其中暗含悔恨的意思,与影片的忏悔主题相呼应。

在叙事结构上,莫泊桑以一个开放式的结局作为结束,给读者留下无尽的想象。而电影《一串珍珠》中由假项链所造成的令人惊讶的结局在影片中被实化,电影着重展示的是两对夫妇以及与之相关的人际关系和生活场景。在原著中,钻石项链代指财富和上流社会。到最后,钻石项链是赝品的事实让人们对这个符号所代表的一切都产生怀疑与批判,而影片中所批判的对象主要是女性的虚荣心。中国的市井文学作品常常以因果关系架构叙事,表达人际关系与伦理观念,反映市井生活的三言二拍中常常见到因财招祸的故事。秀珍因炫耀珍珠而招致其被窃,与传统市井小说常见的故事情节非常相似。电影的结局也符合传统文学中因果报应的观点,并加上了忏悔的色彩。影片开始表现了家庭的美满。结尾处,经过磨难后,主人公重新过上幸福生活,共享天伦之乐。这样一来,电影告诉人们虚荣会导致幸福生活毁于一旦,舍什么,取什么,不言自明。善有善报、恶有恶报,道德忏悔是拯救自己的唯一途径。

除了叙事结构上的调整之外,电影中还插入许多古典诗词和警句,作为说明性字幕,对影片的主旨和剧情进行揭示。比如剧中开头就给出"君知否?君知否?一串珍珠万斛愁!妇人若为虚荣误,夫婿为她作马牛"。

点出剧情,妇人的虚荣导致夫婿因此受累。在剧中又在秀珍带上借来的项链精心打扮后,打出字幕"装罢低声问夫婿,画眉深浅入时无?"表达秀珍喜悦娇媚的心情。用"缝衣复缝衣,朝自鸡鸣起。缝衣无已时,所值能有几?""指痛无人知,目肿难为哭。一针复一针,将此救饥腹。""独念忧患多,小哭聊自喑。又恐泪珠儿,湿却针与线。"来形容秀珍在玉龙入狱之后以替人缝衣为生的辛苦生活。这些诗句增加了影片字幕的文学性,更具可读性。侯曜十分重视影片中字幕的作用。他认为从中"可以把沉潜在作者的内部生命的根底中最深处的情绪、思想、精神、感情等物,传达于观众使与作者起一种生命底共感"①。在这段文字中明显表露出他字幕创作的目的性。除了诗词的运用,在一个场景出现之前,往往出现警语,如"有钱是亲戚","无钱不相识";"有酒有肉是朋友","世态炎凉,人情薄似春冰"。这些符合观众日常生活经验的俗语警句能够增加观众对电影的理解,进一步点明与提示剧情。

4.2.2 倾向归化的杂合

长城画片公司的电影字幕在当年就被影评人所赞许,认为长城出品的电影"摄影清晰光明,为各公司冠。诚以其器具精良,有以致之。字幕简明,亦有足取"②。侯曜十分重视影片中字幕的作用,认为从中"可以把沉潜在作者的内部生命的根底中最深处的情绪、思想、精神、感情等物,传达于观众使与作者起一种生命底共感"③。这部电影的中文字幕具有很高的文学价值,无论是说明性字幕还是对白性字幕,都可以体现侯曜的这种创作思想。不过,一些汉语的字幕也出现明显的欧化特征。例如,在影片开头出现的字幕:"世界上更无宝贵的物,比一个美满的家庭。"就是非

① 侯曜:《影戏剧本作法》,第1—4页。
② 春秋:《海上电影公司出品之长点》。
③ 侯曜:《影戏剧本作法》,第8页。

常明显地欧化的句式,看起来更像是按照其英文字幕:"There is nothing in the world more precious than a sweet home."所翻译过来的。与影片《一剪梅》不同,这部影片的翻译中则显示出非常明显地向目标语靠拢的特征。

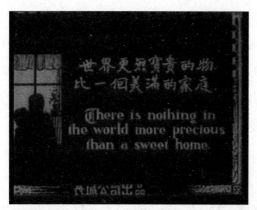

虽然这部影片中没有在影片开头或者结尾处给出电影的字幕译者,但是我们从同时期出版的《中华影业年鉴》中可以看到,这部影片的译者是刘芦隐。[1]刘芦隐(1894—1969),江西永丰县人。1912年4月加入同盟会。次年夏,考入上海复旦大学。毕业后赴美国留学,入加利福尼亚大学攻经济学,获学士学位。1921年任旧金山《少年中国晨报》总编辑,兼国民党美国旧金山支部总干事。1922年,任国民党加拿大总支部总干事。1924年,代表在美华侨出席国民党一大,任第一届中央执行委员会宣传部秘书及大本营法制委员,旋任该会委员长。未几,奉命赴沪开展青年工作,兼上海大学、复旦大学教授。1925年,任复旦大学社会学系主任。1927年,南京国民政府成立后,任国民党中央宣传部秘书兼《中央半月刊》主笔。次年11月,任立法院编译处处长。[2]从刘芦隐的个人经历来看,其留学美国的背景和后来担任国民政府立法院编译处长的经历都证

[1] 程树仁:《中华影业年鉴》,第11部分。
[2] 文参:《刘庐隐先生的晚年生活》,《文史杂志》,1986年,第1期,第10—11页。

明了其具有担任影片译者的能力。从时间上来看,电影《一串珍珠》的翻译工作应该是在刘芦隐担任复旦大学教授期间完成的。

4.2.2.1 字幕中诗词的翻译

影片的字幕中出现了很多诗词,起到了点明主旨、描述剧情、评价人物的作用。诗词字幕的撰写比一般的字幕撰写难度更高,好的诗词字幕可以给观众带来更多的感官享受,增加影片的美感。长城画片公司素来以制作精良著称,这也体现在这部电影的字幕制作和字幕翻译之中。对于影片中屡次出现的诗词,译文虽然没有做到绝对的押韵,但是尽量译出诗的形式与内容。在影片开始时出现了两张字幕:

中文字幕:君知否?君知否?一串珍珠万斛愁!妇人若为虚荣误,夫婿为她作马牛。

英文字幕:Don't you know? Don't you know? A pearl necklace equals to million strings of sorrow. If a woman drag [sic] herself down to the road of vanity, her husband will be her victim surely.

译者试图把押韵的词译成押韵的英文诗歌,译文以 know, know, sorrow, vanity, surely 结尾,虽然没有做到完全的押韵,但读起来倒也朗朗上口,符合英文观众的文学传统和审美习惯。此外,原文诗歌中的"斛",是我国古代的计量单位,十斗为一斛。"一串珍珠万斛愁"形容这串珍珠项链所带来的痛苦。英文中则用 strings of sorrow 来翻译"万斛愁",避免对特殊的计量单位的解释,又用 string 一词暗合了珍珠的意象,便于英文观众的理解。"妇人若为虚荣误,夫婿为她做马牛。"这里"马牛"的意象也是被处理成"victim",以便于国际观众的理解。不过这里的译文也出现了一个明显的语法错误,"drag"应为"drags",这里可能是译者的笔误,也有可能是书幕者的错误。

译者在翻译形容秀珍辛苦生活的五言绝句时,也尽量采取押韵的英

语译文,但很多时候只是做到了近似韵。可见下面列表对照:

诗歌	中文字幕	英文字幕
诗歌1	缝衣复缝衣, 朝自鸡鸣起。 缝衣无已时, 所值能有几?	Work, Work, Work! While the cock is crowing aloof, Work, work, work! My labor never flags. And what are its wages?
诗歌2	指痛无人知, 目肿难为哭。 一针复一针, 将此救饥腹。	With fingers weary and worn, With eyelids heavy and red, Stitch, Stitch, Stitch, In poverty, hunger and dirt.
诗歌3	独念忧患多, 小哭聊自喑。 又恐泪珠儿, 湿却针与线。	A little would ease my heart, but in their bring bed. My tears must stop for [sic] every drop hinders needle and thread.

此外,电影中将具有历史典故的诗词,都采取向目标观众靠拢的方式,淡化中国文化背景,使之更容易被目标语的观众所理解。比如在秀珍带上项链,梳妆打扮之后,电影中出现了字幕:"装罢低声问夫婿,画眉深浅入时无?"这句出自唐朝朱庆馀的诗《近试张水部》,自比新妇来试问主考官自己科考的结果。"低声"与"画眉深浅"等都体现出新妇娇羞的神态,而英文翻译:"She whispers to him:Am I not dress [sic] up nicely?"首先在语法中也出现了个小错误,这句话的翻译也许是要翻译成"She whispers to him,'Am I not dressed up nicely?'"这个诗句的翻译将颇富情趣的"画眉深浅入时否?"直接翻译成了"dressed up nicely",也许可以让观众更容易理解剧情,却失去了原诗中画眉的意象与情趣。

4.2.2.2 典故的翻译

除了诗歌之外,电影翻译中对一些具有中国特色的词汇,如"人情",在电影字幕中出现多次,电影中采取以英语中较相近的说法进行翻译或者避而不译。"世态炎凉,人情薄似春水。"中就将"人情"译成了"friendship and affection",而再次出现的"人情"即"这一串珠既然比我的贵了五

千元,我就算做一点人情,不追究就是了。"这里的"人情"则没有被直接译出,而是译成了"Since it is five thousand dollars worth more than my original one, I just accept your kindness now."把女顾客口中的做一点人情,译成了接受玉生的好心。此外,"没情可讲",则被翻译成了"Talk no more."人情是具有中国文化伦理特色的词汇,在英文中几乎没有可以对等的词汇。译者的这种译法同样是采取向目标观众靠拢的做法,用目标观众熟悉的词汇,来避免陌生化所造成的疑惑。

4.2.2.3 人名和称呼

电影中许多处对于人名避而不译,只是采取人称进行称呼,让读者通过画面了解说话的人物,比如:"其妻秀珍刘汉钧"仅仅被简单地翻译为"His wife"。在必须进行翻译的时候,电影中英文字幕对于汉语人名是采取音译的,比如:"这位是我朋友马如龙先生"被翻译为"This is my friend Mr. Ma Yue Long.""邻人张三,振华纱厂工人"被译为"A neighbor Zhang Siam, workman of Ching Hua Cotton Mill."电影中对一些具有中国特色的称呼,也采取了归化的译法,将其译成英语观众熟悉的称谓。如"王大嫂"被译成"Madam Wang","嫂嫂"被译成"Mrs. Wang"都是采用符合目标观众习惯的称谓。

4.2.2.4 省略与压缩

电影翻译中常常因为时间与空间的限制会出现省略不译或者节译的现象。这部影片中将字幕:"你的以前种种,完全是由我做成的。我当时把虚荣心在你面前流露出来,才会铸成今日的大错。"简单地译成:"All your mistake is due to my vanity."只是把大意译出。影片中其他的字幕也出现了省略的现象,比如,"我们只有向亲戚朋友去借。"被译成:"The only way is to borrow."译文将汉语中的"亲戚朋友"省去,只是表达出借钱的意思。"我的话对不对,请总理一查他的账目就明白了。"被译成:"You may assure it by auditing his accounts."译文将"我的话"略去,国

际观众需要根据电影的剧情推断"it"的所指。再如,"奔走了一天,只借得一千块钱,那串珠非一万多买不到。现在时候又急了,怎办呢!"被译成:"With all my best, I borrowed only one thousand dollars. The lost pearls must cost no less than ten thousand dollars. What can we do?"这里将"现在时候又急了"直接省略不译。可以看到影片译文中出现了多处对原文省略压缩的翻译方法,不过译文中并没有对原文影片中重要的字幕信息掠过不译,所以还是可以使得国际观众基本了解剧情和人物心理。

虽然同为改编自外国文学的电影,《一串珍珠》的翻译策略与《一剪梅》的翻译却大有不同。《一串珍珠》这种贴近目标语的翻译方法与长城画片公司的背景有很大关系。正如前文所述,长城画片公司的主要创立人都是归国华侨,在长城画片公司的工作环境是个英语语境。演员王汉伦回忆道,导演李泽源"不会讲国语,也不会说上海话,他导演时说英语"①。这点可能会使得长城画片公司的导演和译者采用他们认为可以被国际观众所理解的方式进行翻译,其译文的杂合程度较联华影业出品的《一剪梅》来说,可以说较低。

在我国无声电影的制作拍摄中,外国文学作品是中国电影人的创作源泉之一。我国早期的电影人具有非凡的国际视野,很多无声电影在制作时就直接在影片中加入了汉英双语字幕,以便于国际观众的欣赏,并利于输入国际市场。早期电影翻译中的双重改写与杂合现象主要存在于改编自外国文学作品的电影之中。我们从中可以看出早期电影人为了使得外国文学作品拍摄成中国电影可以尽可能地为更多的中国观众所接受而对原著做出的种种中国化改写。这种改写受到当时的意识形态、诗学、赞助人等各个方面的影响。改写后拍摄成的电影又肩负着面向国际观众的重任。我国早期电影人又将早期电影中的字幕翻译成英文使其更容易被

① 王汉伦:《我的从影经过》,《中国电影》,1956年,第2期。

国际观众所理解和接受。在字幕翻译之中,我们可以看到电影《一剪梅》和《一串珍珠》采取了迥异的翻译方法。《一剪梅》的字幕翻译更多地保留了中国的语言和文化,而电影《一串珍珠》的翻译则更为欧化,这与出品公司长城画片公司的创办者的欧化背景不无关系。此类影片的改写与翻译中既存在对原著的尊重与保留,对目标语语言与文化的贴近,同时也保留了汉语中的语言、文化的差异性,使中英语言文化在杂合中得以融合。

第五章

东方情调化的翻译倾向与改写

在早期的电影及其翻译文本之中,有一种特殊的翻译现象,即表面上刻意营造东方情调,突出中国文化的异质特征,而从深层上来看,却将翻译文本进行改写,使之更加符合译入语社会的主流意识形态、心理预期与审美需求。这种文本多存在于国外影片机构购入我国电影,为在其境内放映而进行的电影字幕的改编与翻译中。这种突出文本的异化特征,尤其是东方情调的翻译方法,在西方翻译界已经有过理论上的探讨,但称法略有不同。奥维力多·卡波奈尔·考特思(Ovidio Carbonell Cortés)将其概括为"陌生化翻译"(defamiliarizing strategy)[1]与"充满异国情调的空间"(exotic space)[2],理查德·亚克蒙德(Richard Jacquemond)将其称

[1] Carbonell Cortés, Ovidio. "Orientalism in Translation: Familiarizing and Defamiliarizing Strategies." *Translators' Strategies and Creativity*. Ed. A. Beylard-Ozeroff, J. Králová and B. Moser-Mercer. Amsterdam: John Benjamins Publishing, 1998. 63—70.

[2] Carbonell, Ovidio. "The Exotic Space of Cultural Translation." *Translation, Power, Subversion*. Ed. Román Alvarez and M. Carmen Africa Vidal. Philadelphia: Multilingual Matters, 1996. 79—98.

为"异国情调化翻译"(倾向、结果、现象等)(exoticization)①,韦努蒂将其称为"异国情调化翻译"(exoticizing)②。本书将这种方法统一称为"东方情调化的翻译倾向"。

东方情调化翻译并不是电影翻译中出现的单独的现象,这种现象在文学翻译中早有存在。许多中国、埃及、中东、阿拉伯国家等的文学作品在翻译成英文时会被特意地进行东方情调化翻译。蒋骁华曾探讨过汉籍英译中出现的东方情调化现象。③比如19世纪英国东方学家兼翻译家理查德·弗朗西斯·波顿(Richard Francis Burton)在翻译《天方夜谭》时,就采用了刻意的东方情调化的处理,其书名不用 Arabian Nights 或者 One Thousand and One Nights,而刻意用 The Thousand Nights and a Night(一千夜加一夜),以凸显其东方韵味。④美国评论家拜伦·法维尔(Byron Farwell)评论说:

> 作为文学翻译,波顿的译文的最大魅力在于他为整部作品蒙上了一层浪漫主义色彩和异国情调的面纱。他尽力保留了中世纪阿拉伯的东方式奇特和天真,就像阿拉伯人在用英语写作一样。结果是译文包含了成千上万美妙的阿拉伯词汇与短语。这些词语在西方人听起来极富创意。阿拉伯语,如果我们可以相信博顿的话,拥有世界上所有语言中最美的惯用语。⑤

① Jacquemond, Rihcard. "Translation and Cultural Hegemony: the Case of French-Arabic Translation." *Rethinking Translation*. Ed. Venuti, Lawence. London: Routledge, 1992. 139—158.

② Venuti, Lawrence. *The Translator's Invisibility. A History of Translation*. Second Edition. London & New York: Routledge, 2008. 160.

③ 蒋骁华:《典籍英译中的"东方情调化翻译倾向"研究——以英美翻译家的汉籍英译为例》,《中国翻译》,2008年,第4期,第40页。

④ Knipp, C. "The 'Arabian Nights' in England: Galland's Translation and Its Successors." *Journal of Arabic Literature* (V). 1974: 44—47.

⑤ Carbonell, Ovidio. "The Exotic Space of Cultural Translation."

第五章 东方情调化的翻译倾向与改写

我国早期的无声电影《天伦》的翻译就是非常典型的表层东方情调化翻译方式。《天伦》是上海联华影业公司1935年拍摄的一部黑白配乐无声电影。编剧钟石根,导演费穆、罗明佑,主要演员尚冠武、林楚楚、陈燕燕、张翼、黎灼灼、郑君里。这部影片是由费穆和罗明佑联合导演。费穆(1906—1951),原籍江苏吴县,生于上海,10岁时全家迁往北平,小学毕业后曾在法文高等学堂读书,通法文、英文。1924年去河北矿务局工作,因为爱好电影,经常写点儿观影杂感,还与他人合办电影刊物。他曾因发表一篇电影评论而被罗明佑的华北电影公司看中,担任英文字幕翻译和编写电影说明书工作。他还曾任侯曜的导演助理,1931年被派到上海联华公司一厂任导演。1933年他创作了第一部影片《城市之夜》,受到好评。1934—1935年,《人生》、《香雪海》、《天伦》的创作,把费穆注重家庭伦理和人间亲情的倾向基本表现出来,他对艺术的追求也明显展露。[①]罗明佑(1900—1967),原籍广东番禺,生于香港。在广东高等师范学校毕业后,考入北京大学法学院学习。翌年,在北京开设真光电影院。于1927年建立华北电影公司,任总经理。1929年,他在天津、太原、济南、石家庄、哈尔滨、沈阳等地所拥有的影戏院已达二十余家,控制了北方5省的电影放映和发行事业。1929年,以华北电影公司名义与民新影片公司合作拍摄由他与朱石麟联手编剧的《故都春梦》。1930年又与大中华百合影片公司合并,并吸收印刷业巨头共参其事,组成联华影业制片印刷有限公司,任总经理。1933年,推出"挽救国片,宣扬国粹,提倡国业,服务国家"的制片方针,并代表联华影业与国民党中央党部订立拍摄新闻片的合约,又亲自编导宣传新生活运动的影片《国风》,但终因无法摆脱经济颓势,而于1936年退出联华。抗战爆发后去香港,主持中国教育电影协会

① 周星:《中国电影艺术史》,北京:北京大学出版社,2005年,第83页。

香港分会,并创办《真光》半月刊,宣传抗战电影。①罗明佑后来退隐息影,晚年皈依基督教,建立孤儿院、养老院。②可见,《天伦》中所宣扬的精神与导演罗明佑本人坚持的信念也是一致的。

我们根据《联华画报》上刊登的电影本事与剧本可以看到,这部影片讲述了孙家老人在弥留之际,招回浪迹天涯、久离家庭的礼庭并留下训诫,要他抚育下一代,把慈爱推己及人。游子听从教诲,爱抚子女,抚养妻儿。20年之后,他成为一个有孙儿的祖父了。他的儿子少庭已是达官贵人,终日周旋于权贵之间,忘却了做父母的责任,把父亲的教诲丢在一旁。不久,父亲生日,少庭要大宴宾客,父亲反对,但少庭为了排场,还是决定要为父亲过寿。在举酒称觞之时,父亲望着窗外饥寒交迫的穷人,不禁潸然泪下。③父亲想到老父的遗言,决定为社会尽些力量。于是他携子女,迁往乡间,办了孤儿院和养老院,收养孤儿、老人。但儿子、媳妇却不习惯乡间生活,他们带着孩子离开乡村。女儿在寿宴中认识嫂子的已婚表哥王某,朝思暮想,也不愿留在乡间,而回城里去找哥嫂与王某。时光荏苒,孙儿已经成家立业,他和妻子回到祖父处,给祖父带来了无限愉悦。出奔的女儿也被遗弃,回到父母身边。礼庭因操劳过度,体力不支而卧病在床。治病费用昂贵,祖父不愿因自己的病情而挪用孤儿院的款项。他自己无望,并把孤儿院的款项交给孙儿保管。孙儿思量再三,决定挪用款项为祖父治病。祖父因而痊愈。少庭和妻子听说父亲的病讯而归来。祖父觉得自己年迈不能胜任,就召集全体孤儿宣布由他的孙儿继续主持孤儿院。但在交代款项时,他发现孙儿挪用了公款。他焦急愤怒,用力敲钟,在全体孤儿集会上宣布他的孙儿的不法行为。孙儿被警察带走。经不住这次刺激,礼庭的病又复发了。这次,他知道自己不能免于一死,但他相

① 中国电影家协会电影史研究室:《中国电影家列传》(第一卷),北京:中国电影出版社,1982—1986,第183—190页。
② 陈墨:《李武凡访谈录》,《当代电影》,2010年,第8期,第51—54页。
③ 钟石根:《〈天伦〉本事》,《联华画报》,1937年,第6、7卷。

信肉体之死是胜过灵魂之死的。他很快乐。他遵循着父亲的遗言,并让子孙把个人的爱推及于人类。

影片充满着儒家传统思想的光泽,透过一家四代人的人伦关系,倡导"老吾老以及人之老,幼吾幼以及人之幼"的博爱复归。影片所宣扬的儒家文化和悠缓的画面和谐一致。在表达"老吾老以及人之老,幼吾幼以及人之幼"的观念时,影片用老人办的孤儿院中的老老少少们,在蓝天白云的映衬下悠然自在的图景,给人以自然谐和、生活大同的生动感觉。除了儒家思想之外,我们也可以看到基督教思想在其中的渗透,影片中屡次出现的羊群和牧羊人意象以及在老人病重时,妻子、孙子、孤儿等一群人跪地以基督教的方式进行祷告的镜头,还有最后老夫妻腾云驾雾般在天空俯视孩童,具有明显的西方宗教色彩,有上帝爱世人的感觉。这种基督教的思想与导演罗明佑的个人宗教信仰是分不开的。

美国电影派拉蒙影片公司职员道格拉斯(Douglas Maclean),在中国旅游时看到天伦影片,便致电联华公司签订由该公司代理《天伦》在美国发行放映版权。派拉蒙公司还取得联华公司授权,对《天伦》原底片和配音、字幕等进行修剪和技术处理,以适应美国观众的欣赏习惯。经过派拉蒙修剪处理后的《天伦》被称为"《天伦》美国版",并被冠以英文片名 $Song\ of\ China$(中国之歌),于 1936 年 11 月 9 日在纽约最华丽的 Little Carnegie 大戏院正式献映。① 献映前一天,美国《纽约时报》特地在显著版面刊登了中国作家、哲学家林语堂博士撰写的介绍中国电影的文章《中国与电影事业》,作为宣传《天伦》的前奏曲,他写道:"比起好莱坞,设备是差的,但中国电影人员从那些旧式机械中所变出来的作品,有时却有极美的效果,常使我惊奇,正如一个街头乐师,用一个次等提琴奏出一支优美的曲

① 张伟:《前尘影事——中国早期电影的另类扫描》,上海:上海辞书出版社,2004 年,第 130—136 页。

子一样。"① 影片上映后,在 1936 年 11 月 10 日的《纽约时报》就可以看到美国影评人为该片撰写的影评。

美国版《天伦》对故事进行了改写,并在字幕上做了修改和重新翻译。而现在得以保留的拷贝,是好莱坞版的《天伦》,并非费穆原版的《天伦》。我们可以从影片的片头清楚地看到。

5.1 东方情调化的翻译

在对影片的改编与翻译进行考察之后,我们会发现影片《天伦》的英文字幕充满了刻意的异域风情,也就是富有东方情调的翻译。我们将从译文中片名的翻译、时间表达的翻译和对孝与礼仪的凸显三个方面来分析。

5.1.1 片名的翻译

译文中过度地强调东方风情。这部电影的中文片名为《天伦》。《穀梁传·隐公元年》说:"兄弟,天伦也。"兄先弟后,天然伦次,所以称兄弟为天伦。后来也泛指父子、兄弟等亲朋好友关系为天伦。而派拉蒙影片公司将片名译为 *Song of China* 意为"中国之歌",这种译法突出电影是关于中国的电影,而没有进行具体的翻译,没有将"天伦"的含义译出,来解释影片的主题是什么。不过,以 *Song of China* 作为片名,使美国观众一目了然地了解到电影是有关中国的。

这种翻译方法同样出现在 1938 年新华影业公司的影片《貂蝉》在美国上映时的翻译上。《貂蝉》由新华影业公司于 1937 年开始拍摄,由卜万苍导演,电影是对三国故事的改编。后因抗日战争全面爆发,部分主要演

① 林语堂:《中国与电影事业》,《纽约时报》,1936 年 11 月 7 日。张伟:《谈影小集——中国现代影坛的尘封一隅》,第 149 页。

员离开上海而中断。1938年导演去香港召集原班人马续成。新华影业公司老板张善琨集中各家报刊展开大规模的宣传,并采用在完成片上加英文字幕等商业运作策略,使《貂蝉》成为当时影坛上的重大事件。电影于1938年4月28日在上海大光明大戏院首映,同年11月18日在美国上映。① 1938年,新华影片公司老板张善琨还促成金城影片公司将其影片《貂蝉》底片全部快邮运到美国,重新晒印和专家整理之后,以《中国之夜》(Night of China)的片名在纽约大都会歌剧院献映。此片上映时,纽约各报刊出长文评论,造成"国产影片空前之荣誉"②。《貂蝉》这部影片经过好莱坞重新晒映,在美国上映时,也是大打异域风情的招牌,片名也由《貂蝉》翻译成了"Night of China",这个更加具有广泛号召力和中国特色的名称。

可以看到《天伦》与《貂蝉》两部影片内容殊异,但是两者在英文翻译上则颇有异曲同工之处,都突出影片的中国特色,以异国情调来吸引西方观众。

5.1.2 时间表达的翻译

在1936年11月10日的《纽约时报》就可以看到美国影评人为该片撰写的影评。《纽约时报》刊登的这篇影评特别谈到了影片的字幕,认为:"The subtitles really are more Chinese in flavor than the performances. Some are quotations of Confucius, some are from the poets, and others—denoting lapse of time—are amusingly flowery improvisations on this order: 'Four times does the pear tree blossom,' or 'Two and twenty seasons pass him by.'"(这部电影的字幕比电影表演更具中国情调。字幕有的来自于《论语》,有的是一些诗句,有些则是一些美丽而即兴

① 李道新:《中国电影史》(1937—1945),第55页。
② 宣良:《每月情报》,《新华画报》第4卷第1期,1939年1月。

的语言用来表示时间,如"梨花开了四次"或者"二十四个季节已经过他而去"。笔者译。)①其实,我们在观赏好莱坞改编后的《天伦》时会发现,影片的中文字幕就是"七年之后",并没有说梨花开了七次,英文字幕是为了刻意制造异国情调而故意翻译成"Seven times the pear tree has come into blossom"。派拉蒙公司为了突出中国影片的文化他者形象,不惜对原文的时间表达进行改写。这种特意地突出时间表达方式不同的翻译方法,满足了当时西方观众对中国人的心理预期和文化预期。②

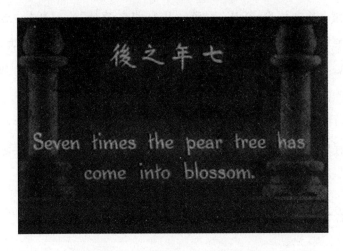

影片《天伦》中英文翻译对时间表达的改写

考特思也曾经讨论过阿拉伯经典中有一种语言现象:在表达一个重要概念时常用两个同义词来表达。如,al—qadawa'l—qadar(这两个词是同义词,意为"命运")、al—shatmwa'l—sabb(这两个词也是同义词,意为"侮辱")。一般情况下,将其分别英译为 fate 和 insult 即可。在英文翻译中,翻译家一般会刻意将其译为 fate and destiny 和 offence and insult。

① 这里显然是影评人凭借自己的记忆对影片字幕翻译做出的评述,与影片上打出的字幕内容略有出入。Nugent, Frank S. "Song of China, an All-Chinese Silent Picture, Has a Premiere Here at the Little Carnegie." *New York Times* 10 Nov. 1936.

② 明恩浦:《中国人的素质》,秦悦译,上海:上海学林出版社,2002年。

这种译法给英语读者一种东方人"概念表达不精确"(conceptual imprecision)和"文风造作"(verbal mannerism)的感觉,而阿拉伯原文本身并不会给人这种感受。①

西方译者翻译阿拉伯经典的做法和派拉蒙公司的影片译者对电影《天伦》字幕中时间表达的翻译方法有异曲同工之处,都是为了创造异域感。《天伦》的字幕译者刻意用诗意的语言来翻译时间,向观众传达强烈的中国风情,甚至连《纽约时报》的影评人也不禁感叹中国人在时间表达上富于美感和诗意,实际上是对中国文化中时间表达的扭曲。

5.1.3 对孝与礼仪的凸显

这部影片在英文字幕的翻译中,为了突出"孝"而对字幕翻译进行了改写。比如,"我亲爱的父亲啊"就译为"My noble father""爸爸,我的哥哥将来必会表扬你的善意的。"译为"Honorable father, you will see your goodness reflected in the nature of my brother.""爸爸,请你饶恕我吧。"译为"Father, I humbly beg your forgiveness."在英文翻译中为了表示中国的孝,特意在英文"father"前加上"honorable"或者"noble",以表示对父亲的尊敬。为了表示子女的谦逊,特意加上"humbly"以示谦卑。这种刻意突出"孝"的翻译方法,体现了赞助人与译者对影片中"孝"的主题的强调。此外,将"古语这样话:父母在,不远游。"译为"It is an old saying: If children must travel, they should travel towards their parents."这里不仅仅是误译,而且更加突出子女应该对父母尽孝心。这种突出"孝"的翻译手段,可以让观众强烈地感受到中国社会对伦理制度的强调和父母子女之间关系的不同,让观众觉得自己在直接体会异域风情。

① Cortés, O. C. "Orientalism in Translation: Familiarizing and Defamiliarizing Strategies."

从文化政治角度来看，影片的这种东方情调化的翻译策略是为了构建文化他者，强调了原文的异质与不同。西方的观众可以强烈而直观地感受到一个他者形象。东方情调化还可以满足西方观众的心理预期。从审美角度来看，东方情调化提供了陌生化的译文，使译文在许多西方观众的眼中独具美感。影片中对孔子言论和东方谚语进行陌生化的翻译方法使观众不禁感叹东方语言之奇特、比喻之新奇。然而，这些电影中的东方情调的翻译策略都只是营造一个表面的文化他者，正如韦努蒂所说："异国情调化翻译的效果是产生一些表面的差异，一般涉及外国文化的一些特征，如地理、风俗、烹饪、历史人物和历史事件；保留外国地名和人名，或一些怪异的外国语汇……这些译文并没有质疑或颠覆英美文化价值观、信仰和语言表达方式。"[1]电影《天伦》在字幕翻译上使观众感受到异域风情，然而这些异质性都是表面的，这些译文并没有挑战、质疑或者颠覆美国社会的意识形态、宗教信仰和价值观念。好莱坞版的《天伦》在翻译文本上大刀阔斧的改写则更是对西方意识形态、宗教信仰和价值观念的迎合。

5.2 改写的策略

由于联华版《天伦》的影像文本目前已不存在，现存的影像文本只是派拉蒙公司购买后修改过的《天伦》。不过当年影片上映不久之后，《联华画报》就刊登了该片的本事和剧本。我们可以通过《联华画报》上刊登的《天伦》本事和剧本与好莱坞版的电影文本相比，从而考察派拉蒙公司为了适应美国市场和美国观众而进行的主要改写。

[1] Venuti, Lawrence. *The Translator's Invisibility. A History of Translation*. Second Edition. 160.

5.2.1 情节的改写

首先,联华版《天伦》的结局是个悲剧结局。玉儿盗用公款给祖父礼庭治病,在遭礼庭当众揭发后被警察带走。礼庭在妻子、儿孙和众孤儿的默祷中含笑而逝。而好莱坞版《天伦》则是一个典型的大团圆结局,少庭和儿媳回到父母身边,祈求原谅。玉儿也没有挪用公款给祖父治病。礼庭在众人祷告中康复,祖孙三代同堂,一家人其乐融融,影片以仰拍着祖父母的大团圆结局。这种在情节上的改变,让我们想起美国翻译家伊万·金(Evan King)于20世纪40年代翻译老舍的两部名作《骆驼祥子》和《离婚》时,对原著做了很大改动。《骆驼祥子》的悲剧结尾被改成大团圆结局:祥子最终找到了小福子,并把她从白房子中救了出来,而且两人还幸福地结合在一起。[①]1948年,美国哥伦比亚公司向昆仑影业公司购买《一江春水向东流》时,也提出类似的要求,其一是修改影片的结局,要求把结尾改成大团圆。其二是将上、下集压缩成一集。蔡楚生在1948年6月30日的日记中,披露了极为愤懑的心迹:"《一江》之出国版,'秉承'美国老板之'命',将前后集剪剩一部,复需重写收场。我为此而深感侮辱,但为救公司之穷,又不能不写,至今日已赖无可赖,即强著笔,正稿至夜始写定。此为我写作生涯中之第一桩不愉快事!"[②]可见,外国影业公司主动购买中国电影时,往往会对情节和结局做出改变。

联华版《天伦》中若燕在寿宴上喜欢上了嫂子的已婚表哥王某,离家出走与王某结合后被遗弃。若燕带着女儿走投无路,在一个冬天的夜里回到父母的身边。而好莱坞版的《天伦》对若燕的叙述则完全不同。若燕在寿宴上认识一个年轻人张李,张李不久向若燕求婚。若燕离家与张李

[①] King, Evan, trans. Shaw Lau. *Rickshaw Boy*. New York:Reynal and Hitchcock, 1945. Introduction.

[②] 李亦中:《蔡楚生:电影翘楚》,上海:上海教育出版社,1999年,第180页。

结婚。但影片中并没有若燕遭到遗弃的情节,在影片结尾出现的若燕,也是一脸欢愉,并没有任何遭到遗弃的暗示。若燕的恋人在联华版《天伦》中是嫂子的已婚表哥,而在派拉蒙版《天伦》中没有出现张李已婚的信息,联华版《天伦》中若燕的遭遇的设计似乎是为了强调儒家伦理道德的重要性,年轻人应该遵循传统伦理道德而不应与之相悖,否则只会遭到厄运。派拉蒙公司对影片的改编减轻了道德评判,更加强调个人主义和恋爱自由,在美国社会的价值体系中,追求恋爱和婚姻的自由是被提倡和鼓励的,若燕没有遭到遗弃似乎更符合西方的伦理价值观念。

好莱坞版《天伦》还在许多情节上都进行了删减,主要突出"孝"和"老吾老以及人之老"这条主线。我们可以看到许多场面被删减掉。如少庭接礼庭去城里居住,少庭和黎氏在画舫上与达官贵人寻欢作乐等细节。少庭在联华版《天伦》中的身份是公务员,而在好莱坞版的《天伦》中则没有交代,只是说他们全家去城里居住为了使少庭有个好的前程。玉儿成亲以及婚后与父母发生矛盾回到祖父母身边等细节都被删去。这里可能是派拉蒙公司为了突出孝的主题,将其认为不重要的细枝末节都进行删除。

5.2.2 副文本的使用

好莱坞版《天伦》在电影翻译上的改写,还体现在使用翻译副文本上。翻译中的副文本手段常常可以昭示某一特定时期翻译主体和目的语社会对原作、原作者、原语文化和原语社会的态度,在塑造原语文化形象的过程中起重要作用。借助副文本手段,作品在从原语社会进入目的语社会以后可以实现功能转换或功能增值。电影中加入的序言或者说明,是按照电影翻译的赞助人的意识形态和意志解读和阐释作品,评判原语社会现象,为原语文化定位,会对电影观众对原语电影的理解起到直接的影响作用。在派拉蒙公司版的《天伦》

中,我们可以看到在影片开头特意加入的一段长长的说明:"For more than three thousand years, filial piety has remained the dominant force in China's history and culture. In their religion, philosophy, drama, literature and music, it is truly the "Song of China". The immortal theme is again presented in this authentic picture of modern China, which was produced, written, directed, acted, photographed and musically scored in China by Chinese, and first presented at the Grand Theatre, on Bubbling well road, Shanghai, China."(三千多年以来,孝一直是中国历史文化的一个主要驱动力。孝存在于中国的宗教、哲学、戏剧、文学和音乐之中,是真正的"中国之歌"。这个不朽的主题在现代中国的电影中得以展现。这部电影由中国人在中国制作、编剧、导演、演出、拍摄与配乐。这部影片最初在中国上海位于南京西路的大光明电影院上映。笔者译。)

这段加在电影开头的翻译副文本——英文说明,突出电影的孝的主题,将"孝"定义为中国之歌,强调这是一部由中国人制作、编剧、导演、演出与配乐的电影,突出电影的中国特色。这部加在电影开头的说明,无疑为电影定了一个调子,会对观众对电影的欣赏与理解起到强烈的引导作用。我们可以从1936年11月10日的《纽约时报》刊登的该片影评来窥视美国电影评论界对这部电影的评价。①影评中特别谈到了电影开头的说明,指出正如影片说明所示,中国人喜欢以孝为主题的戏剧。电影中使用翻译副文本不但给普通观众造成了影响,就连影评人也不能例外。不过副文本中的信息也反映了美国电影界包括电影公司和影评人对中国的普遍看法,加在电影前的英文说明会给目标观众造成一种思维的定向。

① Nugent, Frank S. "Song of China, an All-Chinese Silent Picture, Has a Premiere Here at the Little Carnegie."

我们可以看到，好莱坞对联华版《天伦》翻译所做出的改动，在表面充满异域风情的翻译方法之下，则是对西方特别是对美国意识形态所做出的深层次的迎合。这种充满异国翻译的方法，并没有真正动摇译入语社会的价值观与意识形态。派拉蒙公司通过对影片的翻译与改写，展示中国影片，一个东方的"他者"形象，但对影片要表达的思想则按照本国意识形态、观众心理预期等做了本质上的改变。

第六章

本土影业公司的译出策略

目前公开出版发行的、出品于 1905—1949 年之间、由当时我国电影公司加入英文字幕的电影共有八部，除了前文讨论过的《一剪梅》《一串珍珠》之外，我们还可以看到六部影片，它们讲述的都是中国本土的故事，其字幕翻译的赞助人就是我国的民营电影公司，译文是针对国外观众制作的。不过这里的国外观众可以说是泛指，既包括生活在上海的外国观众也包括南洋等海外市场的观众。我们这里就通过《劳工之爱情》(又名《掷果缘》，Labor's Love，明星影片公司，1922 年出品)、《情海重吻》(Don't Change Your Husband，大中华百合影片公司，1928 年出品)、《儿子英雄》(又名《怕老婆》，Poor Daddy，长城画片公司，1929 年出品)、《雪中孤雏》(The Orphan of the Storm，华剧影片公司，1929 年出品)、《桃花泣血记》(The Peach Story，联华影业公司，1931 年出品)、《银汉双星》(Two Stars，联华影业公司，1931 年出品) 几部影片的翻译来审视此类影片的翻译情况。这六部影片的出品公司虽各不相同，但都是我国早期民营电影企业。影片出品年代都是在 1933 年之前，也就是国民政府电影管

理机构明令禁止在国内上映的国产电影中加入英文字幕之前制作的。本章通过具体的影片文本,分析本土影业公司在影片译出中的具体策略与方法。

6.1 对中国语言与文化的保留

这六部电影的字幕译文中多处对中国语言与文化都采取了保留,我们将从人名和称谓的翻译与汉语特有意象在译文中的保留两方面进行分析。

6.1.1 人名和称谓的翻译

这六部电影人名翻译大都采用音译的方法,或者音译与意译相结合的方法。在《劳工之爱情》中,将"郑木匠"翻译成"Cheung","改业的水果郑木匠"译为"Cheung the fruit seller",而对"祝医生和祝女"只是简单地译为"a doctor and his daughter",在影片的英文字幕中并没有给出具体的人名。

在《儿子英雄》一片中,翻译孙瑜在处理中国人之间的称谓时,大多采取直译的形式,如将"老胡"翻译成"Old Hu",将"哑子长兴"翻译成"Dumb Chang",这种翻译方式可以让英语观众对中国人的称谓进行了解。

电影《雪中孤雏》中人名的翻译,也都是按照名字发音进行音译,比如"韦兰耕"就翻译成"Wei Lan Kun",常啸梯译为"Chang Tsio Te",杨大鹏译为"Yang Ta Peng",春梅就译为"Chun Mei"。当家中的老仆人见春梅冒雨出门问:"春梅姐,你冒着雨到什么地方去?"这里,将春梅称为姐,并不是真正地认为春梅比他年长,而只是对女子的一种称呼,影片的英文字幕将其翻译为"Oh, Chun Mei, why are you running out in the rain?"符

合英语中称谓习惯。于汉语中特有的称谓,译者在翻译处理上,也采取了保留汉语文化的特征。比如,"韦杨氏,兰耕之二娘",电影中的英文字幕则翻译为 "Mrs Wei, nee Miss Yang, the concubine of Lan Kun's father",这里用"nee","nee"在英语中是表示一个女子婚前的姓,这样就对韦杨氏的称呼做了解释,即原本姓杨,后嫁入韦家。不过电影中浪荡子常棣啸的跟班中有一人被称为"小头",译文中就按照音译为"Siao Tao",这种翻译方法无法体现出原文中绰号的含义,对目标语观众来说没有任何意义。

《桃花泣血记》中对人名的翻译也是采取音译的方法。"陆起"就翻译为 "Luo Chi","琳姑"就译为 "Lim","德恩"翻译为 "Teh-en",但其对"劫牛贼活张飞"这条字幕中用历史人物张飞比喻劫牛贼的强壮彪悍,英文翻译成 "The living Chang Fee—the cattle thief",给英语观众张飞是历史人物的感觉,但由于没有历史文化背景,只是大概猜出,张飞应该是个有名的匪贼。

《银汉双星》这部影片中对人名的处理也都是采取音译,如"李旭东"译为 "Li Kung Tung","月英"则译为 "Yue-ying","高琦"则译为 "Kao Che","杨倚云"就译为 "Yang Yee Yun"。影片中对人的绰号,如"刘胖子"就译为 "Fat Liu",在译文的名字中也用了显示出绰号的称呼。不过影片中对《楼东怨》中的"梅妃"和"唐明皇"分别译为 "Mei Fee" 和 "Tang Ming Huang",只是在梅妃前加了 "the deserted Empress, Mei Fee, first consort of Tang Ming Huang",作为解释,读者大概可以猜出梅妃和唐明皇的身份。

影片《情海重吻》对于人名的翻译都采用音译的方式,如将"起平"翻译成为 "Chi Ping","梦天"译成 "Meng Tien","阿福"译成 "Ah Foh"。不过,影片在处理人物称谓时,也有按照英文的称呼习惯进行翻译的。比如,丽君在自言自语地埋怨梦天没有给她写信时,说道:"小鬼啊,昨天星

期三是你应该给我写信的日子。"英文将其翻译成为"Dear Chen，wasn't Wednesday yesterday—the day to write to me?"这里将丽君对情人的昵称"小鬼"，译成"Dear Chen"，更符合英语观众对人物的称呼习惯，便于英语观众的理解。同样，梦天在他同丽君的私情被丽君的丈夫起平发现后，对丽君说："今天妹妹到我家去吧。"影片的英文字幕巧妙地将"妹妹"翻译为"honey"，十分贴合语境。下表是影片中对各个人物称谓的翻译列表。我们可以看出，译者在处理中国文化特有的称谓："老太太"、"五阿姐"、"陈少爷"、"小姐"、"太太"、"姑爷"等时，都采用了向英语语言、文化习惯靠拢的做法，便于英语观众的理解。

中文字幕	英文字幕
妈妈	Mamma...
小鬼啊，昨天星期三是你应该给我写信的日子。	Dear Chen, Wasn't Wednesday yesterday—the day to write to me?
老太太来有什么事？	Mamma, anything I can help you?
你是梦天吗？我想到五阿姐那里去，你马上过来陪我好吗？	Meng Tien, is it? Wouldn't you company me to my 5th sister?
阿福，快到陈少爷家去探听探听，倘是在他那里，马上把她接回来。	Ah Foh, go to Mr. Chen's home. You'd take her here if she is there.
刚才少爷同一个女的到哪里去的。	Where did Mr. Chen and a woman go to?
小姐，太太叫我们来接你的，快同回去。	Mrs. Huang, Mistress asked us to take you back with us.
你是陈少爷吗？快来快来，太太有事同你商量。	Mr. Chen? Mistress wants you to come here for an important matter. Please hurry.
今天妹妹到我家去吧。	Will you, honey, go to my home today?
我要和阿福去接姑爷到此地来。	I have to go with Ah Foh to get Mr. Huang here.

影片《情海重吻》中对人的称谓的翻译

汉语的人名往往富有含义，电影人物的名字往往更是蕴含着丰富的信息，暗示着人物的性格、命运、家族关系、社会地位等等。这些在音译中

都无法体现。早期电影中对人物姓名多采用音译,英文观众可以体会到这是中国的人名,但是却无法体会汉语观众可以从姓名中得到的信息和艺术享受。

有一点值得注意的是,这六部电影的英文字幕中都添加了汉语中没有的礼貌性称谓。比如在《劳工之爱情》中,郑木匠对祝医生的称呼"老伯伯"翻译成"Respected sir"。电影《雪中孤雏》中韦母称韦兰耕"兰儿",兰儿只是韦兰耕的小名,而译为"my dear son",似乎是为了突出母亲对儿子的爱意。这种翻译策略同样出现在《银汉双星》之中,可见下面两个例子。

中文字幕:月儿,你倦了吗?坐下,爸爸谈一支曲子你听听。

英文字幕:My dear daughter, are you tired? Well, sit down and listen to this.

中文字幕:月儿,凡是你所爱的,爸爸也一定是爱的。

英文字幕:My dear child! Whatever be your heart's desire, it has my whole hearted approbation.

这里将父亲称呼女儿的小名"月儿"翻译成"my dear daughter"或者"my dear child",似乎更加体现父亲对女儿的珍爱。

同样,在电影《桃花泣血记》和电影《雪中孤雏》中也有体现:

中文字幕:德恩:"快放我出这牢监家庭吧,我要去看琳姑啊。"

英文字幕:(Teh-en), "Let me out from this jail like house. I must see Miss Lim."

中文字幕:琳姑做母亲了,但她不希望她的女儿将来同她的环境一样。

英文字幕:Miss Lim becomes a mother. She fervently hopes that her daughter would be brought up in better circumstances than she has been.

中文字幕：新娘胡春梅，为层层恶劣环境重重包围，无力反抗之孤女。

英文字幕：Miss Hu Chun Mei, the bride, a miserable girl, who is too weak to defend herself against the crowd of rowdies around her.

中文字幕：雌老虎之于春梅，似狱吏之于囚犯，偶不惬意，则拳足并施，春梅痛不欲生，随赴于出亡一途。

英文字幕：The tigress treats Miss Chun Mei like a jailer mistreats a prisoner often beating and kicking her. The bride bears it without murmur, until reaching the breaking point, she thinks of the suicide.

这两部影片翻译在多处汉语字幕中只出现"琳姑"和"春梅"的时候，英文字幕则将其翻译为"Miss Lim"和"Miss Chun Mei"。这种刻意在英文字幕中加入礼貌性称呼的译法，可能是与早期电影公司的宗旨有关。我们在前文分析过，我国早期电影公司在建立时无不以发扬民志、宣扬国光为己任，这种翻译方法似乎更能突出中国作为礼仪之邦的形象。

6.1.2 汉语特有意象在译文中的保留

这六部电影的电影译文中对中国特有的意象很多时候都进行了保留。在电影《儿子英雄》中，乌龟是多次出现的动物形象，影片开头就有阿根在钓乌龟的场景。在影片中老胡受到妻子和妻子情人侮辱的时候，影片画面中也会出现乌龟的形象。影片中老胡的妻子和妻子的情人多次将老胡称为乌龟，或者老乌龟。乌龟在汉语中称呼人，尤其是男人，往往是贬义，比如"缩头乌龟"就是懦夫的意思。电影中的老胡，生性懦弱，怕老婆，所以常常被老婆和老婆的情人称为乌龟。他自己对此也自知，所以有一次也称自己为乌龟。电影译者孙瑜在翻译中，数次遇到这个意象，都将

乌龟这个形象保留，使目标语观众可以对中国文化中的乌龟的意象的含义得以认识。如，李成问胡妻："你那老乌龟知道我们的事吗？"孙瑜将其翻译为"Does the old turtle, your husband know our affairs?"这样处理在保留"the old turtle"的意象的同时，用"your husband"点明了乌龟的这个意象的所指。此后在翻译乌龟时，便不再加上解释，而是直接处理，如胡元对妻子说："贱妇！你们好远走高飞啊！谅我这老乌龟不敢怎样吗？"孙瑜就将其翻译为"Vile woman. Fly now if you want. You thought the old turtle won't interfere?"这时观众已经可以从电影的前面部分，以及前文的翻译对乌龟意象的含义进行了解，无需进一步解释。

电影《桃花泣血记》中桃花是贯穿影片的重要意象。桃花是我国文学作品中常见的题材，往往与爱情有关，英文字幕对桃花意象的保留可以使得目标观众意识到中国文化中桃花是爱情的象征。开头诗歌"胭脂鲜艳何相类，花之颜色人之泪，若将人泪比桃花，泪自长流花自媚，泪眼观花泪易干，泪干春尽花憔悴。"被译成"For ages in China, the fonder color of the peach blossoms has been compared to that of human teardrops. The peach tree speaks of love, of sorrow and of tears."原文中的诗句运用比喻、拟人的手法，点明了桃花与眼泪的关系，提示了影片中的悲剧色彩。译文开头以"for ages in China"将桃花之色比喻人的眼泪是中国文化的传统，而下文又说"The peach tree speaks of love, of sorrow and of tears."则是扩大原文中的意象，原文的意象主体是桃花，喻体是眼泪。而在译文中则把本体扩展到桃树本身，认为桃树在汉语文化中代表爱情、忧伤与眼泪。这无疑会使外国观众对桃树在汉语文化中的含义造成误读。

6.2 向英语文化倾斜的翻译

在这六部电影的字幕翻译中，我们还可以看到字幕译者为了向英语

文化靠拢所做出的努力。译者在译文中加入了中文字幕所没有的基督教色彩，调整译文内容，使译文更加符合英语社会的文化传统、伦理制度，并以向目标语靠拢的方法处理一些中国文化概念。

6.2.1 基督教色彩的加入

我们在这六部电影的翻译上看到了不同程度的基督教色彩和基督教的影响。在电影《劳工之爱情》中，和事长者在酒宴上告诉其争执的两方："今天吃了和事酒，你们就该和好了。"其英文字幕被翻译为"It's unwise to fight. So let us eat drink and be merry."这里"eat, drink and be merry"出自《圣经》路加福音12章19节，原文为"And I will say to my soul, 'Soul, you have many goods laid up for many years to come; take your ease, eat, drink and be merry.'"

电影《桃花泣血记》中的英文翻译中也出现了基督教的色彩，比如，在德恩初次见到琳姑时，不禁感叹："这是多么纯洁的美啊！在城中哪里找得出来！"英文翻译中译成"How chaste and beautiful! You never find such in the city!"英语中"chaste"具有贞洁的意思，这里的处理明显对汉语"纯洁"进行了阐释。德恩向琳姑表白心迹："我终身爱你，决不会使你受灾难的。"英文中则翻译成"I will always love you. I will protect you from evil and harm."将"evil"与"harm"引入译文，富有基督教的色彩。

在电影《儿子英雄》中，译文中同样出现了基督教的色彩。如胡元在安慰儿子不要难过时说："好孩子！你不要为你爸爸伤心！"孙瑜将其翻译为"My little lamb, don't you grieve for me."译者用"my little lamb"来指好孩子。羊是《圣经》中经常出现的动物形象，是性格温顺、纯洁无辜的象征。

在电影《情海重吻》中，我们也可以在译文中看到原文所不存在的基督教的痕迹。比如，陈梦天在与丽君的私情终于可以公开时兴奋地说：

"我们俩现在的快乐胜入天宫。"英文字幕译为"We are as happy as angels in heaven."用天使在天堂的基督教意象来代替汉语中天宫的意象。梦天高兴地让丽君穿上两人之前购下的衣服说:"这几种衣服如今可以大大方方地穿了。"译成"Now you can wear these dresses and devil-may-care!"这样的翻译处理方法可以有利于目标观众对电影字幕的理解。

译文出现原文字幕所没有的基督教因素展示了基督教在当时中国社会中已经有了相当的影响。在东西文化交汇的上海,电影译者已经对西方社会的宗教有了相当的了解,能够运用基督教中的典型意象和谚语来翻译,这样的翻译方法无疑可以拉近国际观众特别是西方观众对影片的亲切感,便于观众理解影片。当然,当时的电影译者多为留学归来的中国人士和精通汉语的外国人士,他们本身对基督教的了解也是译文中屡次出现基督教色彩的原因。

6.2.2 英语社会的文化补充

为了取得较为理想的艺术效果,电影的英文字幕在翻译中也有意识地照顾英语社会的文化传统、伦理制度与习俗等等,并对译文做了一些调整,使之不会让英语观众感到有悖常理,感到无法接受。电影《桃花泣血记》中在琳姑与德恩第二次相见时,出现字幕"豆蔻年华之琳姑",点出了琳姑的年龄。"豆蔻年华"源于唐代诗人杜牧的《赠别》诗:"娉娉袅袅十三余,豆蔻梢头二月初。"诗人用早春二月枝头含苞待放的豆蔻花来比拟体态轻盈、芳龄十三的少女,后世使用"豆蔻年华"一语形容少女,虽然不拘泥于杜牧所说的"十三余"这个具体年岁,但也有个大致的限度,主要指十几岁的女孩,而英文中将"豆蔻年华之琳姑",翻译成"Miss Lim, a grown-up girl",则属有意将琳姑的年龄放大,这样使得琳姑后来与德恩相恋、同居、生子更易为西方观众所理解。

整部影片中杨大鹏和春梅尽管互相爱慕,但在语言上从来没有说过

"我爱你",或者带有"爱"的词语。比如,在杨大鹏赞美春梅时说:"春梅,我觉得你又是可怜,又是可爱。"其英语字幕为"Chun Mei, out of pity for you, I seem to love you."在汉语字幕中,杨大鹏并没有向春梅说我爱你。汉语中说某人可爱,并不一定表示说爱某人,而在这里的英文字幕中杨大鹏则坦然向春梅说我爱你。影片结尾,春梅对杨大鹏说:"你既冒了风雪,又经了大险,从九死一生中把我救活,我心里是说不出的感激,现在我但愿终身侍候少爷。"英文字幕中相应的内容,"You have, for my sake, braved dangers and the storm, taking no heed for your personal safety and in this I am greatly affected by your love and henceforth am quite willing to submit to your commands."在汉语字幕中,春梅说自己感激杨大鹏冒险救自己,并愿意终身侍候少爷。这是旧时女子向自己爱慕的人表示愿意以身相许的意思。英语中译为春梅被大鹏的爱感动。可以看出,原文字幕更加符合我国传统的伦理道德规范,而英文的翻译则将爱情凸显出来,各自照顾到其目标观众。

6.2.3 中国文化概念的处理

电影中对许多具有中国特色的词汇也采取向目标语靠拢的处理方法,以便于读者的理解。在电影《劳工之爱情》中,译者将祝医生所说的:"哎!连触两个霉头。"翻译成"What an unlucky time I am having!"用"an unlucky time"来翻译"两个霉头",避免了对汉语"霉头"的直接翻译。此外,对于祝医生说的:"要捡个日子拜拜菩萨才好,快拿历本来。"避免了对"拜拜菩萨"的直接翻译。翻译成"Loss is certainly prominent around here. Where is my fortune telling book?"祝医生所说的:"先生有何贵恙?"被翻译成"Tell me your troubles."用"troubles"来翻译中国古代医生为病人诊病时的常用问法。

电影《雪中孤雏》中也有向英语文化靠拢的翻译方法。电影中出现浪

荡子常啸梯色迷迷地看着新娘子的画面后，出现字幕"专在女子身上用功夫，脂粉队里讨生活之浪荡子常啸梯。"其英语译文是"Chang Tsio Te, a flatter of girls, always crazy over a skirt."这里用英语中对女子的比喻"skirt"，来翻译汉语中对女子的比喻"脂粉"。杨大鹏在见到春梅提水时说："像你这般弱不禁风的身材，怎能拿得动，让我来帮助你吧。"汉语中形容女子娇弱的词语"弱不禁风"，在这里被译为"too frail"，虽然没有汉语中的意象美，但是也可以使西方观众了解杨大鹏觉得春梅娇弱。在电影中还有下棋的一幕，也是按照国际象棋下法来翻译中国棋。如"撑壮"的英文字幕翻译是"Guard the King with the Marquis"；"还是走马的好"的英文字幕翻译是"It's better to move the knight instead"；"出车"的翻译是"Attacking with the castle"。这些译法都是用西方观众熟悉的翻译方式，以便于他们的理解。

电影《情海重吻》中对于"做寿"、"吃寿酒"这种中国人给老人过生日的说法，在英文字幕中均译为"birthday party"。这种翻译方法更加符合英语中庆祝生日的习惯，便于读者理解。具体例子如下：

中文字幕：我因为做寿的日子近了，所以非回上海不可，行事请先生偏劳。

英文字幕：I have to return to Shanghai for my birthday party. I request you to look after the business for me.

中文字幕：吃寿酒还有什么事商量。

英文字幕：Birthday party. What can be the urgent matter, today?

中文字幕：今天令岳大人做五十大寿，叫我们接你去吃寿酒的。

英文字幕：Today's the birthday of your father in law. We are here to invite you to the party.

在电影《银汉双星》中同样一些具有中国文化的词，在译文中则进行

了置换,将其翻译为在英语语言文化中易被理解的词语。如,导演高珂说:"我这月老要提出辞职,这件事用不着我了……他们俩在园子里接吻呢。"译文为"A matchmaker is unnecessary in this case. Therefore I beg to resign."这里把"月老"这个中国民间传说中的人物译为"matchmaker",便于西方观众的理解。再如杨倚云的表哥对杨倚云说:"你的幸福只好在这新旧礼教中牺牲了,聪明的云弟,及早回头,免误了她的青春罢。"译文是"Your must sacrifice your dream of happiness for the sake of honor. Be prudent, my dear cousin. Give her up and do not spoil her innocent life."这里把"礼教"译为"honor",也是为了便于国际观众的理解。

十分有趣的是,影片中在一个高尔夫球场的入口处,是一座假山,上面出现的中文是"假山",英文则是"Cathy Sports Club"。假山是符合中国园林传统的称呼,而 Cathy Sports Club 则是符合英文中对运动俱乐部的称呼。在汉英字幕中采取不同的称呼方法,不仅仅反映了一种翻译现象,更是当时上海的国际化程度的一种表现。

6.3 压缩与省略

压缩和省略是多媒体翻译中常见的现象。在多媒体翻译包括电影翻译中,字幕翻译往往受到时间和空间的限制。具体来说,无声电影的字幕翻译和有声电影的字幕翻译所受的限制有所不同。在无声电影的观赏当中,观众既需要观看屏幕上的影像,也需要阅读字幕插片,用电影字幕中的信息来补充对屏幕影像的理解。很多时候为了给目标观众更多的时间来观看影像,译者可能会考虑减少字幕的信息,减轻观众的阅读负担,对于屏幕已经展示的信息,译者就会采取压缩或者省略的翻译方法。

在电影《劳工之爱情》的开头,出现总字幕:"粤人郑木匠,改业水果,与祝医女结挪果缘,乃求婚于祝医。祝云:'能使我医业兴隆者,当以女

妻之'。木匠果设妙计,得如祝愿。有情人遂成了眷属。"这个以汉语文言讲述的完整的故事在英文字幕中被简单地翻译成一个名词性短语,"A doctor in needy circumstances, whose daughter is much admired by a fruit shop proprietor (formerly a carpenter) who sticks to the tools of trade"。译者没有将文言所写的整个故事译出,在译文中甚至没有点明各个人物的称呼,只是译出了主要人物之一医生的职业和与剧中其他人的关系,给观众大致交代。在后面描写郑木匠求婚不成的字幕"可怜的郑木匠!因为求婚失望,只好关上排门去睡觉。"译成"Cheung much disappointed in love matters is very miserable."也省略了对郑木匠的状态的感叹,以及汉语中关门睡觉这个动作所表示的无奈。

电影《桃花泣血记》中接生婆在琳姑出生之后,向陆起说:"先开花后结果,恭喜你添了一个姑娘。"英文则简单地翻译成"Congratulations. It's a girl."译文中将"先开花后结果"省去。接生婆在接生时,如果遇到产妇诞下女孩,常常会说这句话,表示他们在生女孩之后,下一胎会生男孩,以对产妇和产妇家人进行安慰。原文中这句俗语,是与中国农耕文化中重男轻女的思想相关的。英文翻译中将这句话省略,也就是将重男轻女的色彩淡化。

在电影《怕老婆》中也出现了电影翻译中常见的省略现象。电影在出现老胡辛苦劳作的镜头之后,打出字幕"日摇船,夜推磨,肚皮饿,耳朵拉破,老胡老胡,吃尽了老婆的苦。"孙瑜将这首打油诗翻译成"Old Hu's daily toils"。原诗幽默诙谐地表现老胡日夜劳作,辛苦不堪,又受到老婆的虐待。在孙瑜的翻译中只是成了对画面最基本含义的解释,不能不说是一种遗憾。在影片后来,李成死后,老胡得以昭雪。电影中打出"真凶已死原赃又得,胡氏父子重复团聚。"孙瑜则简单将其译成"The happy reunion",没有对具体的行为"真凶已死原赃又得"进行翻译,只是以皆大欢喜的结局,让观众去自己揣测具体结局。

同样，在电影《雪中孤雏》字幕翻译中也出现了省略的现象，比如，在春梅被赶出杨家之后，天气恶劣，电影中打出字幕"一刹那间，风停雨止，结冰累累，顿成玻璃世界。"英文字幕则只是简单地给出时间"At night"，没有对具体的天气环境描写进行翻译。不过电影的画面可以对内容进行补充，观众可以通过对电影画面的观看，了解到当时恶劣的天气情况，但是汉语中精彩的语言描述则无法感受。

6.4 改写与阐释

与压缩和省略相反，译者在字幕译文中加入原文字幕中没有的信息，加入自己对电影中人物、场景的理解。这一点同样在这六部电影中也都有出现，如在《劳工之爱情》中，英文翻译中加入了一些信息。比如，"呸！那个王八蛋牙齿疼。"译者根据影片中的情景翻译成"I have no toothache. I am looking for the one who threw the melon."译者的这种处理方法是根据影片中的画面信息而翻译出来的，这样的英文翻译也会让观众觉得更加合情合理。在年轻人因酒后滑倒去祝医生那里看病时说："酒会吃得，这双皮鞋太滑，出的毛病！"翻译成为"Those confounded foreign shoes my wife bought which caused mishap."加入了"confounded"，"foreign"，"my wife"等一些原文中不存在的信息。

《情海重吻》中丽君的母亲对女儿十分娇惯纵容，在她见亲家母来告诉她女儿在外有私情时，她先是矢口否认，见了证据之后，说："好好，我的女儿，你把她赶到什么地方去了？"英文字幕将其译成"Well, well. My poor daughter, where did you drive her to?"英语中加入了形容词"poor"，是译者揣测丽君之母对女儿的偏袒之心，而加入译文的。影片展现出陈梦天的住处之后，打出字幕"浪漫的大学生陈梦天之家"英文字幕则是"Dissipated youth Chen Mong Tien's home"。汉语字幕中点出陈梦

天的身份是受到高等教育的"大学生",并用"浪漫"一词表现其性情。但在英语字幕中用了"dissipated"一词,并将陈梦天的大学生身份去掉,只是用了"youth"。这种改变体现了译者对陈梦天这个人物的批判,认为其生活放纵不堪。在律师事务所里,梦天与丽君办理离婚时,梦天的母亲问丽君要回聘礼说:"既然不当他人看待,离婚还提什么聘礼不聘礼。"英文字幕打出"It's lucky enough to get rid of such a woman. Why rave about the wedding expenses?"起平在剧中是个非常忠厚平和的人,他的话也体现了他的性格,并没有表示出对丽君的指责,而英文中"It is lucky to get rid of such a woman."则明显表现出起平对丽君的不屑。离婚后,起平思念丽君,母亲见到后说:"已经离婚了,何必再去想他呢。"英文字幕出现"Get that vulgar woman out of your head once for all."在汉语字幕中,起平的母亲只是让儿子不要再想念丽君了,并没有表现出对丽君的评判,而英文字幕中用 the vulgar woman 对丽君进行道德价值评判。后来,丽君的母亲请张先生去请起平过来吃寿酒,张先生说:"怎么我可以去接他呢?"而英语字幕中则用"How can poor I get him?"译者在译文中加入了形容词"poor",以表现张先生的不情愿。可以看出,在这部影片的翻译之中,译者在译文的处理上,加入了自己对于影片的理解和道德情感评判的色彩。

6.5 禁忌语的翻译

早期电影公司无不将宣传中国文化,展示中国人的形象作为己任。所以我们在电影翻译中,可以看到译文有时候比原文更加有礼貌,原文中一些禁忌语在译文中也被中性词所替代。比如在《劳工之爱情》中,中文字幕"呸!那个王八蛋牙齿疼。"就被译者根据影片中的情景翻译成"I have no tooth ache. I am looking for the one who threw the melon."这

样就将"王八蛋"一词省略不译，译文中也没有出现任何诅咒性的词语。再如《桃花泣血记》一片中的英文翻译在语气程度上，也采取了淡化的色彩，比如娟娟在评论德恩时说："德恩真没人格，同乡下女子做这样丑态！"用"没人格"、"丑态"，表现出娟娟认为德恩的行为不合身份、不得体。而英文字幕中则用了"Teh-en must be crazy. Enjoy making love to that country girl."只是用了"must be crazy"形容德恩，并没有加入伦理道德上的批判，减轻了谴责程度。陆起在进城后看到与德恩同居的女儿打扮成城里女子一样时说："我不愿意我的女儿有这种贱样！去换原来的衣服来见我。""贱样"一词明化了陆起对女儿与德恩同居的态度，认为女儿不知廉耻。这条字幕下的"It is against my wish to see my own daughter dressed like this. Go and get into the clothes in which you came."只是用了"dressed like this"，没有译出陆起对女儿的严厉的批判态度，而是采取了淡化的色彩。陆起在女儿琳姑死后见到德恩时说："你来了很好，你害死了我的女儿，还要留下这孽根，怎么办？"用"孽根"一词，点出陆起对德恩与琳姑之间的爱情的态度以及对外孙的态度，而英文字幕"Well. You have come. My daughter died, because of you and left this child behind. Now what are you going to do with this child?"只是将"孽根"处理成"this child"，采取了淡化的手法，没有将汉语字幕中愤怒的语气译出。

《情海重吻》中对于禁忌语的翻译也采取了"淡化"，比如，"现在还讲什么岳大人不岳大人的鬼话。"被翻译成"When the wife is divorced, does the father-in-law come in?"这里也没有将"鬼话"译出，译文显得语气较为缓和。

这样淡化禁忌语的翻译方法会让目标语观众觉得中国人言谈彬彬有礼。这与上文分析的英文字幕中加入尊称有着同样的效果，与早期电影公司在翻译中对译文进行过滤，树立中国国际形象有关。

6.6 淡化社会冲突

20世纪二三十年代的中国处于中西交汇、社会经历剧烈变革的时期,这一时期我国社会经历思想上、制度上的巨变,这些巨变在电影中也有体现。对于中国社会中存在的社会矛盾、新旧思想、伦理道德的冲突,在电影汉语字幕中直言不讳地尖锐指出,而在英文中则采用淡化的手法。

影片《桃花泣血记》中谈到金太太对她的独子德恩的爱时,插入了一条评论性的字幕"金太太她最爱的就是她的独养儿子德恩,可惜她的爱法太不合时代了。"中文字幕指出金太太的爱法不合时代,暗示了受到五四新文化运动影响的中国社会正在经历着社会秩序、伦理道德的变革,而金太太对德恩的爱,已经不符合新的社会的家庭关系中父母与子女的关系了。而在英文翻译中,只是指出"Mrs. King loves Teh-en, her only son, above all things, but not always in the wisest manner." 只是谈到金太太对儿子爱"并不总是以最明智的方式"进行。英文译文的这种处理,使得英语观众无法像中文观众那样意识到中国社会变革中蕴含的冲突,而会理解成金太太的爱儿子的方法不总是最明智的。此外,在德恩与琳姑在树林里约会时,出现一条字幕"绿荫深处,常有一对不调和的情人出现。"在中文字幕中用"不调和"指出,德恩与琳姑的门第悬殊,在世俗的眼光中不和谐。而在这条中文字幕的下方的英文字幕则打出"Lim and Teh-en the days of love will be long remembered."英文字幕完全没有说他俩的爱情不调和,而是指出两人的爱情将会被长久记住,而淡化两人的爱情不会被社会所容,不会被家庭所容的事实。影片在结尾德恩写给母亲的信的翻译处理上,将德恩的意图扩大上升。德恩信原文字幕:

母亲大人膝下敬禀者:儿爱琳姑,琳姑因儿而死,儿心碎矣。倘大人能体恤儿心,葬以儿媳之礼,则儿即日回家,否则恕儿永流外地

矣,肃此敬请福安。

<div align="right">儿德恩泣书</div>

信件译文字幕:

Dear Mother,

 I love Lim. My heart is broken [sic] her death. Please acknowledge her relatives as our equals, other [sic] should be ashamed to return home.

<div align="right">Your loving son Teh-en.</div>

 英文译文与原文在含义上最大的区别就是,在德恩的信中对母亲的要求,将琳姑"葬以儿媳之礼"扩大为"Please acknowledge her relatives as our equals."译文中将德恩的要求从对恋人地位的认可,上升到对人人平等的要求的认可。这一点无论如何不能不算是一个提升。英语观众会觉得德恩的要求更具有现代性与进步性。

 在电影《银汉双星》快结束的时候,出现字幕"爱情与礼教相争,爱之力果大,但胜利终属礼教。"与"Love versus honor. Great is the power of love, but greater is still his sense of duty."五四运动以来,礼教就作为被批判与打倒的对象,在联华公司出品的电影中,都有反对封建礼教的精神,如《桃花泣血记》等,可以说"反对礼教"是当时中国社会,尤其是文化界中的一个先进的流行词,代表了当时的社会冲突。而英文中则将"礼教"淡化译为"honor"与"duty",则无法让英文观众了解中国当时的社会冲突。

 译文对汉语字幕中体现的社会冲突、观念冲突、语气冲突采取了淡化手法,在一定程度上粉饰了影片中体现的诸多冲突,掩盖了中华文化在巨变中所经历的痛楚,在对外宣传中起到了维护中华文化和中国人民形象的功能。

6.7 译者

电影《儿子英雄》是现存的唯一一部在影片开头标出电影译者的作品，而其他目前可以看到的早期无声电影都没有标出译者。这部电影的译者就是中国电影史上大名鼎鼎的孙瑜。学术界一直都是对他导演的作品进行探讨，却一直没有提及孙瑜作为电影译者的身份与翻译实践。孙瑜原名孙成玙，原籍四川自贡，1900 年生于重庆，父亲是前清的举人，曾执教大学多年。孙瑜幼年随父走遍南北，在天津南开中学毕业后，于 1919 年秋考进北京清华高等学校，在校期间，曾翻译过杰克·伦敦的《豢豹人的故事》(The Leopard Man's Story)和托马斯·哈代的《娱他的妻子》(To Please His Wife)，刊于茅盾主办的《小说月报》。1923 年去美国威斯康星大学选读文学戏剧科，其间发表过散文、短篇小说和李白诗歌的翻译，并以《论英译李白诗》为毕业论文，其间翻译过八十多首李白的诗歌。毕业后，孙瑜继而又入纽约电影摄影学校和美国戏剧家大卫·比拉斯戈(David Belasco)办的戏剧学院学习摄影、洗印和剪接，同时在哥伦比亚大学选修初级和高级电影编剧和导演。① 1926 年回国之后，先后就职于长城画片公司和民新影片公司，拍摄了《鱼叉怪侠》、《潇湘泪》和《风流剑客》。1930 年孙瑜转入联华影业公司。从 1932 年到 1934 年，他先后执导了《野玫瑰》、《火山情血》、《天明》、《小玩意》、《体育皇后》、《大路》六部电影，绝大部分都成为了无声电影时代的经典作。孙瑜本人在"文革"之后，年近八十，又翻译了李白诗歌四十余首，希望可以向世界介绍中国文艺的高度传统。1981 年，香港商务印书馆出版了孙瑜的翻译作品，《李白诗新译》(英文)，其中就包括孙瑜早期所译的八十多首和"文革"后翻译

① 孙瑜：《银海泛舟——回忆我的一生》，第 1—35 页。

的四十多首。①

电影《儿子英雄》中标明孙瑜为译者的截图

我们遍读各种电影史,只能看到对孙瑜这一时期的编导作品的介绍,而看不到对孙瑜电影翻译实践的记录与探讨,而孙瑜本人的自传中对自己的翻译经历也只是蜻蜓点水地有所提及,谈到了自己翻译了李白的诗歌和一些文学作品,没有对自己影片翻译经历进行深谈。孙瑜自1926年回国后就一直在电影公司工作,其优秀的英文功底和数年的海外生活经历,无疑使他成为理想的电影翻译的人选。1933年之前的国产电影现存的已经不多。孙瑜先生也过世多年。我们如今无法考究孙瑜当年具体从事了多少部电影的翻译工作,也无法得知他的翻译过程与翻译策略,只能从电影《儿子英雄》来进行管窥。

孙瑜有着很高的文学造诣,创作过很多电影剧本。因其导演作品富有诗意,被导演过《十字街头》的沈西苓称为"诗人导演"。在他翻译的电影作品中,这种诗人的气质也无法掩盖,往往将译文翻译得颇有诗意。电影中在阿根因父亲受冤被捕之后,深夜痛苦不堪,难以入睡时,影片打出字幕"万众都静的夜中,可怜这困苦无辜的儿童。"孙瑜将其翻译为"A

① 孙瑜:《银海泛舟——回忆我的一生》,第265—268页。

night of stillness, in the world of sorrow, a little heart that is bleeding unseen."译文比原文更富有诗意,并用"a little heart that is bleeding unseen",诗意地翻译出阿根痛苦无眠、无所依靠的情景。

这六部电影都是本土影片公司作为赞助人对影片进行翻译的,以满足国际观众的观影需求。在具体的翻译策略上,我们看到字幕译者既对中国文化语言元素进行保留,又努力向目标语文化靠拢,在译文中渗入基督教色彩,并将电影的字幕内容根据西方社会的意识形态和伦理道德进行一定程度的改写。早期的电影公司以宣传中华形象,发扬国光作为宗旨,这样也就不难理解为什么早期电影中在人物对白的译文中更多地使用礼貌性的称呼,对禁忌语采用中性色彩的词语进行翻译,而对当时中国社会中出现的剧烈的思想、道德、伦理制度上的冲突也多采用淡化的色彩,使得目标观众无法感受到中国社会中呈现出的巨大动荡与不安。

结　语

　　我国电影发展的历史迄今已经长达一个多世纪，1905年电影《定军山》的问世开创了中国人拍摄电影之先河，15年之后，《庄子试妻》在美国上映，拉开了我国电影对外传播的序幕。相关统计研究显示，1905年至1949年我国内地电影影片公司拍摄了一千多部电影，仅1917年至1927年十年间国内各电影公司主动进行英文翻译的国产电影就多达97部。我国早期国产电影翻译是有组织的、有计划的、大规模的对外翻译活动，无论是在当时还是在现在都具有重要的社会意义和学术研究价值，然而国内外学术界却始终对此疏于关注，全面而系统化的研究成果迄今仍然阙如。本书以我国早期国产电影的翻译（1905—1933）为研究对象，尤其是其中的英文字幕翻译，从翻译研究与文化研究的视角将我国早期国产电影翻译放在历史文化语境中进行考察，探讨我国电影翻译的起源、深层原因与翻译类型；此外，还结合文本细读的方法对早期电影的中文字幕及其英文翻译进行考察，分析早期电影中英文字幕的特征、翻译现象与翻译策略。

　　本书认为，20世纪上半叶欧美电影风靡我国大地，在观念和技术方面推动了我国国产电影翻译的产生和发展。早期欧美电影对中国形象的

扭曲也刺激了我国民族影业和政府机构翻译国产电影,以树立中华民族的优良形象。在上述过程中,国民政府电影管理机构对国产电影的翻译进行管理,导致国产电影翻译形成了四种类型:影业公司的商业翻译、政府与影业公司的合作翻译、政府主导的电影翻译和国外机构对我国电影的翻译。我国早期电影的字幕呈现文白混杂、中西并用的特征,折射出所处的东西交汇、社会巨变的时代。早期电影翻译中呈现出多种现象,包括双重翻译的现象与东方情调化的翻译现象。电影的字幕译文受到主流意识形态、赞助人、诗学与审美需求的影响而改写,以达到最大限度的接受。

总之,本书首次尝试全面而深入地考察、挖掘与研究我国早期国产电影的翻译活动的史料,对电影翻译进行系统的、描述性的研究,揭示电影翻译与历史语境之间的互动关系,解读电影翻译中的典型特征以及翻译策略与方法,填补相关研究中的薄弱之处。

本书试图从宏观和微观两个视角对1905年至1949年间我国国产电影的翻译进行研究,将其还原到历史文化语境之中进行考察,阐释电影翻译自身的典型特征及其价值和意义,以及电影翻译与社会语境之间的互动关系。就较为宏观的考察和研究而言,本书梳理和分析了早期电影翻译形成的原因和存在的四种形式。就微观的考察和研究而论,本书通过对典型的电影翻译文本的细读,分析了早期电影的字幕功能、语言特征,考察了我国早期电影翻译中存在的双重翻译和东方情调化的现象以及我国早期本土影业公司具体的电影译出的策略与方法。

大体而言,我国早期国产电影的翻译是民族电影业和政府主动翻译输出电影文化与艺术的行为,在宣传我国文化、树立国民形象、获取商业利益等方面起到了积极的作用。对比而言,目前我国国产电影在海外放映时,多采用字幕翻译而非配音翻译,这些翻译主要是国外引进机构进行的主动翻译,由我国电影公司主动加入外语字幕的国产电影只是占了极

少的一部分。①我们通过早期国产电影翻译可以清楚地看到,海外机构对我国电影进行翻译时,往往采取与我国电影公司不同的翻译策略,采取东方情调化的翻译方法,其译文只会加强中国在西方社会中已存在的固定形象。我国电影机构主动译出时,则会采取有利于展现中国正面形象的翻译策略。如果我们能够借鉴这一历史经验,增强文化传播能力,主动译出我国电影,就可以让西方观众看到一个更加正面、主动的国家形象,而并非扭曲或是刻意被东方情调化的中国形象。

本书有赖于中国电影资料馆、国家图书馆和北京大学图书馆收藏和提供的大量史料,以及来源于20世纪上半叶的报纸杂志、电影年鉴与电影史、早期电影公司出版的特刊、电影人的回忆录、政府法律法规及公告,以及鲜活的、现存的影片文本。在资料收集的过程中,面临的比较大的问题是早期电影翻译的译者资料较少,电影翻译文本保存下来的也不多,这在一定程度上限制了本书充分展开对早期国产电影译者的考察以及翻译文本的分析。作者希望在以后的研究中能够查找和考证出更多早期国产电影翻译的作品和关于早期电影译者的资料,进一步充实对早期国产电影翻译的考察。在本书的研究过程中,20世纪上半叶外国电影在中国市场的翻译和被接受也引起了研究者的极大兴趣。这些外国影片的译者很多也是中国电影的英文字幕译者。本书作者未来的研究中涉及此领域,以期对该时期的双向电影翻译活动之间的关系进行考察。

① 中国电影集团公司董事长韩三平访谈录音记录,2009年10月5日。

参考文献

一、英文文献

Amador, Miquel Dorado Carles and Pilar Orero. "e-AVT: A Perfect Match: Strategies, Functions and Interactions in an Online Environment for Learning Audiovisual Translation." *Topics in Audiovisual Translation*. Ed. Pilar Orero. Amsterdam/Philadelphia: John Benjamins Publishing, 2004. 141—153.

Armstrong, Stephen, et al. "Leading by Example: Automatic Translation of Subtitles via EBMT." *Perspectives: Studies in Translatology* 14, 3(2006):163—184.

Asimakoulas, D. "Towards a Model of Describing Humour Translation. A Case Study of the Greek Subtitled Versions of Airplane! And Naked Gun." *Meta* XLIX (2004): 822—842.

Baker, Mona, and Braňo Hochel. "Dubbing." *Routledge Encyclopedia of Translation Studies*. Ed. Mona Baker. London and New York: Routledge, 1998. 74—76.

Baker, Mona. "Towards a Methodology for Investigating the Linguistic Behavior of Professional Translators." *Target* 12 (2) 2000: 241—266.

——. "Towards a Methodology for Investigating the Style of a Literary Translator." *Target* 12(2) 2000: 241—266.

Baldry, A. and C. Taylor. "Multimodal Concordancing and Subtitles with MCA." *Corpora and Discourse*. Eds. A. Partington, J. Morley, and L. Haarman. Berlin: Peter Lang, 2004. 57—70.

Baldry, Anthony and Paul J. Thibault. *Multimodal Transcription and Text Analysis*. London/Oakville: Equinox, 2006.

Bartoll, Eduard. "Parameters for the Classification of Subtitles." *Topics in Audiovisual Translation*. Ed. P. Orero. Amsterdam/Philadelphia: John Benjamins Publishing, 2004. 53—60.

Bartrina, Francesca. "The Challenge of Research in Audiovisual Translation." *Topics in Audiovisual Translation*. Ed. P. Orero. Amsterdam/Philadelphia: John Benjamins Publishing, 2004. 155—167.

Baumgarten, N. "On the Women's Service? Gender-conscious Language in Dubbed James Bond Movies." *Gender, Sex and Translation. The Manipulation of Identities*. Ed. Jos'e Santaemilia. Manchester/Northampton: St. Jerome, 2005. 53—69.

Benecke, B. "Audio-Description." *Meta* XLIX, 1 (2004): 78—80.

Biber, Douglas, Susan Conrad and Randi Reppen. *Corpus Linguistics: Investigating Language Structure and Use*. Cambridge: Cambridge University Press, 1998.

Bicknell, M. "Europe, Broadcasting in English and the Information Society." *Translating for the Media. Papers from the International Conference Language and the Media*. Ed. Y. Gambier. Turku: University of Turku, 1998. 35—50.

Bhabha, Homi K. "Cultural Diversity and Cultural Differences." *The Post Colonial Studies Reader*. Ed. Bill Ashccroft, et al. London

and New York: Routledge, 1994. 206—212.

Boer, C. den "Live Interlingual Subtitling." *(Multi)Media Translation, Concepts, Practices and Research*. Eds. Gambier, Y., and H. Gottlieb. Amsterdam /Philadelphia: John Benjamins Publishing, 2001. 167—172.

Bogucki, Lukasz. "The Constraint of Relevance in Subtitling."*Journal of Specialized Translation*, 1. (2004) 13 May. 2010. <URL: http://www.jostrans.org/issue01/ issue01toc.htm>

Brondeel, H. "Teaching Subtitling Routines." *Meta* XXXIX, 1 (1994): 26—33.

Carbonell, Ovidio. "The Exotic Space of Cultural Translation." *Translation, Power, Subversion*. Ed. Román Alvarez and M. Carmen Africa Vidal. Clevedon; Philadelphia: Multilingual Matters, 1996. 79—98.

Carroll, M. "Subtitler Training: Continuing Training for Translators." *Translating for the Media. Papers from the International Conference Language and the Media*. Ed. Y. Gambier. Turku: University of Turku, 1998. 265—266.

Cattrysse, P. "Translation in the New Media Age: Implications." *Translating for the Media. Papers from the International Conference Language and the Media*. Ed. Y. Gambier. Turku: University of Turku, 1998. 7—12.

——. "Film (Adaptation) as Translation: Some Methodological Proposals." *Target* 4, 1 (1992): 53—70.

Cazdyn, Eric. "A New Line in the Geometry." *Subtitles. On the Foreignness of Film*. Eds. Atom Egoyan and Ian Balfour. Cambridge

(Mass.)/London: The MIT Press, 2004. 403—419.

Chalier, C., and F. Mueller. "Subtitling for Australian Television: the SBS Endeavour." *Translating for the Media. Papers from the International Conference Language and the Media*. Ed. Y. Gambier. Turku: University of Turku, 1998. 97—102.

Chaume Varela, F. "Models of Research in Audiovisual Translation." *Babel*. 48 (1) (2002): 1—13.

——. "Translating Non-Verbal Information in Dubbing." *Nonverbal Communication and Translation: New Perspectives and Challenges in Literature, Interpretation and the Media*. Ed. F. Poyatos. Amsterdam/Philadelphia: John Benjamins Publishing, 1997. 315—326.

——. "Synchronization in Dubbing: a Translational Approach." *Topics in Audiovisual Translation*. Ed. P. Orero. Amsterdam/Philadelphia: John Benjamins Publishing, 2004. 35—52.

——. "Discourse Markers in Audiovisual Translation." *Meta* XLIX, 4 (2004): 843.

——. "Film Studies and Translation Studies: Two Disciplines at Stake in Audiovisual Translation." *Meta* XLIX, 1 (2004): 12—24.

Chen, Chapman. "On the Hong Kong Chinese Subtitling of English Swearwords." *Meta* XLIX, 1 (2004): 135—147.

——. "On the Hong Kong Chinese Subtitling of the Erotic Dialogue in Kaufman's Quills." *Quaderns. Revista de Traducció* 12 (2005): 205—224.

Chen, Sheng-Jie. "Linguistic Dimensions of Subtitling. Perspectives from Taiwan." *Meta* XLIX, 1 (2004): 115—124.

"Chinese Movies: A Comedy about an Amorous Barber Breaking Records in Shanghai." *Life* 27 Oct. 1947:75—78.

"China:Little Meow." *Time* 03 Nov. 1947.

"CHINA:The Razor's Edge."*Time* 04 Aug. 1947.

Chuang, Ying-Ting. "Studying Subtitle Translation from a Multi-Modal Approach." *Babel* 52: 4(2006):372—383.

Cortés, O. C. "Orientalism in Translation: Familiarizing and Defamiliarizing Strategies." *Translators' Strategies and Creativity*, Ed. A. Beylard-Ozeroff, J. Králová and B. Moser-Mercer. Amsterdam: John Benjamins Publishing Company, 1998. 63—70.

Crone, J. "The Role and Nature of Translation in International Broadcasting: an Asian-Pacific Viewpoint." *Translating for the Media. Papers from the International Conference Language and the Media.* Ed. Y. Gambier. Turku: University of Turku, 1998. 87—96.

D'Ydewalle, G. et al. "Reading a Message When the Same Message is Available Auditorily in Another Language: the Case of Subtitling." *Eye Movements: From Philosophy to Cognition*. Eds. J. K. O'Regan, and A. Levyschoen Amsterdam/New York: Elsevier, 1987. 313—321.

Danan, M. "Captioning and Subtitling: Undervalued Language Learning Strategies." *Meta* XLIX, 1 (2004): 77—80.

Danan, Martine. "Dubbing as an Expression of Nationalism."*Meta* 36 (4) (1991): 606—614.

De Linde, Zoe. "Read My Lips' Subtitling Principles, Practices and Problems." *Perspectives: Studies in Translatology* 3, 1 (1995):

9—20.

Delabastita, D. "Translation and Mass-Communication: Film and TV Translation as Evidence of Cultural Dynamics." *Babel* 35, 4 (1989): 193—218.

——. "Translation and the Mass Media." *Translation, History and Culture*. Eds. S. Bassnett and A. Lefevere. London and New York: Pinter Publishers, 1990. 97—109.

Derasse, B. "Dubbers and Subtitlers Have a Prime Role in the International Distribution of Television Programmes." *EBU Review: Programmes, Administration, Law*. November, 38 (6) (1987): 8—13.

Díaz Cintas, J. "Striving for Quality in Subtitling: the Role of a Good Dialogue List." *(Multi) Media Translation, Concepts, Practices and Research*. Eds. Y. Gambier and H. Gottlieb. Amsterdam/Philadelphia: John Benjamins Publishing, 2001. 199—211.

——. "In Search of a Theoretical Framework for the Study of Audiovisual Translation." *Topics in Audiovisual Translation*. Ed. P. Orero. Amsterdam/Philadelphia: John Benjamins Publishing, 2004. 21—34.

Díaz Cintas, J. And A. Remael. *Audiovisual Translation: Subtitling*. Manchester: St. Jerome, 2007.

Díaz Cintas, J. and P. Orero. "Course Profile: Postgraduate Courses in Audiovisual Translation." *The Translator* 9, 2 (2003): 371—388.

Dollerup, Cay. "On Subtitles in Television Programmes." *Babel* 20(4). 1974: 197—202.

Dries, J. *Dubbing and Subtitling. Guidelines for Production and Dis-

tribution. Düsseldorf: The European Institute for the Media, 1995.

Espasa, Eva. "Myths about Documentary Translation." *Topics in Audiovisual Translation*. Ed. P. Orero. Amsterdam/Philadelphia: John Benjamins Publishing, 2004:183—197.

Fawcett, P. "The Manipulation of Language and Culture in Film Translation." *Apropos of Ideology. Translation Studies on Ideology-Ideologies in Translation Studies*. Ed. María Calzada Pérez. Manchester: St. Jerome Publishing, 2003. 145—163.

——. "Translating Film." *On Translating French Literature and Film*. Ed. G. T. Harris. Amsterdam: Rodopi, 1996. 65—88.

Fodor, István. *Film Dubbing: Phonetic, Semiotic, Aesthetic and Psychological Aspects*. Hamburg: Helmut Buske, 1976.

Fuentes Luque, A. "An Empirical Approach to the Reception of AV Translated Humour. A Case Study of the Marx Brothers 'Duck Soup'." *The Translator* 9, 2 (2003): 293—306.

Gambier, Y, ed. *Translating for the Media. Papers from the International Conference Language and the Media*. Turku: University of Turku, 1998.

——. "Audio-Visual Communication: Typological Detour." *Teaching Translation and Interpreting*. Eds. C. Dollerup and A. Lindegaard. Amsterdam/Philadelphia: John Benjamins Publishing, 1994. 275—283.

——. "Screen Transadaptation: Perception and Reception." *The Translator* 9. 2 (2003): 171—189.

Gambier, Y., and H. Gottlieb. Eds. *(Multi) Media Translation, Concepts, Practices and Research*. Amsterdam/ Philadelphia: John

Benjamins Publishing, 2001.

Giovanni, E. "Cultural Otherness and Global Communication in Walt Disney Films at the Turn of the Century." *The Translator* 9. 2 (2003): 207—223.

Goris, O. "The Question of French Dubbing: Towards a Frame for Systematic Investigation." *Target* 5. 2(1993): 169—190.

Gost Canós, R. "Translation in Bilingual Contexts: Different Norms in Dubbing Translation." *Topics in Audiovisual Translation*. Ed. P. Orero. Amsterdam/Philadelphia: John Benjamins Publishing, 2004. 63—82.

Gottlieb, H. "Establishing a Framework for a Typology of Subtitle Reading Strategies. Viewer Reaction to Deviations from Subtitling Standards." *Translation, FIT Newsletter. Nouvelle série XIV*. Ed. Haeseryn, R. Sint-Amandsberg. 3—4: (1995): 388—409.

——. "Language-political Implications of Subtitling." *Topics in Audiovisual Translation*. Ed. P. Orero. Amsterdam/Philadelphia: John Benjamins Publishing, 2004. 83—100.

——. "Subtitling." *Routledge Encyclopedia of Translation Studies*. Ed. Mona Baker. London and New York: Routledge, 1998. 244—248.

——. "Subtitling: Diagonal Translation." *Perspectives: Studies in Translatology* 2. 1 (1994): 101—121.

——. "Subtitling: People Translating People." *Teaching Translation and Interpreting*. Eds. C. Dollerup and A. Lindegaard. Amsterdam/Philadelphia: John Benjamins Publishing, 1994. 261—274.

——. *Screen Translation. Six Studies in Subtitling, Dubbing and*

Voice-over. Copenhague: University of Copenhague, 2000.

——. *Subtitles, Translation and Idioms*. Copenhague: Copenhague University. Unpublished PhD Thesis. 1997.

Guardini, P. "Decision-making in Subtitling." *Perspectives: Studies in Translatology* 6.1 (1998): 91—112.

Gutiérrez Lanza, M. C. "Spanish Film Translation: Ideology, Censorship and the Supremacy of the National Language." *The Changing Scene in World Languages*. ATA Scholarly Monograph Series. Vol. IX. Ed. M. B Labrum. Amsterdam/Philadelphia: John Benjamins Publishing, 1997:35—45.

Halverson, Sandra. "Translation Studies and Representative Corpora: Establishing Links between Translation Corpora, Theoretical/Descriptive Categories and a Conception of the Object of Study."*Meta* 43.4 (1998): 494—514.

Hatim, B. and I. Mason. "Politeness in Screen Translating." *The Translator as Communicator*. London: Routledge, 1997. 78—96.

Hay, J. "Subtitling and Surtitling." *Translating for the Media. Papers from the International Conference Language and the Media*. Ed. Y. Gambier. Turku: University of Turku, 1998. 131—138.

Heiss, C. "Dubbing Multilingual Films: A New Challenge?" *Meta* XLIX, 1 (2004): 208—220.

Hempen, F. "Introducing the VVFT, the Dutch Union of Translators for the Media." *Translating for the Media. Papers from the International Conference Language and the Media*. Ed. Y. Gambier, Turku: University of Turku, 1998. 51—56.

Hensel, M. "The Nuts and Bolts." *EBU Review* vol. XXXVIII, 6

(1987):14—15.

Herbst, T. "A Pragmatic Approach to Dubbing." *EBU Review*, vol. XXXVIII, 6(1987):21—23.

——. "Dubbing and the Dubbed Text-Style and Cohesion: Textual Characteristics of a Special Form of Translation." *Text Typology and Translation*, Ed. Anna Trosborg. Amsterdam/Philadelphia: John Benjamins Publishing, 1997. 291—308.

——. *Linguistische Aspekte der Synchronisation von Fernsehserien. Phonetik, Textlinguistik, übersetzungstheorie*. Tübingen: Niemeyer, 1994.

Howell, Peter. "Character Voice in Anime Subtitles." *Perspectives: Studies in Translatology* 14.4 (2006): 292—305.

Ivarsson, J. "Subtitling through the Ages. A Technical History of Subtitles in Europe." *Language International* April (2002): 6—10.

——. *Subtitling for the Media. A Handbook of an Art*. Stockholm: TransEdit, 1992.

J. Ckel, A. "Shooting in English: Myth or Necessity?" *(Multi)Media Translation, Concepts, Practices and Research*. Eds. Y. Gambier and H. Gottlieb. Amsterdam /Philadelphia: John Benjamins Publishing, 2001. 73—89.

J. Skel. Inen, R. "Who Said That? A Pilot Study of the Hosts' Interpreting Performance on Finnish Breakfast Television." *The Translator* 9.2 (2003):307—323.

Jacquemond, R. "Translation and Cultural Hegemony: the Case of French-Arabic Translation." *Rethinking Translation*. Ed. L. Venuti. London: Routledge, 1992. 139—158.

James, H. "Language Transfer in the Audiovisual Media." *Parallèles* 19(1997): 87—97.

——. "Screen Translation Training and European Cooperation." *Translating for the Media. Papers from the International Conference Language and the Media.* Ed. Y. Gambier. Turku: University of Turku, 1998. 243—258.

Joel W. Filler. *The Hollywood Story.* New York: Crown Publishers, 1988. 281.

Karamitroglou, F. "A Proposed Set of Subtitling Standards for Europe." *Translation Journal* 2. 2(1998) 12 Mar. 2010. <URL: http://www.accurapid.com/journal/04stndrd.htm>

——. "Audiovisual Translation at the Dawn of the Digital Age: Prospects and Potentials." *Translation Journal* 3. 3 (1999) 14 Sept. 2009. <URL: http://www.accurapid.com/journal/09av.htm>

——. *Towards a Methodology for the Investigation of Norms in Audiovisual Translation.* Amsterdam/Atlanta: Rodopi. 2000.

Kelly Coll, C. "Language, Film and Nationalism." *Translating for the Media. Papers from the International Conference Language and the Media.* Ed. Y. Gambier. Turku: University of Turku, 1998. 201—206.

Kenny, Dorothy. *Lexis and Creativity in Translation: A Corpus-based Study.* Manchester: St. Jerome Publishing, 2001.

Klerkx, J. "The Place of Subtitling in a Translator Training Course." *Translating for the Media. Papers from the International Conference Language and the Media.* Ed. Y. Gambier. Turku: Uni-

versity of Turku, 1998. 259—264.

King, Evan. Trans. *Rickshaw Boy*. By Shaw Lau New York: Reynal and Hitchcock, 1945.

Knipp, C. "The 'Arabian Nights' in England: Galland's Translation and Its Successors." *Journal of Arabic Literature* 5 (1974): 44—54.

Kova, I. "Language in the Media—A New Challenge for Translator Trainers." *Translating for the Media. Papers from the International Conference Language and the Media*. Ed. Y. Gambier. Turku: University of Turku, 1998. 123—130.

——. "Relevance as a Factor in Subtitling Reductions." *Teaching Translation and Interpreting*. Eds. C. Dollerup and A. Lindegaard. Amsterdam/Philadelphia: John Benjamins Publishing, 1994. 244—251.

Kristmannsson, G. "Iceland's 'Egg of Life' and the Modern Media." *Meta* XLIX. 1(2004): 59—66.

Krogstad, M. "Subtitling for Cinema Films and Video/Television." *Translating for the Media. Papers from the International Conference Language and the Media*. Ed. Y. Gambier. Turku: University of Turku, 1998. 57—64.

Lambert, J. "Language and Social Challenges for Tomorrow: Questions, Strategies, Programs." *Translating for the Media. Papers from the International Conference Language and the Media*. Ed. Y. Gambier. Turku: University of Turku, 1998. 13—34.

Lambourne, Andrew. "Subtitle Respeaking. A New Skill for a New Age." *Special Issue of In TRAlinea (New Technologies in Real*

Time Intralingual Subtitling Eds. Carlo Eugeni and Gabriele Mack) (2006) 4 Aug. 2009. <URL:http://www.intralinea.it/specials/respeaking/eng_more.php?id=447_0_41_0_M>

Lefevere, A. ed. *Translation, History and Culture: A Sourcebook*. London and New York: Routledge, 1992.

——. "Translation as the Creation of Images or 'Excuse me, is this the Same Poem?'" *Translating Literature*. Ed. Susan Bassnett. Suffolk: St Edmundsbury Press Ltd, 1997. 70.

——. *Translation, Rewriting and the Manipulation of Literary Fame*. London and New York: Routledge, 1992. 9—14.

Li, J. "Intonation Unit as Unit of Translation of Film Dialogue." *Translating for the Media. Papers from the International Conference Language and the Media*. Ed. Y. Gambier. Turku: University of Turku, 1998. 151—184.

Linde, Z. de and N. Kay. *The Semiotics of Subtitling*. Manchester: St. Jerome Publishing, 1999.

Lomheim, S. "The Writing on the Screen. Subtitling: a Case Study from Norwegian Broadcasting (NRK), Oslo." *Word, Text and Translation*. Eds. G. Anderman and M. Rogers. Clevedon: Multilingual Matters Ltd, 1999. 190—207.

Lorenzo, L., A. Pereira, and M. Xoubanova. "The Simpsons/Los Simpson. Analysis of an Audiovisual Translation." *The Translator* 9.2(2003): 269—291.

Lung, R. "On Mis-translating Sexually Suggestive Elements in English-Chinese Screen Subtitling." *Babel* 44. 2(1998): 97—109.

Luyken, G. *Overcoming Language Barriers in Television. Dubbing and Subtitling for the European Audience*. Manchester: European Institute for the Media, 1991.

Mack, G. "Conference Interpreters on the Air: Live Simultaneous Interpreting on Italian Television." *(Multi) Media Translation, Concepts, Practices and Research*. Eds. Y. Gambier and H. Gottlieb. Amsterdam/Philadelphia: John Benjamins Publishing, 2001. 125—132.

Maillac, J. P. "Optimizing the Linguistic Transfer in The Case of Commercial Videos." *Translating for the Media. Papers from the International Conference Language and the Media*. Ed. Y. Gambier. Turku: University of Turku, 1998. 207—224.

——. "Subtitling and Dubbing, for Better or Worse? The English Video Versions of Gauzon Maudit." *On Translating French Literature and Film* II. Ed. M. Salama-Carr. Amsterdam/Atlanta: Rodopi, 2000. 129—155.

Martínez, Xènia. "Film Dubbing, Its Process and Translation." *Topics in Audiovisual Translation*. Ed. P. Orero. Amsterdam/Philadelphia: John Benjamins Publishing, 2004. 3—7.

Mason, I. "Coherence in Subtitling: the Negotiation of Face." *La traducción en los medios audiovisuales*. Eds. F. Chaume and R. Agost. Castelló: Publicacions de la Universitat Jaume I, 2001. 19—31.

——. "Speaker Meaning and Reader Meaning: Preserving Coherence in Screen Translation." *Babel: The Cultural and Linguistic Barriers between Nations*. Eds. Henry Prais, Rainer Kölmel and Jerry Pay-

ne. Aberdeen: Aberdeen University Press, 1989. 13—24.

Mayoral, R., D. Kelly and N. Gallardo. "Concept of Constrained Translation. Non-linguistic Perspectives of Translation." *Meta* XXXIII. 3 (1988): 356—367.

Mogensen, E. "New Terminology and the Translator." *Translating for the Media. Papers from the International Conference Language and the Media*. Ed. Y. Gambier. Turku: University of Turku, 1998. 267—271.

Mpolokeng Mosaka, N. "Current Trends in Language Processing and Use in the Botswana Media." *Translating for the Media. Papers from the International Conference Language and the Media*. Ed. Y. Gambier. Turku: University of Turku, 1998. 103—116.

Müntefering, M. "Dubbing in Deutschland." *Language International* April (2002): 14—16.

Nedergaard-Larsen, B. "Culture-bound Problems in Subtitling." *Perspectives* 2 (1993): 207—241.

Neubert, A. "Translation and Mediation." *Babel: The Cultural and Linguistic Barriers between Nations*. Eds. Henry Prais, Rainer Kölmel and Jerry Payne. Aberdeen: Aberdeen University Press, 1989. 5—12.

Neves, Josélia. "Language Awareness through Training in Subtitling." *Topics in Audiovisual Translation*. Ed. P. Orero. Amsterdam/ Philadelphia: John Benjamins Publishing, 2004. 127—140.

——. "Of Pride and Prejudice: The Divide between Subtitling and Sign Language Interpreting on Television." *The Sign Language Translator and Interpreter* 2. 1 (2007): 251—274.

Nornes, Abe M. "For an Abusive Subtitling." *Film Quarterly* 52. 3 (1999): 17—34.

——. *Cinema Babel: Translating Global Cinema*. Minneapolis: University of Minnesota Press, 2007. 115.

North, C. J. "The Chinese Motion Picture Market." *Trade Information Bulletin*. No. 467. United States Department of Commerce, Bureau of Foreign and Domestic Commerce, May 4 1927. Forward.

Not*k*metzioglou, P. "Adding Text on Audiovisual Material: The Art of Subtitling-Suggestions and Obstacles Regarding its Teaching at University." *Training Translators in the New Millennium: Portsmouth 17th March 2001 Conference Proceedings*, Ed. S. Cunico. Portsmouth: University of Portsmouth, 2001. 156—170.

Nugent, Frank S. "Song of China, an All-Chinese Silent Picture, Has a Premiere Here at the Little Carnegie." *New York Times*. 10 November 1936.

O'Connell, Eithne. "Choices and Constraints in Screen Translation." *Unity in Diversity? Current Trends in Translation Studies*. Eds. L. Bowker et al. Manchester: St. Jerome Publishing, 1998. 65—71.

——. "Screen Translation." *A Companion to Translation Studies*. Eds. Kuhiwczak, Piotr and Karin Littau. Clevedon: Multilingual Matters, 2007. 120—133.

Orero, Pilar. *Topics in Audiovisual Translation*. Amsterdam/Philadelphia: John Benjamins Publishing, 2004.

Pang, Laikwan. *Building a New China in Cinema: The Chinese Left-Wing Cinema Movement*. New York: Rowman & Littlefield,

2002. 26.

Paolinelli, M. "Nodes and Boundaries of Global Communications: Notes on the Translation and Dubbing of Audiovisuals." *Meta* XLIX. 1 (2004):172—181.

Papadakis, I. "Greece, a Subtitling Country." *Translating for the Media. Papers from the International Conference Language and the Media*. Ed. Y. Gambier. Turku: University of Turku, 1998. 65—70.

Papatergiadis, Nikos. "Tracing Hybridity in Theory." *Debating Cultural Hybridity: Multicultural Identities and the Politics of Antiracism*. Eds. Pnina Werbner and Tariq Modood. London and New Jersey: Aed Books, 1997. 257—281.

Paquin, R. "First Take on Film Dubbing." *The Translator* 9. 2 (2001):327—332.

——. "In the Footsteps of Giants: Translating Shakespeare for Dubbing." *Translation Journal* 5.3 (2003) 5 Oct. 2009. <URL:http://www.accurapid.com/journal/17dubb.htm>

——. "Translating for the Audio-Visual in a Bilingual Country." *Translating for the Media. Papers from the International Conference Language and the Media*. Ed. Y. Gambier. Turku: University of Turku, 1998. 71—76.

——. "Translator, Adapter, Screenwriter: Translating for the Audiovisual." *Language International* 2. 3 (1998) 6 Oct. 2009. <URL:http://www.accurapid.com/journal/05dubb.htm>

Patterson, Richard Jr. "The Cinema in China." *Millard's Review*. 12 March. 1927:48.

Pelsmaekers, K. and F. van Besien "Subtitling Irony." *The Translator* 8.2 (2002): 241—266.

Pérez González, Luis. "Appraising Dubbed Conversation. Systemic Functional Insights into the Construal of Naturalness in Translated Film Dialogue." *The Translator* 13.1 (2007): 1—38.

——. "Fansubbing Anime: Insights into the Butterfly Effect of Globalization on Audiovisual Translation." *Perspectives: Studies in Translatology* 14.4 (2006):260—277.

——. "Intervention in New Amateur Subtitling Cultures: a Multimodal Account." *Linguistica Antverpiensia* 6 (2008): 153—166.

Pettit, Z. "The Audio-Visual Text: Subtitling and Dubbing Different Genres." *Meta* XLIX.1 (2004): 25—38.

Pollard, C. "The Art and Science of Subtitling." *Language International* April (2002): 24—27.

Qian, S. "The Present Status of Screen in China." *Meta* XLIX.1 (2004)52—58.

Reid, Helen. "The Semiotics of Subtitling, or Why don't You Translate What is Says?" *EBU Review. Programmes, Administration, Law* XXXVIII.6 (1987): 28—30.

Remael, Alin. "Mainstream Narrative Film Dialogue and Subtitling." *The Translator* 9.2 (2003): 225—247.

——. "A Place for Film Dialogue Analysis in Subtitling Discourses." *Topics in Audiovisual Translation.* Ed. P. Orero. Amsterdam/Philadelphia: John Benjamins Publishing, 2004. 103—126.

Reynoso, M. and M. Cárdenas. "An International Videoconference Model for Distance Instruction Programs." *Translating for the*

Media. Papers from the International Conference Language and the Media. Ed. Y. Gambier. Turku: University of Turku, 1998. 231—242.

Roffe, I. and D. Thorne. "Transcultural Language Transfer: Subtitling from a Minority Language." *Teaching Translation and Interpreting*. Eds. C. Dollerup and A. Lindegaard. Amsterdam/Philadelphia: John Benjamins Publishing, 1994: 235—259.

Romero-Fresco, P. "The Spanish Dubbese: A Case of (Un) Idiomatic Friends." *Journal of Specialized Translation* 6. (2006) 10 Oct. 2009.

<URL:http://www.jostrans.org/issue06/art_romero_fresco.php>

Rundle, C. "The Subtitle Project. A Vocational Education Initiative." *The Interpreter and Translator Trainer* 1.2 (2007): 93—114.

Sabine Haenni, "Filming 'Chinatown': Fake Visions, Bodily Transformations." *Screening Asian Americans*. Ed. Peter X Feng, New Brunswick: Rutgers University Press, 2002.

Sánchez, Diana. "Subtitling Methods and Team-translation." *Topics in Audiovisual Translation*. Ed. P. Orero, Amsterdam/Philadelphia: John Benjamins Publishing, 2004. 9—17.

Santiago Araújo, V. "To Be or Not to Be Natural: Clichés of Emotion in Screen Translation." *Meta* XLIX. 1 (2004): 161—171.

Santiago, Vera. "Closed Subtitling in Brazil." *Topics in Audiovisual Translation*. Ed. P. Orero. Amsterdam/Philadelphia: John Benjamins Publishing, 2004: 199—212.

Scandura, G. "Sex, Lies and TV: Censorship and Subtitling." *Meta* XLIX. 1 (2004): 125—134.

Schäffner, Christina and Beverly Adab. "Translation as Intercultural Communication." *Selected Papers from EST Congress Prague 1995*. Eds. Mary Snell-Hornby et al. Amsterdam/Philadelphia: John Benjamins Publishing Company, 1997. 325—337.

Schwarz, B. "Translation in a Confined Space. Film Subtitling with Special Reference to Dennis Potter's 'Lipstick on Your Collar'—Part 1." *Translation Journal* 6.4 (2002) 08 Oct. 2009. <URL:http://accurapid.com/journal/22subtitles.htm>

——. "Translation in a Confined Space— part 2." *Translation Journal* 7.1 (2003) 10 Oct. 2009. <URL:http://accurapid.com/Journal/23subtitles.htm>

Tarumoto, Teruo. "Statistical Survey of Translated Fiction 1840—1920." *Translation and Creation: Readings of Western Literature in Early Modern China*, 1840—1918. Ed. David Pollard. Amsterdam: John Benjamins Publishing, 1998. 37—42.

Taylor, C. "In Defence of the Word: Subtitles as Conveyors of Meaning and Guardians of Culture." *La traduzione multimediale. Quale traduzione per quale testo?* Eds. B. Bossinelli et al. Bologna: Cooperativa Libraria Universitaria Editrice Bologna, 2000. 153—166.

——. "The Translation of Film Dialogue." *Textus, English Studies in Italy* XII. 2 (1999):443—458.

——. "Multimodal Transcription in the Analysis, Translation and Subtitling of Italian Films." *The Translator* 9.2 (2003):191—205.

Titford, C. "Sub-titling: Constrained Translation." *Lebende Sprachen* 27.3 (1982):113—116.

Toury, Gideon. *Descriptive Translation Studies and Beyond*. Amster-

dam/ Philadelphia: John Benjamins Publishing Company, 1995.

Venuti, Lawence. *The Scandal of Translation*. London and New York: Routledge, 1998. 178.

——. *The Translator's Invisibility: A History of Translation*. Second Edition. London & New York: Routledge, 2008. 160.

Viaggio, S. "Simultaneous Interpreting for Television and Other Media: Translation Doubly Constrained." *(Multi)Media Translation, Concepts, Practices and Research*. Eds. Y. Gambier and H. Gottlieb. Amsterdam/Philadelphia: John Benjamins Publishing, 2001. 23—33.

Virkkunen, R. "The Source Text of Opera Surtitles." *Meta* XLIX. 1 (2004):89—97.

Wai-Hung, L. "Localization as a Means of Translating. Experience in Translating Neilsimon's Situation Comedy Come Blow Your Horn." *Actes del II Congrés Internacional sobre Traducció*. Ed. M. Bacardí. Barcelona: Servei de Publicacions de la Universitat Autònoma de Barcelona, 1997. 335—340.

Wehn, K. "Re-dubbing of US-American Television Series for the German Television: The Case of Magnum, P. I." *Translating for the Media. Papers from the International Conference Language and the Media*. Ed. Y. Gambier Turku: University of Turku, 1998. 185—200.

Widler, B. "A Survey among Audiences of Subtitled Films in Viennese Cinemas." *Meta* XLIX. 1(2004): 98—114.

Wildblood, A. "A Subtitle is not a Translation: a Day in the Life of a Subtitler." *Language International* April (2002):40—43.

Wurm, Svenja. "Intralingual and Interlingual Subtitling. A Discussion of the Model and Medium in Film Translation." *Sign Language Translator and Interpreter* 1.1 (2007):115—141.

Zabalbeascoa Terrán, P. "Dubbing and the Nonverbal Dimension of Translation." *Nonverbal Communication and Translation: New Perspectives and Challenges in Literature, Interpretation and the Media*. Ed. F. Poyatos. Amsterdam /Philadelphia: John Benjamins Publishing, 1997. 327—342.

Zabalbeascoa Terrán, P. "Factors in Dubbing Television Comedy." *Perspectives: Studies in Translatology* 2. 1(1994): 89—99.

Zabalbeascoa, P. "Translating Jokes for Dubbed Television Situation Comedies." *The Translator* 2. 2(1996): 235—257.

Zhang, Zhen. *An Amorous History of the Silver Screen: Shanghai Cinema (1896—1937)*. Chicago: University of Chicago Press, 2005.

Zhang, C. "The Translating of Screenplay in the Mainland of China." *Meta* XLIX. 1 (2004): 182—192.

Zhong, W. "Chinese and the European Media." *Translating for the Media. Papers from the International Conference Language and the Media*. Ed. Y. Gambier. Turku: University of Turku, 1998. 77—86.

Zulueta, A. "Global Languages and Basque." *Translating for the Media. Papers from the International Conference Language and the Media*. Ed. Y. Gambier. Turku: University of Turku, 1998. 117—121.

二、中文文献

K.K.K：《艺术上的〈大义灭亲〉》，《电影杂志》，1924年，第1期。

K女士：《观〈古井重波记〉后之意见》，《申报》，1923年5月3日。

阿英：《晚清小说史》，北京：人民文学出版社，1980年。

——．《文献》丛刊卷之四，1939年1月。

包天笑：《说字幕》，明星公司特刊第5期《盲孤女》号，1925年。

——．《我与电影》，《钏影楼回忆录续编》，香港：大华出版社，1973年。

冰心：《〈玉梨魂〉之评论观》，《电影杂志》1924年，第2期。

蔡楚生：《八十四日之后——给〈渔光曲〉的观众们》，《影迷周报》，1934年9月第一卷第一期。

陈播：《一代潮流不可挡〈三十年代中国电影评论文选〉读后》，《当代电影》，1994年，第1期。

——．《中国电影编年纪事》，北京：中央文献出版社，2005年。

陈大悲：《咱们的话》，《电影月报》，1929年，第10期

晨光：《中国电影的我见》，《中国电影杂志》1927年，第5期。

陈积勋：《评〈忠孝节义〉影片》，天一公司特刊第4期《夫妻之秘密》号，1926年。

陈明、边静、黎煜、郦苏元：《中国早期电影回顾》，《中国电影年鉴百年特刊》，北京：中国电影年鉴出版社，2006年。

陈墨：《李武凡访谈录》，《当代电影》，2010年，第8期。

陈墨、萧知纬：《跨海的长城：从建立到坍塌——长城画片公司历史初探》，《当代电影》，2004年，第3期。

陈平原：《二十世纪中国小说史第一卷(1897—1916)》，北京：北京大学出版社，1989年。

陈天：《初级电影学》，《电影月报》，1928年第3、4、6期。

陈贤庆、陈贤杰:《民国军政人物寻踪》,上海:上海人民出版社,2005年。
陈源:《〈空谷兰〉电影》,《西滢闲话》,上海:新月书店,1928年。
陈智:《〈农人之春〉逸史》,北京:中国国际文化出版社,2009年。
程步高:《影坛忆旧》,北京:中国电影出版社,1983年。
程季华:《洪深与中国电影》,《当代电影》,1995年,第2期。
程季华、李少白、邢祖文:《中国电影发展史》(第二版)(上)(下),北京:中国电影出版社,1980年。
程树仁:《中华影业年鉴》,上海:中华影业年鉴社,1927年。
春秋:《海上电影公司出品之长点》,《银光》,1926年,第1期。
戴蒙:《电影检查论》,上海:商务印书馆,1937年。
电声周刊社:《影戏年鉴》,上海:电声周刊社,上海:1935年。
内政部教育部电影检查委员会全体委员:《内政部教育部电影检查工作总报告》,1934年。
方方:《中国纪录片发展史》,北京:中国戏剧出版社,2003年。
芳信:《电影剧之基础》,长城画片公司特刊《乡姑娘》,1926年。
方治:《中央电影事业概况》,《电影年鉴》,电影年鉴编纂委员会编印,1932年。
凤群、黎民伟:《中国早期文学电影的开拓者》,《北京电影学报》,2008年,第2期。
关文清:《中国银坛外史》,香港:广角镜出版社,1976年。
郭志刚、孙中田:《中国现代文学史》上册,北京:高等教育出版社,1999年。
何心冷:《长城派影片所给我的印象》,长城画片公司特刊《伪君子》专号,1926年1月。
洪深:《"不怕死!"——大光明戏院唤西捕拘我入捕房之经过》,《民国日报》,1930年2月24日。

——.《编剧二十八问》,《洪深研究专集》,杭州:浙江文艺出版社,1986年,第219页。

——.《中国影片制造股份有限公司悬金征求影戏剧本》,《申报》,1922年7月9日。

侯曜:《影戏剧本作法》,上海:上海泰东书局,1926年。

胡适:《新文学评论》,上海:新文化书社,1924年。

胡樱:《翻译的传说——中国新女性的形成(1898—1918)》,彭姗姗、龙瑜宬译,南京:江苏人民出版社,2009年。

黄子布、席耐芳:《意识上确有进步 残滓尚未清除》,《晨报》,1932年9月16日。

贾观豹:《电影小评》,民新影片公司特刊第2期《和平之神》,1926年。

剑云:《谈电影字幕》,《影戏杂志》,1925年,第13期。

——.《五卅惨剧后中国影戏界》,明星特刊第3期《上海一妇人》号,1925年。

蒋骁华:《典籍英译中的"东方情调化翻译倾向"研究——以英美翻译家的汉籍英译为例》,《中国翻译》,2008年,第4期。

恺之:《电影杂谈》,《申报》,1923年5月16日、19日。

柯灵:《试为"五四"与电影画一轮廓》,《柯灵电影文存》,北京:中国电影出版社,1992年,第290页。

冷皮:《王氏四侠》,《大公报》,1928年2月21日。

理查德·帕特森:《电影在中国》(*The Cinema in China*),《密勒氏评论报》,1927年3月12日。

李道新:《中国的好莱坞梦想——中国早期电影接受史里的好莱坞》,《上海大学学报》,2006年,第5期。

——.《中国电影的史学建构》,北京:中国广播电视出版社,2004年。

——.《中国电影批评史》,北京:中国电影出版社,2002年。

——.《中国电影史》(1937—1945)，北京：首都师范大学出版社，2000年。

——.《中国电影文化史》，北京：北京大学出版社，2005年。

李多钰：《中国电影百年》，北京：中国广播电视出版社，2005年。

李欧梵：《上海摩登——一种新都市文化在中国》，北京：北京大学出版社，2001年。

李少白：《影史榷略》，北京：文化艺术出版社，2003年。

——.《中国电影史》，北京：高等教育出版社，2006年。

李亦中：《蔡楚生：电影翘楚》，上海：上海教育出版社，1999年。

郦苏元：《中国现代电影理论史》，北京：文化艺术出版社，2005年。

郦苏元、胡菊彬：《中国无声电影史》，北京：中国电影出版社，1996年。

联华来稿：《联华影片公司四年经历史》，中国教育电影协会出版，《中国电影年鉴1934》，1934年。

刘康：《对话的喧声：巴赫金的文化转型理论》，北京：中国人民大学出版社，1995年。

刘呐鸥：《影戏艺术论》，《电影周报》，1932年7月1日至10月8日，第2、3、6、7、8、9、10、15期。

陆弘石：《中国电影：描述与阐释》，北京：中国电影出版社，2002年。

陆弘石、舒晓鸣：《中国电影史》，北京：文化艺术出版社，1998年。

陆介夫：《〈一剪梅〉及其他》，《影戏杂志》第二卷第二号，1931年10月1日。

罗刚：《中国现代电影事业鸟瞰》，《教与学月刊》，1936年，第1卷第8期。

骆思典：《全球化时代的华语电影——参照美国看中国电影的国际市场前景》，刘宇清译，《当代电影》，2006年，第1期。

吕晓明、李亦中：《银色印记：上海影人理论文选》，上海：复旦大学出版社，2005年。

马祖毅：《中国翻译史》，武汉：湖北教育出版社，1999年。

明恩浦：《中国人的素质》，秦悦译，上海：上海学林出版社，2002年。

潘垂统：《电影与文学》，明星公司特刊第7期《西厢记》，1927年。

乾白：《观明星的〈湖边春梦〉后》，明星公司特刊第27期《侠凤奇缘》号，1927年。

沈子宜：《电影在北平》，《电影月报》，1928年，第6期。

施蛰存：《中国近代文学大系》，上海：上海书店，1990年。

史梅定：《上海租界志》，上海：上海社会科学院出版社，2001年。

宋春舫：《看了〈三年以后〉》，《申报》，1926年12月7日。

苏曼殊：《小说丛话》，《新小说》11号，1904年。

孙明经：《农人之春本事》，《中国教育电影协会会刊》，1936年3月。

孙瑜：《银海泛舟——回忆我的一生》，上海：上海文艺出版社，1987年。

——．《导演〈野草闲花〉的感想》，《影戏杂志》1930年，第1卷第9号。

天狼：《评〈上海一妇人〉》，明星特刊《冯大少爷号》，1925年9月。

田汉：《银色的梦》，上海：上海良友图书印刷公司，1928年。

——．《影事追怀录》，北京：中国电影出版社，1981年。

田静清：《北京电影业史迹》，北京：北京出版社，1990年。

汪倜然：《文学中之影剧资料》，《银星》，1927年12期。

王芳镇：《撰述字幕的一点小经验》，《电影周报》，1925年，第3期。

王汉伦：《我的从影经过》，《中国电影》，1956年，第2期。

王瑞勇、蒋正基：《上海电影发行放映一百年》，《上海电影史料》第五辑，上海：海市电影局史志办，1994年。

文湘：《大侠甘凤池》，《中国电影杂志》，1928年，第13期。

吴趼人：《〈电术奇谈〉附记》，《新小说》，1905年，第18号。

吴良斌：《观〈月宫宝盒〉后之各种论调》，《申报》，1925年3月5日。

吴贻弓：《上海电影志》，上海：社会科学出版社，1999年。

吴玉瑛：《写在〈字幕之我见〉后》，《银星》，1926 年，第 3 期。

夏衍：《中国电影到海外去》，《国民公报》，1939 年 12 月 7 日。

萧志伟、尹鸿：《好莱坞在中国（1897—1950）》，《当代电影》，2005 年，第 6 期。

谢天振、查明建：《中国现代翻译文学史》，上海：上海外语教育出版社，2004 年。

徐耻痕：《中国影戏大观》第一集，上海：上海合作出版社，1927 年。

徐耀新：《南京文化志·电影卷》，北京：中国书籍出版社，2003 年。

许秦蓁：《摩登 上海 新感觉：刘呐鸥 1905—1940》，台湾：秀威资讯科技股份有限公司，2008 年。

宣良：《每月情报》，《新华画报》，1939 年 1 月，第 4 卷，第 1 期。

雪俦、泽源：《导演的经过》，长城特刊《春闺梦里人》专号，长城画片公司出版，1925 年 9 月。

雪俦：《观〈红灯照〉评论后之感想》，《申报》，1923 年 9 月 19 日。

余慕云：《香港电影史话》（第一卷），香港：次文化堂，1996 年。

予倩：《民新影片公司》宣言，民新公司特刊第 1 期《玉洁冰清》号，1926 年。

煜文：《电影的价值及其使命》，《银光》，1927 年，第 5 期。

张潜鸥：《观〈月宫宝盒〉后之意见》，《申报》，1925 年 2 月 22 日。

张伟：《都市·电影·传媒——民国电影笔记》，上海：同济大学出版社，2010 年。

——.《沪渎旧影》，上海：上海辞书出版社，2002 年。

——.《前尘影事》，上海：上海辞书出版社，2004 年。

——.《谈影小集——中国现代影坛的尘封一隅》，台湾：秀威信息科技股份有限公司，2009 年 11 月。

张英进:《改编和翻译中的双重转向与跨学科实践:从莎士比亚戏剧到早期中国电影》,《文艺研究》,2008年,第6期。

——.《审视中国》,南京:南京大学出版社,2006年。

——.《影像中国》,胡静译,上海:上海三联书店,2008年。

赵化勇:《译制片探讨与研究》,北京:中国广播电视出版社,2000年。

赵恬:《〈假凤虚凰〉在美国》,《电影周刊》,1947年,第8期。

郑君里:《近代中国艺术发展史(电影卷)》,上海:良友图书印刷公司,1936年。

郑用之:《三年来的中国电影制片厂》,《中国电影》,1941年,第1卷第1期。

钟大丰、舒晓鸣:《中国电影史》,北京:中国广播电视出版社,1997年。

中国电影家协会电影史研究室:《中国电影家列传》第一卷,北京:中国电影出版社,1982年。

中国教育电影协会总务组:《中国教育电影协会会务报告》,中华民国二一(1932年)、二二(1933年)、二三(1934年)、二五至二六年(1936—1937年)。

中央档案馆、中国第二历史档案馆、吉林省社会科学院:《日本帝国主义侵华档案资料选编·汪伪政权》,北京:中华书局,2004年。

中央电影检查委员会:《中央电影检查委员会公报》,1933年—1935年各期,V.1,No.1[1933]—V.2,No.5(1935)。

周伯长:《一年间上海电影界之回顾》,《申报》,1925年1月1日。

周承人、李以庄:《早期香港电影史:1897—1945(香港影像与影像香港)》,上海:上海人民出版社,2009年。

周剑云:《谈电影字幕》,《影戏杂志》,1925年,第13期。

——.《中国影片之前途》,《电影月报》,1928年,第2期。

周星：《中国电影艺术史》，北京：北京大学出版社，2005年。

朱双云：《大中国影片公司之缘起及其经过》，大中国公司特刊第一期《谁是母亲》，1925年。

朱天纬：《〈渔光曲〉：中国第一部获国际奖的影片——驳〈中国第一部国际获奖的电影〈农人之春〉〉》，《电影艺术》，2004年，第3期。

朱希祖：《白话文的价值》，《新青年》，1919年，6期4号。

佐藤忠男：《中国电影百年》，钱杭译，上海：上海书店出版社，2005年。

作者不详：《电影企业家劳罗在沪逝世》，《电声》，1937年，第6卷第8期。

作者不详：《二十四年度外国影片进口总额》，《电声》，1936年，第5卷第17期。

作者不详：《抗战电影》创刊号，1938年3月。

作者不详：《联华参加苏俄电影展览会》，《联华画报》，1935年5卷4期。

作者不详：《联华之宗旨及工作》，《联华年鉴》，民国廿三—廿四年（1934年—1935年）。

作者不详：《明星影片股份有限公司组织缘起》，《影戏杂志》，1922年，第1卷第3号。

作者不详：《人道影评》，《电影》，1932年，第13期。

作者不详：《摄制农村影片二部 参加国际电协主持之农村电影竞赛及展览会》，《中央日报》，1935年3月7日。

作者不详：《送赴俄参加影展的人们》，《联华画报》，1935年5卷5期。

作者不详：《苏联国际电影展闭幕》，《中央日报》，1935年3月7日。

作者不详：《外务省（外交部）的输出影片》，《影戏杂志》，1922年，第1卷第2号。

作者不详：《渔光曲》广告，《中央日报》，1935年3月5日。

作者不详：《中国教育电影协会成立》，《中央日报》，1932年7月9日。

作者不详:《中华电影股份有限公司筹备处招股通告》,《申报》,1923 年 3 月 17 日。

作者不详:天一影片公司特刊《立地成佛》,1925 年 10 月。

作者不详:《大中华影片公司成立通告》,《申报》,1924 年 2 月 9 日。

作者不详:《〈大地〉剪修竣工行将公映》,《影与戏》,1937 年 1 月,第 8 期。

附录1 《中华影业年鉴》中记载的电影英文翻译作品[①]

中文名	英文名	卷数	出品公司	出品年份
1.《一串珍珠》	The Pearl Necklace	十	长城	十五年一月
2.《一个小工人》	A Little Laborer	十二	明星	十五年十一月
3.《人心》	Human Heart	十一	大中华	十三年九月
4.《人面桃花》	The Peach Blossom	不详	新华	十四年十二月
5.《大义灭亲》	A Secret Told at Last	十	商务影片部	十三年三月
6.《小朋友》	The Young Puppet Showman	十一	明星	十四年六月
7.《小场主》	The Boy Heiress	九	大中华百合	十四年十月
8.《小情人》	The Love Child	十一	明星	十五年六月
9.《上海一妇人》	A Woman of Shanghai	九	明星	十四年七月
10.《上海花》	Faded Blossom	十一	国光	十五年三月
11.《上海三女子》	The Shanghai Girls	不详	新人	十五年六月
12.《上海之夜》	While Shanghai Sleeps	十	天一	十五年七月
13.《不堪回首》	How Roads Diverge	八	神州	十四年二月
14.《火里罪人》	The Flame of Doom	九	太平洋	十四年九月
15.《五分钟》	The Last Second	不详	联合	十五年二月
16.《夫妻之秘密》	A Wife's Secret	九	天一	十五年三月
17.《孔雀东南飞》	Love's Sacrifice	八	孔雀	十五年十二月
18.《立地成佛》	Reconstruction of China	九	天一	十四年十月
19.《白蛇传》	The Righteous Snake	十八	天一	十五年七月
20.《玉梨魂》	Her Sacrifice	十	明星	十三年五月

① 程树仁:《中华影业史》,《中华影业年鉴》,第11部分。影业公司名称与生产时间均按该年鉴录入。

续表

中文名	英文名	卷数	出品公司	出品年份
21.《玉洁冰清》	Why not Her	十一	上海民新	十五年七月
22.《可怜的姑娘》	Two Women	十二	明星	十四年十一月
23.《四月里底蔷薇处处开》	Primrose Time	十	明星	十五年六月
24.《母之心》	My Mother	八	国光	十五年五月
25.《失足恨》	Her Tragic Fall	九	华南	十四年十一月
26.《未婚妻》	His Fiancee	九	明星	十五年九月
27.《可怜天下父母心》	Baby for Sale	八	神州	十五年十一月
28.《同居之爱》	Suspection	九	大中华百合	十五年四月
29.《早生贵子》	May Heaven Give You a Son	九	明星	十五年二月
30.《多情的女伶》	Martyrdom	十	明星	十五年四月
31.《好男儿》	I will Repay	九	明星	十五年五月
32.《好兄弟》	Two Valiant Brothers	十	商务影片部	十三年七月
33.《好哥哥》	The Little Hero	九	明星	十四年一月
34.《好儿子》	A Filial Son	十	神州	十五年十二月
35.《她的痛苦》	The Singed Butterfly	十一	明星	十五年十月
36.《弟弟》	Young Brother	九	上海	十三年九月
37.《劫后缘》	Repentance	不详	联合	十四年八月
38.《孝女报仇记》	A Night of Terror	九	百合	十四年八月
39.《呆中福》	A Fool's Luck	九	大中华百合	十五年六月
40.《别后》	Meet Again	不详	爱美	十四年一月
41.《孝妇羹》	The Tears of a Daughter-in-law	八	商务影片部	十二年
42.《良心复活》	Resurrection	不详	明星	十五年十二月
43.《花好月圆》	Picture in the Locket	八	神州	十四年七月
44.《佳期》	The Wedding Day	八	五友	十五年一月
45.《空门遇子》	The Wonderer	九	美美	十四年七月
46.《空谷兰》	Reconciliation	二十	明星	十五年二月
47.《忠孝节义》	The Four Moralities	九	天一	十四年十二月
48.《孤儿救祖记》	Grandson	十	明星	十二年
49.《盲孤女》	The Blind Orphan	十	明星	十四年十月
50.《松柏缘》	A Test of True Love	十二	商务影片部	十三年十二月

续表

中文名	英文名	卷数	出品公司	出品年份
51.《儿孙福》	The Prodigal Children	八	大中华百合	十五年九月
52.《和平之神》	For Home and for Country	十二	民新	十五年十月
53.《奇峰突出》	Who Are You?	不详	天一	十五年十月
54.《苦儿弱女》	Two Orphans	十	明星	十三年七月
55.《苦学生》	The Reward of Devotion	九	百合	十四年九月
56.《春闺梦里人》	The Lover's Dream	九	长城	十四年九月
57.《后母泪》	Home, Sweet Home	十二	东方	十四年八月
58.《秋声泪影》	The Last Chance	不详	凤凰	十四年十一月
59.《重返故都》	Some Girl	九	上海	十四年七月
60.《前情》	Their Past Love	八	百合	十四年十月
61.《风雨之夜》	The Stormy Night	九	大中华百合	十四年十二月
62.《马介甫》	A Shrew's End	九	大中华百合	十五年七月
63.《荒山得金》	Treasure on a Lonely Island	六	商务影片部	十二年
64.《浪蝶》	Singed Moth	不详	非非	十五年十二月
65.《情场怪人》	Regain His Lover	不详	郎华	十五年四月
66.《情弦变音记》	Her Love	十	新少年	十四年一月
67.《情天劫》	The Thorny Path	十	商务影片部	十四年十二月
68.《情海风波》	Triangular Love	十	联合	十四年二月
69.《采茶女》	Between Wealth and Love	八	联合	十三年九月
70.《透明的上海》	Crystal Shanghai	十一	大中华百合	十五年四月
71.《梁祝通史》	Two Butterflies	十二	天一	十五年五月
72.《探亲家》	The Price of a Wild Party	十一	大中华百合	十五年十一月
73.《弃儿》	The Kid	八	上海	十三年一月
74.《弃妇》	The World Against Her	十一	长城	十三年十二月
75.《最后之良心》	Ziang's Repentance	十	明星	十四年五月
76.《冯大少爷》	The Sportine Mr.	九	明星	十四年九月

续表

中文名	英文名	卷数	出品公司	出品年份
77.《富人之女》	A Rich Man's Daughter	十二	明星	十五年八月
78.《殖边外史》	The Migration Act	八	大中华百合	十五年八月
79.《道义之交》	A Pal O'mine	九	神州	十五年三月
80.《传家宝》	The Broken Key	九	上海	十五年四月
81.《爱国伞》	Love and Justice	八	商务影片部	十三年九月
82.《爱神的玩偶》	Capid's Puppets[①]	九	长城	十四年十月
83.《新人的家庭》	Why Divorce	十一	明星	十五年一月
84.《乡姑娘》	The Country Maid	九	长城	十五年七月
85.《电影女明星》	Three Movie Stars	不详	天一	十五年九月
86.《疑云》	The Suspicion Cloud	十	大亚	十四年十二月
87.《摘星之女》	Between Love and Filial Duty	十	长城	十四年五月
88.《伪君子》	The Hypocrite	九	长城	十五年四月
89.《诱婚》	Betrayer	十二	明星	十三年十月
90.《夺国宝》	The Treasure Hunt	不详	联合	十五年十二月
91.《莲花落》	The Prodigal Redeemed	十	商务影片部	十二年
92.《醉乡遗恨》	The Cost of Drinking	十	商务影片部	十四年五月
93.《谁是母亲》	For Sister's Sake	九	大中国	十四年十二月
94.《战功》	Amid the Rattle of Musketry	九	大中华	十四年五月
95.《遗产毒》	The Wheel of Destiny	九	美美	十四年十二月
96.《还金记》	The Eternal Love	十二	上海	十五年九月
97.《难为了妹妹》	He Who Distressed His Sister	不详	神州	十五年六月

① 《中华影业年鉴》中记载为 capid, 应为 cupid 的误译。

附录2 《中华影业年鉴》中记载的电影中文字幕作者及其作品[①]

姓 名	作 品
王纯根	《情海风波》(Triangular Love,联合,十五年)
包天笑	《新人的家庭》(Why Divorce,明星,十四年) 《富人之女》(A Rich Man's Daughter,明星,十五年) 《未婚妻》(His Fiancee,明星,十五年)
朱双云	《谁是母亲》(For Sister's Sake,大中国,十五年)
朱瘦菊	《弃儿》(The Kid,上海,十三年) 《连环债》(英译不详,大中华百合,十五年)
任矜苹	《诱婚》(Betrayer,明星,1924)
何笑尘	《情场怪人》(Regain His Lover,郎华,十五年)
沈天梦	《秋声泪影》(The Last Chance,凤凰,十四年)
李雪梅	《殖边外史》(The Migration Act,大中华百合,十五年)
李如棣	《摘星之女》(Between Love and Filial Duty,长城,十四年)
周剑云	《玉梨魂》(Her Sacrifice,明星,十三年) 《好哥哥》(The Little Hero,明星,十四年) 《最后之良心》(Ziang's Repentance,明星,十四年) 《上海一妇人》(A Woman of Shanghai,明星,十四年) 《盲孤女》(The Blind Orphan,明星,十四年) 《小朋友》(The Young Puppet Showman,明星,十四年)
周瘦鹃	《同居之爱》(Suspicion,大中华百合,十五年) 《儿孙福》(The Prodigal Children,大中华百合,十五年)
周世勋	《沙场泪》(英译不详,大陆,十四年)

① 程树仁:《中华影业年鉴》,第10部分。影业公司名称与生产时间均按该年鉴录入。

续表

姓　名	作　品
洪　深	《冯大少爷》(The Sportine Mr.，明星，十四年) 《早生贵子》(May Heaven Give You a Son，明星，十五年)《四月里底蔷薇处处开》(Primrose Time，明星，十五年) 《爱情与黄金》(英译不详，明星，十五年)
侯　曜	《和平之神》(For Home and for Country，民新，十五年)
徐碧波	《秋扇怨》(英译不详，友联，十五年) 《倡门之子》(英译不详，友联，十五年)
徐维翰	《呆中福》(A Fool's Luck，大中华百合，十五年)
陈醉云	《花好月圆》(The Country Maid，长城，十五年)
陈定秀女士	《孔雀东南飞》(Love's Sacrifice，孔雀，十五年)
张渭天	《小场主》(The Boy Heiress，大中华百合，十四年) 《风雨之夜》(The Stormy Night，大中华百合，十四年) 《透明的上海》(Crystal Shanghai，大中华百合，十五年) 《马介甫》(A Shrew's End，大中华百合，十五年)
黄朗星	《爱河潮》(英译不详，钻石活动画片，十五年)
程树仁	《人尽可夫》(英译不详，孔雀，十五年) 《逃将军》(英译不详，孔雀，十五年)
董血血	《梁祝痛史》(英译不详，天一，十五年)
华良让	《好寡妇》(英译不详，中国第一，十五年)
钮云	《春闺梦里人》(The Lover's Dream，长城，十四年)
赵铁樵	《立地成佛》(Reconstruction of China，天一，十四年) 《女侠李飞飞》(英译不详，天一，十四年) 《忠孝节义》(The Four Moralities，天一，十四年) 《夫妻之秘密》(A Wife's Secret，天一，十五年) 《白蛇传》(The Righteous Snake，天一，十五年) 《电影女明星》(Three Movie Stars，天一，十五年)
郑正秋	《可怜的闺女》(英译不详，明星，十四年) 《空谷兰》(Reconciliation，明星，十五年) 《多情的女伶》(Martyrdom，明星，十五年) 《好男儿》(I will Repay，明星，十五年) 《小情人》(The Love Child，明星，十五年) 《她的痛苦》(The Singed Butterfly，明星，十五年) 《一个小工人》(A Little Laborer，明星，十五年)
欧阳予倩	《玉洁冰清》(Why not Her，上海民新，十五年) 《三年以后》(英译不详，上海民新，十五年)

续表

姓　名	作　品
卢楚实	《火里罪人》(*The Flame of Doom*,太平洋,十四年)
严独鹤	《空门贤媳》(英译不详,新人,十五年)
顾肯夫	《可怜天下父母心》(英译不详,神州,十五年)

附录3 《中华影业年鉴》中记载的电影英文字幕译者及其作品[①]

姓 名	作 品
史易风	《风雨之夜》(The Stormy Night,大中华百合,十四年) 《透明的上海》(Crystal Shanghai,大中华百合,十五年) 《同居之爱》(Suspection,大中华百合,十五年)
朱锡年	《孔雀东南飞》(Love's Sacrifice,孔雀,十五年)
朱维基	《和平之神》(For Home and for Country,民新,十五年)
吴仲乐	《火里罪人》(The Flame of Doom,太平洋,十四年)
吴明霞	《倡门之子》(英译不详,友联,十五年)
周独影	《情场怪人》(Regain His Lover,郎华,十五年)
洪 深	《冯大少爷》(The Sportine Mr.,明星,十四年) 《早生贵子》(May Heaven Give You a Son,明星,十五年) 《四月里底蔷薇处处开》(Primrose Time,明星,十五年)
范佩英	《秋扇怨》(英译不详,友联,十五年)
徐维翰	《弟弟》(Young Brother,上海,十三年) 《妾之罪》(英译不详,金鹰,十四年) 《小厂主》(英译不详,大中华百合,十四年) 《重返故乡》(英译不详,上海影戏,十四年) 《呆中福》(A Fool's Luck,大中华百合,十五年) 《还金记》(The Eternal Love,上海,十五年) 《殖边外史》(The Migration Act,大中华百合,十五年) 《马介甫》(英译不详,大中华百合,十五年)
许厚钰	《玉洁冰清》(Why Not Her,上海民新,十五年)
张厚缘	《春闺梦里人》(The Lover's Dream,长城,十四年) 《摘星之女》(Between Love and Filial Duty,长城,十四年)
曹蜗隐	《秋声泪影》(The Last Chance,凤凰,十四年)
赵铁樵	《立地成佛》(Reconstruction of China,天一,十四年)

[①] 程树仁:《中华影业年鉴》,第12部分。影业公司名称与生产时间均按该年鉴录入。

续表

姓　名	作　品
刘芦隐	《一串珍珠》(*The Pearl Necklace*，长城，十四年) 《伪君子》(*The Hypocrite*，长城，十五年) 《乡姑娘》(*The Country Maid*，长城，十五年)
苏　公	《战功》(*Amid the Rattle of Musketry*，大中华，十四年)

附录4　早期电影中改编自外国文学的作品

年代	片名	出品公司	导演	原著
1913	《新茶花》	亚细亚影戏公司	张石川	根据同名文明戏改编，原著为小仲马《茶花女》
1920	《车中盗》	商务印书馆	任彭年	美国侦探小说《焦头烂额》中《火车行动》
1921	《红粉骷髅》	商务印书馆	管海峰	法国侦探小说《保险党十姊妹》
1924	《弃妇》	长城画片公司	侯曜、李泽源	易卜生的《玩偶之家》和《人民公敌》
1925	《小朋友》	明星影片公司	张石川	包笑天翻译小说《苦儿流浪记》
1925	《一串珍珠》	长城画片公司	李泽源	法国莫泊桑小说《项链》
1925	《空谷兰》上、下	明星影片公司	洪深、张石川	日本黑岩泪香小说《野之花》
1926	《忏悔》	明星影片公司	卜万苍	俄国托尔斯泰小说《复活》
1926	《良心复活》	明星影片公司	卜万苍	马君武翻译的小说《心狱》，原著为俄国托尔斯泰小说《复活》
1926	《不如归》	明星影片公司	杨小仲	日本德富芦花同名小说《不如归》
1926	《伪君子》	国光影片公司	侯曜	法国莫里哀同名作品并参照易卜生《社会栋梁》、《少年党》
1927	《女律师》	天一影片公司	裘芑香、李萍倩	英国莎士比亚戏剧《威尼斯商人》
1927	《梅花落》	明星影片公司	张石川	包天笑的同名翻译小说《梅花落》

续表

年代	片名	出品公司	导演	原著
1927	《新茶花》	天一影片公司	裘芑香、汪福庆	根据同名文明戏改编，原著为小仲马的《茶花女》
1928	《少奶奶的扇子》	明星影片公司	张石川	英国王尔德话剧《温德米尔夫人的扇子》
1928	《卢鬓花》	上海影戏公司	但杜宇	英国民间侠盗罗宾汉的传说①
1928	《就是我》	大中华百合影片公司	朱瘦菊	陈冷血翻译的小说《火里罪人》
1928	《飞行鞋》	民新影片公司	潘垂统	德国格林童话《罗仑》、《五月鸟》
1930	《野草闲花》	联华影业公司	孙瑜	参照法国小仲马的小说《茶花女》和美国影片《七重天》创作
1930	《桃花湖》	明星影片公司	郑正秋	"根据某西洋通俗小说改编的一个多角恋爱的香艳故事"②
1931	《福尔摩斯侦探案》	天一影片公司	李萍倩	英国作家柯南·道尔同名小说
1931	《恋爱与义务》	联华影业公司	卜万苍	波兰女作家华罗琛夫人同名小说的中译本
1931	《杀人的小姐》	明星影片公司	谭志远、高梨痕	日本话剧《血蓑衣》
1931	《亚森罗宾》	天一影片公司	李萍倩	英国侦探小说《亚森与罗宾》
1931	《一剪梅》	联华影业公司	卜万苍	英国莎士比亚戏剧《维罗纳二绅士》
1932	《一夜豪华》	天一影片公司	邵醉翁	法国莫泊桑小说《项链》
1933	《前程》	明星影片公司	张石川、程步高	詹宁的《父子罪》
1933	《爱拉廷》	新牡丹影片公司	叶一声	阿拉伯神话《天方夜谭》中的故事《阿拉丁》

① 卢鬓花系从"Robinhood"译音而来。
② 李晋生：《论郑正秋（下）》，《电影艺术》，1989年，第2期，第39页。

续表

年代	片名	出品公司	导演	原著
1934	《三姊妹》	明星影片公司	李萍倩	日本作家菊池宽通俗小说《新珠》
1936	《泣残红》（又名《孤城烈女》）	联华影业公司	朱石麟	法国莫泊桑小说《羊脂球》
1936	《狂欢之夜》	新华影业公司	史东山	俄国果戈理作品《钦差大臣》
1936	《到自然去》	联华影业公司	孙瑜	英国剧作家詹姆斯·巴蕾的作品《可敬的克莱顿》
1937	《摇钱树》	联华影业公司	谭友六	根据1936年上海业余剧人协会公演的舞台剧《醉生梦死》改编。《醉生梦死》的内容取自爱尔兰剧作家奥凯西的剧本《朱诺与孔雀》
1937	《永远的微笑》	明星影片公司	吴村	俄国托尔斯泰小说《复活》
1937	《石破天惊》	上海影戏公司	但杜宇	英国侦探小说《福尔摩斯探案集·罪数》
1938	《艺海风光》	联华影业公司	朱石麟、贺孟斧、司徒慧敏	法国梅立克小说
1938	《茶花女》	光明影业公司	李萍倩	法国小仲马著《茶花女》
1939	《少奶奶的扇子》	新华影业公司	李萍倩	英国王尔德话剧《温德米尔夫人的扇子》
1939	《金银世界》	新华影业公司	李萍倩	法国作家巴若莱剧本《托帕兹》
1940	《中国白雪公主》	华新影片公司	吴永刚	德国格林童话《白雪公主和七个小矮人》
1941	《复活》	上海艺华影业公司	梅阡	俄国托尔斯泰小说《复活》
1942	《四姊妹》	中联	李萍倩	英国简·奥斯丁的小说《傲慢与偏见》
1943	《日本间谍》	中国电影制片厂	袁丛美	意大利范斯伯的《神明的子孙在中国》

续表

年代	片名	出品公司	导演	原著
1947	《母与子》	文华影片公司	李萍倩	俄国奥斯特洛夫斯基的剧作《无罪的人》
1947	《假面女郎》	国泰影片公司	方沛霖	法国巴尔扎克的小说《伪装的爱情》
1947	《春残梦断》	中企影艺社	马徐维邦、孙敬	俄国屠格涅夫的小说《贵族之家》
1947	《夜店》	文华影业公司	黄佐临	前苏联高尔基的话剧《在底层》

附录5 中国电影制片厂出品电影送国外放映一览表[①]

国别	片名	经手人
英国	《热血忠魂》	田伯烈
缅甸	《新闻特辑》	缅甸访华团
法国	《八百壮士》	反侵略大会
美国	《热血忠魂》	李复
	《八百壮士》	杨惠敏
苏联	《抗战特辑》(第三集)	中苏文化协会
	《八百壮士》	中宣部
	《保家乡》	中苏文化协会
	《热血忠魂》	中苏文化协会
	《新闻五十一号》、《新闻五十二号》、《新闻五十三号》、《五十四号》	由苏大使带去
瑞士	《八百壮士》	反侵略大会
德国	《新闻四十四号》、《新闻五十三号》、《新闻五十五号》	德国大使馆

① 中国教育电影协会:《中国教育电影协会第五届年会特刊》,1936年。

致　　谢

　　研究早期国产电影的英译使我进入到一个藏宝洞。探寻之中，我发现了许多有待打磨的璞玉，希望通过自己粗浅的研究，将这些初步打磨的珍宝展示给读者。

　　首先要感谢我的导师刘树森教授。刘老师给予了我充分的学术自由，教会了我学术研究的方法。我选择了早期中国电影翻译这个跨学科的研究课题作为自己的研究方向，在研究与写作中，一度困难重重，我曾希望通过语料库对电影翻译进行分析，但收效甚微，刘老师敏锐地觉察到这种方法的不足，果断地建议我用文化研究方法对早期电影翻译进行研究。从构架到语言，刘老师总是循循善诱，谆谆教导，不厌其烦。刘老师严谨的治学、睿智的洞见、儒雅的态度将会深深地影响着我的学问和做人。

　　申丹教授和辜正坤教授所开设的课程也让我受益匪浅。两位老师总是能够清晰地指出病灶，并提出积极的修改意见。尽管学生能力有限，无法将老师的修改意见悉数落实，但为我未来的研究指明了方向。

　　特别感谢北京大学艺术学院的李道新教授。李老师开设的课程与撰写的书籍，使我在一定程度上具备了课题研究所需要的电影学的知识与视野。李老师热情地指导了我这个门外的学生，肯定了研究课题的价值，提出了许多宝贵的意见，有助于我在写作中拓宽视野。

　　这里还要特别感谢中国传媒大学的麻争旗教授。早在2006年，麻教授在翻译课上所做的外国电影译制的讲座，给了我研究中国电影英译的灵感和启迪。麻教授对电影翻译的热情和电影译制上的精深造诣让我敬

佩不已。他的鼓励和建议是我进行电影翻译研究的动力之一。

感谢国家留学基金委为我提供的为期一年的国外访学机会。感谢英国曼彻斯特大学的 Mona Baker 教授，谢谢她接收我作为联合培养博士生到曼彻斯特大学进行研究，并担任我在英国研修期间的导师。Mona Baker 教授对翻译研究的丰富学识和独特视角让我获益匪浅。感谢 Luis Pérez-González 博士，他在曼彻斯特大学开设的多媒体翻译课程，让我对多媒体翻译特别是电影翻译有了更全面的了解。

感谢各位同学、朋友的帮助与鼓励。感谢姜莉、付文慧、刘小侠、李晓婷、乔澄澈等各位同学的互相支持与鼓励。感谢好友周慧颖、万明子、李若萌给我带来的友情和快乐。

感谢中国传媒大学外国语学院的领导与同事们。我来到这里一年多，感受到学院提供给我的愉快而活跃的研究与教学氛围。在这里，有专门的影视译制专业，有志趣相投的同事，能够在这里工作，我感到非常快乐。

感谢北京大学出版社外语编辑部张冰主任与刘爽老师。感谢张冰老师向出版社推荐本书。感谢刘爽老师细致、认真地为我提出了许多修改意见，使这本书能够更好地呈现在读者面前。

感谢 Corey Vanelli 在本书的修改阶段给予的支持与鼓励。

特别感谢我的父母和弟弟。一直以来，他们总是给我支持、理解与鼓励。谨以我的努力表达对他们的爱与敬意。

<div style="text-align:right">

金海娜

2012 年 3 月 20 日

</div>